U0006280

好想聽懂 圖解版

JAZZ

爵士樂

ゼロから分かる！JAZZ入門

樂評家、資深爵士喫茶店「Eagle」店主・後藤雅洋──監修　　李佳霖──譯

「爵士樂的定義是什麼？」

關於這個長期以來備受討論的主題，答案其實出乎意料地簡單。

「透過樂器或人聲來呈現出個人所期待發揮的音樂。」這就是我的回答。

不過面對這樣的回答，應該會有不少疑問產生，以下便讓我針對這些疑問一一進行答覆。

首先是爵士樂與古典樂以及流行樂的差異何在？在古典樂與流行樂中，絕大多數情況下作曲、作詞以及演奏都是由不同人擔任，所以就算「期待能有所發揮」，原曲和歌詞的內容都是既定的。然而在爵士樂中，即便是被稱為「標準曲」的「經典作品」，不管是節拍、切分節奏（subdivison）乃至於情緒的呈現上，絕對會因演奏者不同而有相當大幅度的變動。

至於流傳於全世界的民族音樂、民謠，在性質上是地域傳統美學意識的集大成，所以並不容許變化的摻入或是個人風格的展現。所以就結論而言，唯一最適於展現個人風格的音樂就只有「爵士樂」。

爵士樂也因為前述的特徵與性質進而獲得另一項特點，那就是會大量納入古典樂、流行樂、民族流行音樂（world music）等其他類型的音樂，並使其「爵士樂化」。就結果來看，爵士樂在今日可說是鞏固了作為「全球音樂」的地位。

圖片出處：Photo by William P. Gottlieb / Ira and Leonore S. Gershwin Fund Collection, Music Division, Library of Congress.

爵士樂沒有固定的形式

爵士樂是在十九世紀末期以非洲與美洲社群為中心，於紐奧良這個美國南部面向加勒比海的港都，自然發展出來的一種流行娛樂音樂。從「自然發展」以及「娛樂音樂」這樣的性質便能得知，爵士樂的誕生並不存在原理、原則，也正因如此，爵士樂充滿了能讓音樂家加入各式各樣創意、進一步發展的空間。

最具代表性的人物，就是出身於紐奧良的小號手路易斯・阿姆斯壯（Louis Armstrong，1901-1971）。1920年代阿姆斯壯繼承了初期的爵士樂「紐奧良爵士樂」的風格，並將個人獨特的呈現手法增添至「爵士樂」當中。

這項手法便是在爵士樂中加入獨一無二的「人聲」。因為阿姆斯壯同時也是一位歌手，這讓他展現出極具個人風格的沙啞嗓音，以及另一種隱喻性的「歌聲」，也就是他賦予了樂器一種恰似人聲般的真實存在感。在古典樂領域中，循規蹈矩地按照作曲家譜寫的樂譜進行演奏是至高原則，但是阿姆斯壯透過小號這種樂器展現出個性又何妨？清楚地讓樂迷了解到，只要音樂具有足夠魅力，展現出個性又何妨？阿姆斯壯的演奏讓聽者心醉神迷，許多爵士樂手也紛紛開始效仿他。自此之後，爵士樂便奠定了以展現個性至上的方向性，進而發展至現代。

理應不是用來傳遞演奏者人味的樂器，

1940年代中期，眾多爵士俱樂部林立的紐約第52街街景。

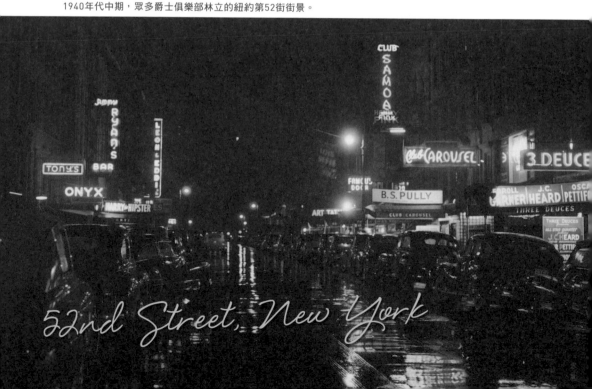

即興演奏並非爵士樂的本質

進入 1940 年代後，天才中音薩克斯風手查理・帕克（Charlie Parker，1920-1955）大幅提升了阿姆斯壯「個人風格式演奏」中所具備「即興要素」的水準，咆勃爵士樂（Be-bop）也就此誕生。帕克為爵士樂帶來深刻的影響，絲毫不遜色於阿姆斯壯，日後的爵士樂手們也承襲了帕克的演奏方式，開啟了所謂「現代爵士樂」的時代序幕。

在此之後，爵士樂帶有「即興演奏」特質這種定義上的認知也普及開來，換言之，沒有即興的演奏就稱不上是爵士樂，但是這樣的認知其實只捕捉到爵士樂具備的多元豐富面向中的其中一面。這樣的認知，最大的問題在於否定掉了大樂團爵士樂（Big Band Jazz）這種充滿作曲、編曲要素的爵士樂。

如果想解決這個問題，我們必須重新檢視位居源頭的阿姆斯壯的觀念。阿姆斯壯的貢獻在於他拓展出了充滿個人風格的呈現手法，以這樣的角度來看，帕克的高難度即興演奏其實也可視為是凸顯個人風格的「手段之一」。換句話說，即興本身並非爵士樂的「目的」或「本質」。

在阿姆斯壯的時代，「即興」不過就是對主旋律加以點綴，或是針對部分旋律加以變化罷了，但帕克擁有的高度音樂知識與美感，讓他成就了「只出於帕克之手」的扣人心弦演奏，讓樂迷們神馳心醉。

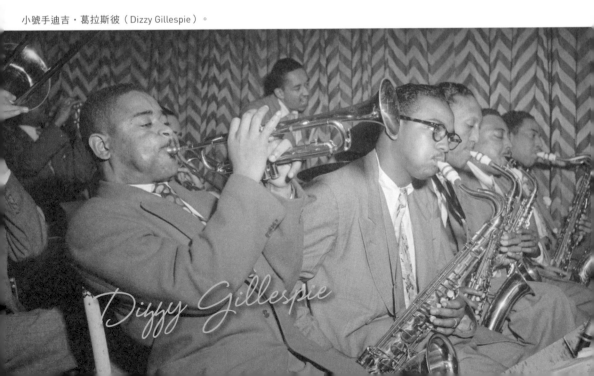

小號手迪吉・葛拉斯彼（Dizzy Gillespie）。

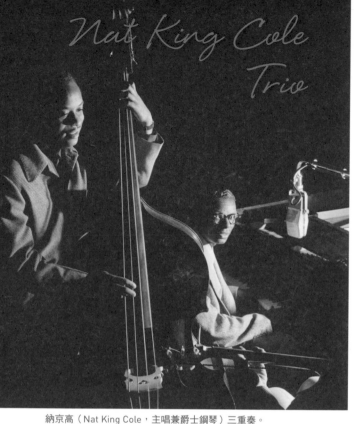

爵士樂追求的境界是什麼？

不過這樣的現象也帶來另一個問題，因為帕克堪稱是天才，能以相當高難度的演奏為聽者帶來震撼，但對於大多數的爵士樂手來說，要練就如同帕克一般的境界並不容易。曾為帕克擔任伴奏的小號手邁爾士・戴維斯（Miles Davis，1926－1991）很早就注意到將個人獨奏視為唯一看頭的即興至上主義所帶來的限制，於是開始探索可以更多樣化展現個人風格的手段。

他的第一步，就是追求由各種樂器建構出的重奏音樂風格，這樣的行動也促成了日後「西岸爵士樂」（West Coast Jazz）的發展。邁爾士的另一項作為則是在援引帕克即興原理的同時，卻不將重點過度放在即興演奏上，而將即興部分與事先完成編曲的合奏部分不著痕跡地加以融合，演化出所謂「硬咆勃」（Hard Bop）這種由「咆勃」進一步發展出來、更加精練的爵士樂。

簡單來說，就是講究「音樂風格」，並取得「音樂上的協調感」，雖然這樣的立場以做音樂的人來說是再理所當然不過的事，不過重點在於對爵士樂而言，這種「理所當然」目的的最終都只是為了成就個人風格的展現。邁爾士劃定的「追求嶄新音樂風格」這條發展方向，對日後爵士樂的發展有著莫大貢獻，他甚至更於1960年代後期將搖滾樂元素納入爵士樂中。

納京高（Nat King Cole，主唱兼爵士鋼琴）三重奏。

無論再怎麼變化，爵士樂永遠是爵士樂

話說回來，雖然我輕描淡寫提到「納入其他音樂的元素」，但這樣的手法反覆積累下去的話，爵士樂難道不會變成與最原初類型截然不同的音樂嗎？確實，阿姆斯壯時代的「爵士樂」和邁爾士以降的音樂之間發生了相當大的變化，就連最新的爵士樂也與最為原始的紐奧良爵士樂截然不同。

一般來說，如果產生了如此劇烈的變化，可能會演變成不同的音樂類型，但何以爵士樂依舊能以「爵士樂」之姿為人所接受？這背後有幾個理由，首先，以帕克、邁爾士為首的絕大多數爵士樂手都承襲了前輩樂手的影響，但於此同時，他們也開發出獨具個人特色的演奏方式，之所以會如此各自下苦心，背後其實最終所指向的，都是最初阿姆斯壯的發想乃至發揮個人風格這一點。換言之，爵士樂在表面上雖然產生了相當大的變化，但它的傳統其實是一直延續到現代。

費茲‧納瓦洛（Fats Navarro，tp／左側）和查理‧勞斯（Charlie Rouse，ts）

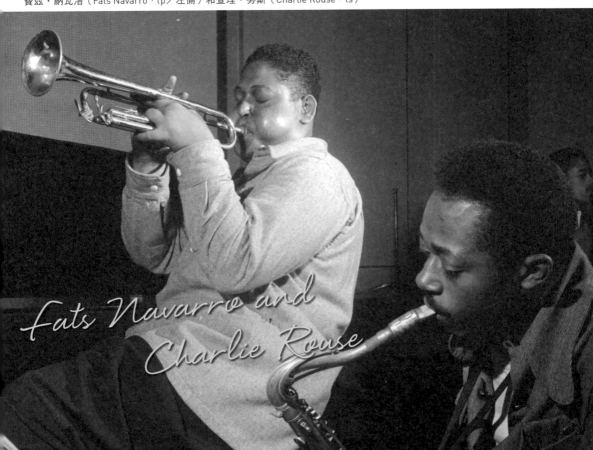

Fats Navarro and Charlie Rouse

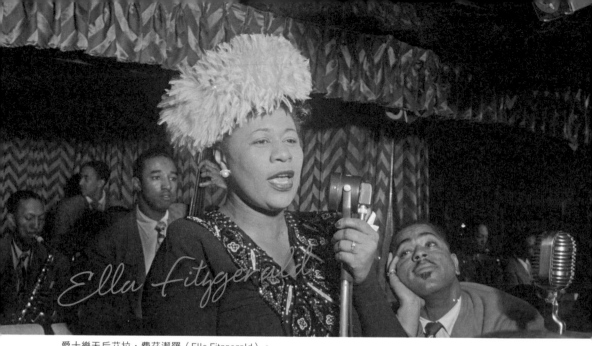

爵士樂天后艾拉‧費茲潔羅（Ella Fitzgerald）。

爵士樂本來就是世界音樂的熔爐

只要爬梳「爵士樂」這項音樂類型的身世起源，就能發現前述現象的原因。爵士樂的發祥地紐奧良在過去曾受到西班牙及法國的統治，爵士樂雖普遍被認定是非洲、美洲音樂，但前面提到的幾位對爵士樂誕生貢獻良多的樂手，都是出生並成長於屬於拉丁文化圈的紐奧良。

另外還有一點，在紐奧良的宗主國為法國的時代，法國男性與非洲女性生出的小孩在權利上受到一定程度的保護，在這群被稱為「克里奧爾人」（Créole）的族群中，有一些受過古典音樂訓練的音樂家，這樣的人才便與爵士樂的誕生有著深厚的關係。

因此，雖說爵士樂是在非洲、美洲自然發展的流行娛樂音樂，但其實它打從誕生之初就含納了拉丁文化與西歐音樂的元素，具有強烈的「混合、融合音樂」特質，讓爵士樂從最初就是一種對「融合」有著強大包容力的音樂類型。

這種「對融合的包容力」又為爵士樂帶來另一項特徵，那就是即便爵士樂納入了拉丁音樂、搖滾樂、古典樂等多元的音樂類型元素，卻不會遭到反噬，也就是說，爵士樂在音樂類型上並未產生變化，反而是將其他類型的音樂做為養分吸收，獲取讓自身更為壯大的強韌度，這樣的堅韌也使得當代爵士樂跳脫出專屬於黑人的音樂框架，晉升為「全球音樂」。

目錄

閱讀指南

【內文】

＊在本書中歌曲名稱使用〈 〉來標示，專輯名稱則以《》標示。

＊出現在專輯介紹中的西元年為該專輯錄製的年份，專輯中未明確
　標示出錄音年份者，則為其上市年份。

＊出現於專輯介紹中的「Blue Note」、「Riverside」、「Columbia」
　等名字為唱片公司名稱。

【QR Code】

◎我們將書中介紹到的歌曲加以彙整，在網路串流音樂平台
　「Spotify」上針對每章建立了播放清單。各章章名頁上的 QR
　Code 可連結至播放清單，只要透過智慧型手機掃描，就能聆賞介
　紹曲目。但基於 Spotfiy 的曲庫限制，有部分歌曲並未列於清單中。

＊使用 Spotify 時以該公司的使用條款為準則，敝公司無法確保播放
　狀況。在連接、收聽時有可能產生額外費用。此外，播放清單或
　收錄曲目有可能在未預先告知的情況下出現無法收聽的狀況。

※ 書中所有刊載內容均為截至 2022 年 11 月為止的最新資訊。

【樂器類等術語簡稱】

arr：編曲	p：爵士鋼琴
as：中音薩克斯風	per：打擊樂器
b：低音提琴	sax：多種薩克斯風
bcl：低音單簧管	ss：高音薩克斯風
bs：上低音薩克斯風	tb：長號
cl：單簧管	tp：小號
cond：指揮	ts：次中音薩克斯風
ds：爵士鼓	vib：顫音琴
fl：長笛	vo：主唱
g：吉他	voice：伴唱（沒有歌詞的歌聲）
kb：鍵盤（包括合成器）	

不包含於上述項目的樂器，會另外標示出名稱。

第 1 章

爵士樂充斥全世界！？

現在聽爵士樂
正合時

〈對談：後藤雅洋 × 村井康司〉

這是什麼樂器？
【小號】
小號的音色華麗且響亮，堪稱爵士樂中的最具明星光環的樂器。要吹響小號必須倚賴嘴唇的振動，所以這項樂器也被視為演奏者身體的一部分。

Spotify 播放清單。

後藤雅洋（樂評、爵士喫茶「Eagle」店長、本書審訂者）

村井康司（樂評、尚美學園大學音樂表現系講師）

爵士樂所處的大環境，就和爵士樂本身一樣日新月異。

55年來持續鑑賞爵士樂的爵士喫茶店長，與資歷超過40年的樂評共同娓娓道來的是，

「現代其實是每個人都在聽爵士樂」的時代。

就連你平常所聽的「非爵士類」音樂，其實都充斥了大量的爵士樂。

「爵士樂是最強音樂」之說法

後藤：我感覺爵士樂的大環境正在不斷發生變化，伴隨這樣的變化，欣賞爵士樂的方法，又或是聽者的意識也產生了變化。我想先談一下變化發生之前的狀況，在我開始經營爵士喫茶的1960年代，爵士樂不是那麼普遍的一種音樂，不過到了1980年代左右，爵士樂就完全滲透到一般音樂中。也不知是從何時開始，把流行樂的間奏拿來當爵士樂聽的話，會發現當中其實不乏相當高水準的演奏……。

村井：沒錯，我也有這種感覺，我在更前一陣子的1970年代很喜歡聽美國的流行樂和創作歌手的作品，1972年時聽了詹姆斯・泰勒（James Taylor）的《One Man Dog》 這張專輯。

詹姆斯・泰勒《One Man Dog》
1972年（Warner Bros.）

泰勒是一位走民謠風的流行樂歌手，〈Don't Let Me Be Lonely Tonight〉這首歌中最大的賣點，就是爵士樂的次中音薩克斯風手麥可・布雷克的獨奏部分。

後藤：那時我覺得這張專輯聽起來很陰鬱（笑）。

村井：真的呀？（笑）專輯中有一首麥可・布雷克（Michael Brecker）參與演奏的歌曲，當他吹奏的薩克斯風一響起，馬上就醞釀出一股精練的「夜深人靜」感，這段次中音薩克斯風的獨奏就是貨真價實的爵士樂。

後藤：當時的我雖然也很喜歡靈魂樂和美國流行樂，但爵士樂聽起來完全不一樣，所以才會覺得爵士樂很酷。

村井：我是在日後才發現1960年代其實也是巴尼・凱瑟爾（Barney Kessel）為海灘男孩（The Beach Boys）演奏吉他，還有巴德・杉克（Bud Shank）為媽媽與爸爸合唱團（The Mamas & The Papas）的〈加州之夢〉（California Dreamin'）中的間奏吹奏長笛的時代。不過這也是爵士樂手們作為錄音室樂手的「職責」就是了。

不過在進入1970年代後，各種類型的音樂都開始相當積極地主推爵士樂或是納入爵士樂元素，出現了和過去截然不同的動向。前衛搖滾樂團深紅之王（King Crimson）的樂曲中雖然有一整段薩克斯風的獨奏，不過在取向上比較偏向自由爵士樂，我想應該有不少人是從這裡「發現」爵士樂的。還有比利・喬（Billy Joel）的〈Just the Way You Are〉❷這首歌間奏不斷出現薩克斯風的演奏，我心想這音色比起比利・喬的歌聲還棒，才知道原來是菲爾・伍茲（Phil Woods）吹奏的。還有像瓊妮・密契爾（Joni Mitchell）❸的伴奏都是由爵士樂手擔任，這可以說已經是「爵士樂」了。

後藤：在日本的話則是有「Yuming」（松任谷由實）❹，在她的專輯中可以聽到爵士樂風格十足的次中音薩克斯風獨奏。

村井：沒錯沒錯，當年大貫妙子❺的音樂也很偏爵士風。然後靈魂樂有一陣子聽起來也很像爵士樂，除了樂器的獨奏之外，比方像唐尼・海瑟微（Donny Hathaway）還會

❸ 瓊妮・密契爾《Shadows and Light》
1979年（Asylum）

為此專輯擔任伴奏的傑可・帕斯透瑞斯（Jaco Pastorius，b）、派特・麥席尼（Pat Metheny，g）和麥可・布雷克（ts）均為爵士樂手，這樣的豪華陣容在爵士樂界是絕對看不到的，讓這張作品幾乎可說是爵士樂專輯而非搖滾樂專輯。

❷ 比利・喬《The Stranger》
1977年（Columbia）

比利・喬的暢銷金曲〈Just the Way You Are〉的間奏與結尾處獨奏，是出自菲爾・伍茲吹奏的中音薩克斯風。伍茲是咆勃爵士樂（▶詳見第54頁）的大師。

使用爵士樂的和弦。

後藤：也就是說從那段時期開始聽音樂或是開始演奏的人，他們的感覺肯定跟我們這些嘴上老掛著爵士樂多麼與眾不同的老人家（笑）不一樣，我把這樣的狀況看在眼裡，從以前就開始提倡「爵士樂是最強音樂」這樣的論點。

村井：最強？

後藤：順著我們前面談到的內容來說，不太有人會去說「前衛搖滾因為納入了爵士樂元素而拓展表現領域」，搖滾樂一樣是搖滾樂。但是如果爵士樂納入了前衛搖滾元素的話，「爵士樂的表現領域」毫無疑問是更加寬闊的。爵士樂可以若無其事地納入其他音樂類型的元素，拓展自身的領域，是相當有彈性的音樂。

為何就連拉麵店也播放爵士樂？

後藤：爵士樂身處的大環境中有一項變化讓我相當吃驚，那是發生在1973年的事，當時超市播放的BGM（背景音樂）竟然是回歸永恆樂團（Return to Forever，詳見第65頁）的歌，這讓我感覺時代真的不一樣了。

村井：現在的話，標準的BGM就是「融合爵士樂」了。

後藤：會仔細去聽BGM的人可能不多，不過爵士樂確實已經進入了我們的日常生活中，不對，應該說是已經侵蝕了我們的日常生活（笑）。

村井：雖然大家並沒有意識到，但其實都已經非常自然地接納了。

後藤：若是在稍早以前，可能有些人的反應會是「這BGM是啥玩意？」但現在就連一

❺
大貫妙子《太陽雨》（サンシャワー）
1977年（日本皇冠）

當時引領融合爵士樂的渡邊香津美（g）和清水靖晃（ts）等爵士樂手，是這張專輯的幕後推手。這張時髦的城市流行音樂（City pop）作品，在音樂呈現上極具爵士樂風格，間奏獨奏部分更是不折不扣的爵士樂。

❹
荒井由實《飛機雲》（ひこうき雲）
1972年（阿爾法唱片）

荒井由實改名為松任谷由實。在充滿巴薩諾瓦風（Bossa Nova）的〈一定能說出口〉（きっと言える）擔任獨奏的是次中音薩克斯風名手西条孝之介。仿效史坦・蓋茲（Stan Getz）的吹奏方法讓獨奏在開展的瞬間，便使整首歌充滿了爵士樂氛圍。

風堂※1都在播放「硬咆勃」的歌曲（詳見第58頁），大家卻完全不以為意。

村井：就連居酒屋和麵包店的BGM也是爵士樂，看來這是不太會造成大家干擾的音樂。

後藤：不過對我們這些爵士樂迷來說，這樣的BGM其實非常干擾的，理由在於我們會忍不住仔細聽下去（笑），開始盲測※2，結果麵就糊掉了（笑）。

村井：爵士樂一口氣普及開來大概是在這三十年的事。

後藤：當然對於我們這些死忠爵士樂迷（笑）來說是無庸置疑的事實，但對於一般大眾而言，爵士樂在他們的認知中變成是很時髦的音樂，這是非常強大的一種「銘印」現象。

村井：比方說大貫妙子創作的city pop和椎名林檎❻創作的J-pop中呈現的「爵士樂風味」，並非盲測時能聽得很盡興的那種即興獨奏，而是一種音樂風格，像是和弦的轉換和整體的氛圍。這種帶有爵士風味的音樂風格已經無所不在，滲透至現在所有的音樂當中。

後藤：在1960年代的爵士喫茶店內，欣賞爵士樂時是要面向音響、正襟危坐的，當然我這樣說只是一種比喻（笑）。理由在於，爵士樂不認真聽是聽不懂的，首先會掌握不住脈絡。所以對老派爵士樂迷來說，會認為爵士樂在流行風潮下是被輕忽低估的，但現在已經演化成可以邊吃拉麵邊聽爵士樂了。

村井：原來如此，但民族音樂卻不是這麼一回事，應該是因為爵士樂成為時代主流的關係吧。當我發現連電視廣告也經常播放〈Take Five〉❼時嚇了一跳，這不就是最正統的爵士樂嗎？當我發現迎接真正爵士樂的大環境已經準備就緒，現在就連電視節目的主題曲都時常使用爵士樂❽。

❻
椎名林檎《無限償還》（無罪モラトリアム）
1999年（環球唱片）

〈丸內虐待狂〉（丸の内サディスティック）的和弦進行（Chord Progression）在J-pop中是被許多其他歌曲引用過的經典，其「原型」來自小格羅佛·華盛頓（Grover Washington Jr., sax）的〈Just the Two of Us〉。

註：
※1
一風堂：發祥於福岡的拉麵店，在日本全國各地與海外均有分店，店內的BGM打從一號店開店之初就是爵士樂。

※2
盲測（blindfold test）：光聽音樂來猜測演奏者是誰的一種測驗，爵士樂迷會用這樣的方式來較勁對爵士樂的認識有多深。

後藤：這代表很多人已經注意到爵士樂很有趣吧，我在一開始提到不同音樂類型的

「相互入侵門戶」現象普及的結果，最後可以說是由爵士樂「勝出」吧。

其實你已經在聽爵士樂了，你就放寬心吧

後藤：雖然有人認為這種「類爵士風味」音樂帶來的只是表面膚淺的理解，這樣的論點我也明白，但光是「風味」就能傳遞出魅力這點，真的是爵士樂了不起之處，甚至可以說是爵士樂可怕的地方。爵士樂是可以從「類爵士樂」入門的，這能大大降低心理層面以及音樂層面的門檻。假設今天有人逼你聽毫無頭緒的現代音樂或印度音樂，結果可能有人喜歡也有人排斥，但一開始肯定都會覺得聽起來很不順耳，對吧？不過以爵士樂來說，大家其實已經在無意識之間建立起接受爵士樂的能力了。

村井：我想會來閱讀這本書的讀者，目的就是想接觸爵士樂，但卻不知該聽些什麼。我想說的是「就在你欣賞其他音樂的同時，其實已經在聽爵士樂了喔」，所以就放寬心吧（笑）。

透過BGM入門又何妨

後藤：這陣子因為新冠疫情的影響，造訪我店內（爵士喫茶「Eagle」）的客人也出現了一些變化，年輕人變得非常多，也不曉得是不是因為在家遠距工作太無聊，帶電腦來的客人也多很多。我們店內因為禁止交談，加上有Wi-Fi可以用，所以也大肆宣

❽ 亞特·布雷基與爵士使者樂團（Art Blakey & The Jazz Messengers）《Moanin'》1958年（Blue Note）

在NHK的BS衛星台與教育台播放的《美之壺》（美の壺）節目主題曲，就是收錄於這張專輯中的〈Moanin'〉。這首曲子在過去是大家正襟危坐聆聽（？）的硬咆勃代表曲目，但在今日被拿來當作BGM卻是家常便飯。

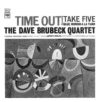

❼ 戴夫·布魯貝克（Dave Brubeck）《Time Out》
1959年（Columbia）

收錄在這張專輯中的〈Take Five〉從1981年開始被使用於健康飲料的電視廣告，經常被播放。這首歌曲在錄音當時是相當奇異的五拍爵士樂，不過現在聽在大家耳裡卻絲毫不會感到不順耳。

其他「你其實已經在聽爵士樂」的專輯

SMAP《SMAP 007 Gold Singer》
1996年（Victor Entertainment）

SMAP在1990年代後期推出的《007》到《011》這幾張專輯，大舉找來了布雷克兄弟樂團（Brecker Brothers）等當時最出眾的爵士樂手參與製作，他們絕非「交差了事」的演奏，也讓樂迷們相當驚豔。

狄・安吉羅（D'Angelo）《Voodoo》
2000年（Virgin）

《Voodoo》這張專輯，是新靈魂樂與R&B的領頭羊狄・安吉羅在2000年推出的暢銷作，伴奏中酷勁十足的銅管樂編曲與演奏，是由羅伊・哈格盧夫（Roy Hargrove，tp）擔任。

麥可・傑克森（Michael Jackson）《BAD》
1987年（Epic）

〈BAD〉這首歌的間奏是由爵士電風琴的傳奇人物吉米・史密斯（Jimmy Smith）擔綱演奏，擔任唱片製作的昆西・瓊斯（Quincy Jones），前身則是爵士小號手與編曲家，因此這張專輯自然而然地充滿強烈的爵士樂色彩。

史汀《藍龜之夢》（The Dream Of The Blue Turtles）
1985年（A&M）

史汀在警察合唱團（The Police）的活動結束後另組了一個新樂團，每位團員都是當時聲勢極旺的年輕爵士樂手，這段時期的爵士樂風格也為日後史汀的音樂創作奠定了基礎。

傳，歡迎這些客人上門。在以前這麼做可能會被批評是「爵士喫茶」的墮落，不過這些客人在用電腦工作的途中偶爾會突然抬起頭來，拿起手機拍當下正在播放的CD專輯封面。雖然他們聽得很不經意，但確實還是有聽見爵士樂的迷人之處。一開始我還很擔心他們是否會喜歡爵士樂，但完全是多餘的擔心。村井老師您在大學任教，不曉得大學生對爵士樂的反應如何？

村井：我有觀察到一個很有趣的現象，我們在欣賞爵士樂時會將1930年代和1980年代的爵士樂加以區分，但是對於年輕人來說，那些全都是「以前的爵士樂」。

後藤：確實如此，在我眼中，明治時代和大正時代也是差不多（笑）。

村井：我的學生們會在發表會上演奏（1960年代的）弗雷迪・瑞德（Freddie Redd）的曲目；另外像是剛入學時原本走重金屬路線的鼓手，在畢業前夕風格卻轉向為菲利・喬・瓊斯（Philly Joe Jones），我詢問原因，得到的答案是「因為我喜歡這樣的音樂」。

後藤：這樣很好，聽音樂就是要聽自己覺得很棒、喜歡的內容，要入門爵士樂的方法太多了，不管是透過拉麵店的BGM還是電視都可以。

村井：好音樂是會被聽見的，Official髭男dism ❾ 也好、星野源 ❿ 也好，現在的音樂人在創作時毫不手軟地擷取爵士樂中的優點，這些音樂作品每天也不斷被播放，傳入數以百萬計人的耳中，在這樣的大環境下，聽到比爾・艾文斯（Bill Evans，詳見第98頁）的作品時，很難聽不出當中的精彩之處。

後藤：就社會整體欣賞音樂的能力水準來說，跟前不久的時代相比，當今可說是有三級跳的進步，所以說「**現在聽爵士樂正合時**」。

村井：沒錯沒錯，大可不用再去理會那些老是滔滔不絕把爵士樂理論掛在嘴上的老頭子的言論（笑）。

後藤：這應該不是在說我吧？（笑）

❿ 星野源《POP VIRUS》
2018年（JVCKENWOOD Victor Entertainment）

這張專輯雖然並未直接納入「爵士樂元素」，卻呈現出相當自然的爵士樂風格，黑人音樂的影響也相當強烈，甚至給人一種恰似「二十一世紀爵士樂」（▶詳見第148頁）的印象。

❾ Official髭男dism《綜合堅果》（ミックスナッツ，單曲）2022年（波麗佳音〔ポニーキャニオン〕）

「髭男」是歌曲串流播放次數超過五億次的四人組流行樂團，〈綜合堅果〉這首歌的節拍為「4 beat」，這個爵士樂的招牌節奏，現今也依舊相當自然地融入流行樂中。

感受爵士樂的世界

透過電影、漫畫、書籍來欣賞爵士樂

這是什麼樂器？
【長號】
長號最大的特徵是運用伸縮管演奏出流暢的樂句以及柔和的音色。長號的音域相當廣，無論在獨奏或合奏的場合都相當活躍。

Spotify 播放清單。

解說：池上信次

死刑台與電梯

這個世界充滿了爵士樂，無論是電影、書籍或是漫畫。
而這些作品在故事性上或核心，都藏有滿滿的爵士樂魅力。

MOVIE

死刑台與電梯（Ascenseur pour l'échafaud）

■法國，1958

演員：莫里斯・羅內特（Maurice Ronet）、
珍妮・摩露（Jeanne Moreau）
音樂：邁爾士・戴維斯（Louis Malle）
■導演：路易・馬盧（Louis Malle）

成就都會夜晚的爵士樂

《死刑台與電梯》是一部懸疑片，描述一段由婚外情衍生出的完美殺人犯罪計畫，在突發事件的影響下，走向一發不可收拾的地步。

女主角（珍妮・摩露）漫步於深夜街頭時，背景響起了邁爾士・戴維斯演奏的小號，演繹出夜晚與都會的冷冽氣息，這樣的組合之適配，無人能出其右。電影劇情本身與爵士樂沒有關係，當中也沒有任何演

奏爵士樂的場面，卻能讓人深刻感知到「爵士樂是屬於都會夜晚的音樂」。回顧爵士樂的歷史可以發現，爵士樂的場景多半出現在都會的夜晚，而這部電影配樂的作曲與演奏是由邁爾士・戴維斯擔綱，為劇情增添了更多魅力，當然電影本身的精彩度也是無庸置疑的。只要播放原聲帶 CD，你家就能頓時化身為入夜後的香榭麗舍大道，音樂就是具有這種瞬間移動的能力。

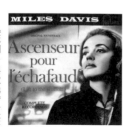

《死刑台與電梯》原聲帶（Fontana）

MOVIE

菜鳥帕克（Bird）

■導演：克林·伊斯威特（Clint Eastwood）
■音樂：倫尼·尼豪斯（Lennie Niehauss）
■演員：佛瑞斯·惠特克（Forest Whitaker）
■美國，1988

天才薩克斯風手充滿磨難的一生

對非爵士樂迷來說，這個電影片名讓人完全摸不著頭緒，但其實是取自開創「咆勃爵士樂」的查理·帕克的外號「Bird」，這部電影也正是帕克的傳記電影，如實描繪他從不被看好的出道時期到過世為止的人生。帕克在全世界享有空前人氣，在法國公演時，觀眾丟給他的花甚至能堆滿整個舞台，但他卻無法擺脫藥物與酒精成癮，生活搞得一塌糊塗，在心灰意冷之下甚至企圖自殺，可說是磨難重重的人生。不知這位將不到三十五歲月人生活得轟轟烈烈的天才，當年在演奏薩克斯風時，內心都在想些什麼呢……

電影中由佛瑞斯·惠特克飾演帕克，雖然演奏場景只是做樣子而已，但薩克斯風的演奏部分使用了擷取自黑膠唱片、由帕克本人吹奏的樂音，伴奏則是全新錄音，實現了「虛擬實境合奏」。

MOVIE

爵士樂大名（ジャズ大名）

■導演：岡本喜八
■音樂：筒井康隆、山下洋輔
■演員：古谷一行、財津一郎
■日本，1986

在荒誕無稽中窺見爵士樂的本質

這部電影描述江戶時代末期，三位黑人從紐奧良漂流到駿河國（今日本靜岡縣中部與東北部），邂逅了熱愛音樂的大名（指江戶時代的地方領主），結果讓城中充滿爵士樂的故事。這劇情可能會讓人聯想到「時空穿越」，但就歷史來看時間是吻合的，因為電影的背景是美國南北戰爭結束後的時代，黑人們則是被解放的奴隸，而爵士樂就是在他們拾起樂器後催生出來的音樂（關於這段歷史請參閱下一章）。這三位黑人帶來的樂器分別是短號、長號跟單簧管，大名就在依樣畫葫蘆跟著演奏的過程中見識到何謂爵士樂，並在他們廢寢忘食進行合奏的過程中，全城的

爵士樂大名

爵士樂大名

人也受到感化，大家不知不覺中拿起三味線、日本箏、太鼓、鍋子、盆子加入行列，演變成一場大型合奏會，甚至連一旁經過的「不亦善哉騷動隊伍*」也加入了他們的行列……

列……就劇情來說雖是相當荒誕無稽的鬧劇，但電影中描繪出了「即便言語不通也能成立」的合奏，以及短短的樂句在逐漸拓展下變成即興表演的過程，隱約揭露出爵士樂的本質。不過因為當年尚未有錄音技術，所以無從得知那個時代的「爵士樂」是否已經成形到這種地步，不過就算當真成形到這種程度也不足為奇，或許「爵士樂的起源」就是這樣的樣貌。這部電影改編自筒井康隆的同名小說。

MOVIE
搖擺女孩
（スウィングガールズ）
■導演：矢口史靖
音樂：Mickie吉野、岸本彌士
■演員：上野樹里、貫地谷、本假屋唯香
■日本，2004

爵士樂是充滿演奏樂趣的音樂

電影劇情描述幾個高中女生，為了逃避補課於是組成爵士大樂團，雖然她們幾個人是生平第一次接觸樂器，也不懂何謂爵士樂，卻在過程逐漸體會爵士樂的樂趣，並為了登上演奏會的舞台而奮力練習……電影本身雖是相當歡樂的「青春物語」，同時也是相當出色的「爵士樂講座」。整部電影順著劇情對爵士樂進行解說，從「爵士樂是歐吉桑在聽的音樂嗎？」這樣的疑問展開，進而介紹到何謂大樂團、爵士樂的節奏，甚至是熱愛爵士樂的歐吉桑會掛在嘴上的深厚知識。此外，我想觀眾們也都能從這部電影感受到，無論技巧高下，演奏爵士樂本身就充滿極大的樂趣，也因此不分男女老少，都非常推薦想接觸爵士樂演奏的人看這部電影。

電影的尾聲有這麼一句台詞：「世界上的人可以分成兩種，會搖擺的人以及不搖擺的人。」但我想，看完這部電影後，大家都會是「會搖擺的人」。

另外要補充一點，電影中的演

* 譯註：江戶時代末期發生於近畿、四國和東海地區的騷動，當時民眾盛裝打扮，成群結隊在路上遊行，並搭配舞蹈忘情唱著「不亦善哉」。騷動背後的目的不明確，一般認為是訴求改善社會的民眾運動。

搖擺女孩

奏全都是由演員親自上陣，也因此演奏場面顯得相當逼真且自然，想必她們也是如同電影劇情的描述苦練了一番，讓觀眾們得以欣賞到既歡樂且動聽的演奏。

MOVIE
樂來越愛你（La La Land）

■導演：達米恩·查澤雷（Damien Chazelle）
■音樂：賈斯汀·赫維茲（Justin Hurwitz）
■演員：艾瑪·史東（Emma Stone）、萊恩·葛斯林（Ryan Gosling）
■美國電影，2016

其實是一部深度探討爵士樂的電影

繼承上一篇的內容，這部電影作為「爵士樂講座」來看，也是一部趣味十足的作品。劇情描述夢想成為演員、不斷接受試鏡的女主角（艾瑪·史東）與她的爵士鋼琴家男友（萊恩·葛斯林）在緊張的愛情關係中勇敢追夢的過程。若以女主角的角度來看，那麼這部電影描繪的就是電影界的故事，但以男主角視角來看，會發現電影中提及大量爵士樂論點，而且知識程度之深厚讓人咋舌。兩人最初相遇時，因為女主角提到了「我討厭爵士樂」以及「爵士樂不就是電梯裡頭會播放、聽起來跟肯尼·吉（Kenny G）差不多的音樂嗎？」男主角對此的回覆是「路易斯·阿姆斯壯雖然在演奏時不按照樂譜來，但他卻創造了歷史」或是「雖然爵士樂正在凋零，不過……」一連串的台詞幾乎都能直接拿來作為本書的主題使用。這部作品雖是一部以音樂劇來呈現的愛情電影，但讀完本書後，建立起爵士樂的基本概念，再重看這部電影的話，相信你會對男主角的說明背後的意義以及其「程度之深」大感驚艷。

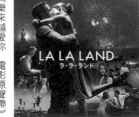

《樂來越愛你》電影原聲帶（Universal）

MOVIE
生為藍調（Born To Be Blue）

■導演：羅伯特·布德羅（Robert Budreau）
■音樂：大衛·布雷德（David Braid）、托多爾·科巴科夫（Todor Kobakov）、史提夫·倫敦（Steve London）
■演員：伊森·霍克（Ethan Hawke）、卡門·艾喬格（Carmen Ejogo）
■美國、加拿大、英國，2015

生為藍調

廢柴男只要吹一下小號，就能讓所有不光彩煙消雲散？

這部電影描述了小號手兼歌手查特·貝克（Chet Baker，1929-88）生涯中的光輝與失意，以及

日後東山再起的故事。在此之前以查特為題材的電影，包括由他本人親自登場的紀錄片《一起迷失吧》（Let's Get Lost），以及在那之後拍攝的《我心愚鈍》（My Foolish Heart）。而查特走過的正是如此與現實脫節、恰似電影般的人生。

電影當中有許多細節描繪，內容幾乎完全按照真實生活推進，不管是在人生中的什麼時期，查特在所有場面中呈現出的都是「廢柴男」的形象，背後的理由在於這麼著名的一起真實事件是他牙齒（等同小號手生命）曾被毒販打斷，在電影中也被呈現出來，但他本人在前面所提及的紀錄片中，卻是毫無悔意地自白：「即便如此我還是不想戒毒。」這樣的事實也為劇情增添說服力。不過雖然查特是這副德性，但他只要一站上舞台，其演奏功力之高超精彩，可以讓人忘掉這些種種的不光彩。

飾演查特的伊森·霍克為這部電影進行了小號的特訓（雖然電影

讓細膩的情感呈現更為生色的爵士樂

《一曲相思情未了》的英文片名是「無與倫比的貝克兄弟」（The Fabulous Baker Boys），故事描述傑克·貝克與法蘭克·貝克這對兄弟檔組成的爵士鋼琴二重奏樂團的

中的演奏是做樣子），並在電影中獻聲（是他本人的歌聲），展現出恰似查特充滿酷勁的聲音。

電影劇情以「西岸爵士樂」時代為中心，唱片公司「Pacific Jazz Records」的製作人Richard Bock也以「迪克·波克」（Dick Bock）一角在電影中登場，而爵士樂電影中以西岸為舞台的作品相當罕見，這也是本片的一大看頭。

MOVIE

一曲相思情未了
（The Fabulous Baker Boys）

■導演：史提夫·克羅夫斯（Steve Kloves）
■音樂：戴夫·古魯辛（Dave Grusin）
■演員：蜜雪兒·菲佛（Michelle Pfeiffer）、傑夫·布里吉（Jeff Bridges）、鮑·布里吉（Beau Bridges）
■美國，1989

故事（擔綱演出的傑夫和鮑也是親兄弟），背景設於1980年代西雅圖的爵士俱樂部，聲勢每況愈下的貝克兄弟為了讓樂團起死回生，計畫加入一位女主唱，前來試鏡的便是由蜜雪兒·菲佛飾演的蘇西。

蘇西在貝克兩兄弟的指導下，演唱功力持續提升，樂團的聲勢也跟著水漲船高，兄弟倆也開始對蘇西產生情愫……還真的是一齣「究竟情歸何處？」的故事（日文片名《恋のゆくえ》意為「情歸何處」）。

在現實中幾乎看不到以鋼琴二重奏身分活動的雙人樂團（需要兩架鋼琴），不過與爵士俱樂部商談演出酬勞、舉辦巡迴演出這些事項，對爵士樂手來說都是家常便飯。

雖然這部電影的主題不在於讓觀眾欣賞爵士樂，但電影中的配樂可說是除了爵士樂以外別無他選，因為爵士樂是最能呈現出細膩情感的音樂。

劇中蜜雪兒·菲佛演唱的橋段是由她本人親自獻聲，但這位主唱所表演的可不僅只是「演唱」而已，畢竟她是演員出身，只見她時而坐到鋼琴上，時而賣弄一下風情，讓台下聽眾如癡如醉。

電影的主題曲〈Jack's Theme〉（戴夫·古魯辛作曲）是一首名曲，與既甜蜜又揪心的苦樂參半劇情相當搭配，原聲帶中也收錄了蜜雪兒·菲佛演唱的歌曲，非常推薦。

一曲相思情未了

MOVIE
午夜旋律（Round Midnight）
■導演：貝特杭·塔維涅（Bertrand Tavernier）
■音樂：賀比·漢考克（Herbie Hancock）
■演員：戴斯特·戈登（Dexter Gordon）、佛朗索瓦·克魯塞（François Cluzet）
■美國，1986

「貨真價實」的演奏深度十足

本片由戴斯特·戈登這位貨真價實的爵士樂手領銜演出，故事發生在巴黎的爵士俱樂部，「傳說中」的次中音薩克斯風手戴爾·特納（Dale Turner，戈登飾）從紐約前往巴黎發展，過去的他雖然輝煌

《一曲相思情未了》電影原聲帶（GRP）

午夜旋律

一時，但現在卻因酗酒而把生活搞得一塌糊塗，對此看不下去的一位爵士樂迷設計師法蘭西斯（克魯塞飾）在物質與精神上都毫無保留地援助他，兩人因而建立起深厚的友誼，在那之後戴爾也決意回到紐約重新來過……。這部電影根據爵士鋼琴家巴德・鮑威爾（Bud Powell）和爵士樂迷法蘭西斯・波德萊斯（Francis Paudras）兩人之間真實存在的友誼故事改編，擔綱主角的戈登也和鮑威爾一樣前往歐洲發展，同時也有毒癮問題，因此演技也顯得特別有說服力（可以說是演出了他自己？）

相當重要的是，本片中每位樂手都是「貨真價實的爵士樂手」。除了戈登（ts）以外，所有登場演奏的演員（在當時）都是相當活躍的爵士樂手。在片中賀比・漢考克（p）和巴比・哈卻森（Bobby Hutcherson・vib）除了演奏以外還有對白演出，同時勝任演員工作（大部分情況剛好相反）。可能是因為受到漢考克的召喚，相當堅強的卡司陣容群集於電影這樣特別的場域。劇中稀鬆平常的演奏，實際上都是群星雲集的合奏，在今日看來，這部片也是一部相當珍貴

「紀錄片」（戈登於1990年逝世）。片中雖有許多演奏場面，但可惜時間都不長，因此電影原聲帶務必一聽。

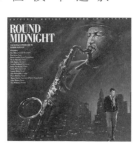

《午夜旋律 電影原聲帶》（Columbia）

MANGA

藍色巨星（BLUE GIANT）

■作者：石塚真一
■小學館Big Comics（台灣為尖端出版）
■2013年發售～2016年完結（正篇全十冊）

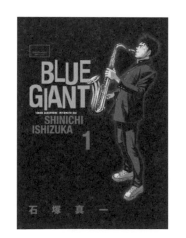

MANGA

坂道上的阿波羅（坂道のアポロン）

■作者：小玉由起
■小學館Flower Comics（台灣為尖端出版）
■2008年發售～2012年完結（全九冊）

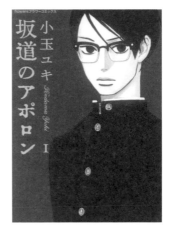

flowersフラワーコミックス
小玉ユキ
坂道のアポロン
Kodama Yuki
I

就連爵士樂歐吉桑也肯定會怦然心動

漫畫的舞台設定在1966年一所位於九州的高中，轉學生阿薰結識了不良少年千太郎，兩人因為千太郎所喜歡的爵士樂逐漸培養出深厚友情，阿薰日後喜歡上千太郎的青梅竹馬律子，但沒想到律子卻……。就內容來說，這部漫畫雖歸類為「校園戀愛、青春成長故事」，但作品的一大魅力在於讓登場人物產生連結的是「爵士樂」，這點是在其他漫畫中看不到的。阿薰負責鋼琴演奏，千太郎則負責爵士鼓，兩人經常即興演奏，呈現的是他們在每個當下的情緒；雖然刻意點出這點，強調「這就是爵士樂」也顯得挺俗氣就是了。故事中介紹到許多爵士樂傑作，而阿薰的神采（封面插圖）酷似比爾・艾文斯，漫畫中也有明顯以查特・貝克為意象的角色登場，只要讀者對爵士樂有概念，就能發現這些巧妙安排，更添閱讀時的樂趣。漫畫版的原聲帶CD是阿薰他們練習時所演奏的標準曲，在閱讀漫畫的同時也能順便欣賞原聲帶的話，相信能更加開拓視野。另外，這部漫畫出版後，也推出了動畫版與真人版電影。

《坂道上的阿波羅　原聲帶》（EMI）

讓人澎湃不已的「熱血」爵士樂漫畫

故事主角宮本大是住在仙台的高三生，對爵士樂情有獨鍾的他總是一個人在廣瀬川的河岸邊奮力練習次中音薩克斯風，他的夢想是「成為全世界最傑出的爵士樂手」，也因此他必須正面迎接挑戰，去摸索如何努力、如何發揮才華、如何鞏固信念，是一部相當熱血的爵士樂漫畫，作品中能看到他是如何與形形色色的人相知相遇、別離，並且突破重重關卡。這部漫畫之所以不流於一個「單純歌頌堅忍毅力的故事」，也是因為爵士樂相當深奧之故。特別值得一提的是，漫畫中將樂器描繪得精緻入微，演奏的畫面之所以顯得氣勢十足，也是因為細節描繪相當精細。

續集《BLUE GIANT SUPREME 藍色巨星 歐洲篇》將舞台轉移至歐洲，《BLUE GIANT EXPLORER 藍色巨星 美國篇》更是將舞台搬到紐約，續篇漫畫也還在連載中，只能說爵士樂當真是「全世界共通的語言」。

爵士樂小說（ジャズ小説）

■作者：筒井康隆
■文春文庫
■1994年～1995年發表

巧妙融合故事與爵士樂解說

這部作品是以爵士樂為主題的十二篇短篇小說所組成的短篇故事集，類型包含科幻故事到鬼故事，相當五花八門，每篇故事都充滿了爵士樂魅力。其中的〈喧囂紐奧良〉（ニューオリンズの賑わい）描述故事主角為了見上巴迪・博爾登（Buddy Bolden）一面，穿越時空來到1916年的紐奧良，雖然只是短短七頁的故事，卻相當巧妙地將故事與歷史解說融為一體，在享受閱讀小說樂趣的同時，還能建立起爵士樂的知識，想想還真是厲害。

邁爾士・戴維斯自傳（Miles: The Autobiography）

■作者：邁爾士・戴維斯、昆西・楚普（Quincy Troupe）
■大石國際文化（繁中版）
■2022年繁中版初版初版上市

「天王」的人生就是爵士樂的歷史

這本書是「爵士天王」邁爾士・戴維斯發表於1989年的口述自傳，書中鉅細靡遺記載了邁爾士自1940年代以後的後半生故事，特別是他的人際網絡以及他在建立起這些關係時的時代背景。也因為邁爾士是推動爵士樂的人物，所以這本書本身也是一部爵士樂的歷史書籍，書中充滿大量專有名詞，是一部超過五百頁的大作，對於爵士樂零基礎的人來說，雖然閱讀難度有點高，但只要稍微翻閱看看，必定會深受天王毫無保留的敘述吸引，是一部能讓人體認到爵士樂充滿人味的作品。

湯米・利普馬的情歌（The Ballad of Tommy LiPuma）

■作者：班・西德蘭（Ben Sidran）
■Nardis Books
■2020年出版

從「圈外」看爵士樂

湯米・利普馬是以一位爵士樂為主線，經手所有流行音樂的音樂製作人，這部作品便是他的評傳。湯米・利普馬經手過的專輯總銷售量高達7500萬張，書中除了介紹邁爾士・戴維斯等爵士人以外，也提到與保羅・麥卡尼（Paul McCartney）以及YMO等各方歌手團體相關的故事插曲，以這種「圈外」的視點來審視爵士樂歷史，想必能給人諸多新鮮的驚豔感。

第 3 章

縱觀音樂與世界的百年歷史

簡明爵士樂史

這是什麼樂器？
【中音薩克斯風】
中音薩克斯風屬於中音
域的薩克斯風，特徵是
清亮且具有張力的音
色，就算是節奏較快的
樂句也能靈活自在演
奏，活躍於所有風格的
爵士樂中。

解說：村井康司
年表製作：村井康司、池上信次

Spotify 播放清單。

爵士樂與世界的「百年」年表

爵士樂界大事記

1899 艾靈頓公爵 (Duke Ellington, p) 誕生於美國華盛頓 DC

1901 路易斯·阿姆斯壯 (tp、vo) 誕生於紐奧良，當時爵士樂已在紐奧良發展出雛形，傳奇短號樂手巴迪·博爾登大受歡迎

1907 巴迪·博爾登因罹患精神疾病入院 (1931逝世)

1917 正宗狄西蘭爵士樂隊 (Original Dixieland Jazz Band) 錄製史上第一張爵士黑膠唱片上市／美國加入第一次世界大戰，紐奧良成為軍用港口，鬧區斯托里維爾 (Storyville) 因而遭到封鎖，失業的爵士樂手們於是轉移陣地至芝加哥北部

1922 短號樂手國王奧利佛 (King Oliver) 也轉移陣地至芝加哥，為他伴奏的路易斯·阿姆斯壯於是一同前往芝加哥

1926 阿姆斯壯首度採取「擬聲唱法」錄製單曲〈Heebie Jeebies〉

1927 艾靈頓公爵大樂團 (Duke Ellington Orchestra) 成為紐約高級爵士俱樂部「棉花俱樂部」(Cotton Club) 的專屬樂團（直至1931年）

1935 班尼·古德曼 (Benny Goodman) 大樂團在全美大受歡迎，掀起一股搖擺樂 (Swing music) 浪潮

1938 古德曼在卡內基音樂廳舉辦演唱會，搖擺樂浪潮攀上高峰／追溯爵士樂歷史的演奏會「From Spirituals to Swing」於紐約舉辦

1939 Blute Note Records 唱片公司創業

1941 此時紐約的年輕黑人爵士樂手開始演奏嶄新的「咆勃」爵士樂

1942 咆勃運動初期的中心人物查理·克里斯汀 (Charlie Christian, g) 逝世／格林·米勒 (Glenn Miller) 入伍陸軍，

1940　1930　1920　1910　1900

音樂界大事記

1912 法國巴黎掀起探戈熱潮

1917 史上第一張森巴 (Samba) 歌曲〈Pelo Telefone〉的唱片在巴西發行

1920 美國開全球先河於匹茲堡展開最早的電台廣播

1924 蓋希文 (George Gershwin) 作曲的〈藍色狂想曲〉(Rhapsody in Blue) 首演

1926 電影史上第一部有聲電影《爵士歌手》(Jazz Singer) 上映

1948 LP 黑膠唱片開始發售

當時的世界動向

1914 第一次世界大戰爆發

1918 第一次世界大戰結束

1929 經濟大蕭條

1932 羅斯福 (Franklin Roosevelt) 當選美國總統

1939 第二次世界大戰爆發

1941 日本突襲珍珠港

1945 第二次世界大戰結束

於歐洲戰線舉辦勞軍演奏，但卻於1944年搭機時失去蹤跡，下落不明

1945
查理・帕克（as）錄製了首張由他所主導的作品，「咆勃」爵士樂成為最尖端的爵士樂

1948
邁爾士・戴維斯（tp）組成了追求冷凝風格爵士樂的九人編制樂團，1949-50年所錄製的作品在日後被集結為《Birth of the Cool》（酷派誕生）這張黑膠唱片

1952
傑瑞・莫里根（Gerry Mulligan，bs）將陣地從紐約轉移至洛杉磯，與查特・貝克（tp）等人組成樂團，西岸爵士樂開始蓬勃發展

1954
亞特・布雷基（ds）與霍瑞斯・席佛（Horace Silver，p）、克里夫・布朗（Clifford Brown，tp）等人組成樂團，於紐約的爵士俱樂部「鳥園」（Birdland）進行錄音，硬咆勃爵士開始嶄露頭角

1955
查理・帕克逝世／邁爾士・戴維斯與約翰・柯川（John Coltrane，ts等）等人組成新樂團

1956
稻吉敏子（p）赴美

1959
邁爾士錄製《Kind of Blue》專輯，採用不受和弦進行束縛的「調式」（Modal）技法為爵士樂注入新流／柯川錄製的《Giant Steps》專輯，挑戰高難度的複雜和弦進行／歐涅・柯曼（Ornette Coleman，as）從洛杉磯進軍紐約，其「自由爵士樂」風格引發議論／比莉・哈樂黛（Billie Holiday，vo）逝世

1961
亞特・布雷基與爵士使者訪日，在日本掀起一股「放克」（Funk）風潮

1963
邁爾士起用賀比・漢考克（p）、東尼・威廉斯（Tony Williams，ds）等年輕爵士樂手組成新樂團

1964
韋恩・蕭特（Wayne Shorter，ts等）加入邁爾士的樂團／史坦・蓋茲（ts）與Bossa Nova歌手喬安・吉巴托（João Gilberto）的合作專輯《Getz / Gilberto》獲頒葛萊美最佳專輯獎／艾瑞克・杜菲（Eric Dolphy，as等）於歐洲逝世

1965
集結了柯川與「自由爵士」風格的年輕爵士樂手的實驗性作品《Ascension》展開錄製，此後柯川轉而探索自由爵

1960 | **1950**

1949
45轉黑膠唱片開始發售

1955
培瑞茲・普拉多（Pérez Prado）樂團的〈CEREZO ROSA）在全美銷售奪冠

1956
貓王（艾維斯・普里斯萊・Elvis Presley）走紅，帶動搖滾樂熱潮

1958
史上第一張Bossa Nova黑膠唱片專輯《Chega de Saudade》於巴西發售

1961
海灘男孩（The Beach Boys）出道

1962
巴布・狄倫（Bob Dylan）、披頭四（The Beatles）、史提夫・汪達（Stevie Wonder）出道

1963
滾石樂團（The Rolling Stones）出道

1964
披頭四赴美，躍升全球巨星／Moog合成器商品化

1950
韓戰

1952
舊金山和約生效

1959
古巴革命

1963
華盛頓舉辦反種族歧視大遊行。約翰・甘迺迪（John F. Kennedy）總統遭暗殺

1964
越戰白熱化

1965
激進派黑人解放運動領袖麥爾坎・X（Malcolm X）遭暗殺

1968
始於美國的嬉皮運動達到高潮／美國總統

士樂

1966　有奇斯·傑瑞特（Keith Jarrett，p）等人所加入的查爾斯·洛伊德（Charles Lloyd，ts等）的重奏樂團，獲得搖滾樂迷的支持／約翰·柯川訪日

1967　威斯·蒙哥馬利（Wes Montgomery，g）與管弦樂團合作的專輯《A Day In The Life》熱賣／約翰·柯川逝世

1968　邁爾士採用電子樂器錄製專輯《Miles in the Sky》／威斯·蒙哥馬利逝世

1970　邁爾士的巨作《Bitches Brew》發行，大為暢銷

1971　出身於邁爾士樂團的韋恩·蕭特與喬·薩溫努（Joe Zawinul，kb）組成的「氣象報告樂團」（Weather Report）出道／路易斯·阿姆斯壯逝世

1972　出身於邁爾士樂團的奇克·柯瑞亞（Chick Corea，p）組成「回歸永恆樂團」，輕盈的樂風博得廣大人氣

1973　賀比·漢考克推出加入放克元素的專輯《Head Hunters》，大為暢銷

1974　艾靈頓公爵逝世

1975　邁爾士因為身體不適，自秋天開始暫停活動

1976　喬治·班森（George Benson，g、v）的專輯《Breezin'》熱賣，開啟「跨界爵士樂（Crossover Jazz）～融合爵士樂（Fusion Jazz）」熱潮／傑可·帕斯透瑞斯（b）加入氣象報告樂團，其精湛的演奏技巧引發轟動／漢考克與邁爾士時代的同事樂手組成演奏不插電爵士的「V.S.O.P五重奏」（V.S.O.P，The Quintet）

1979　查爾斯·明格斯（Charles Mingus，b）逝世

1980　19歲的小號手溫頓·馬沙利斯（Wynton Marsalis）出道，日後在他的影響下，新生代的不插電爵士開始抬頭／約翰·佐恩（John Zorn）、比爾·拉斯威爾（Bill Laswell）等受到龐克搖滾或新浪潮音樂影響的音樂家，開始於爵士樂界嶄露頭角／比爾·艾文斯（p）逝世

1981　邁爾士睽違六年復出

1982　瑟隆尼斯·孟克（Thelonious Monk，p）逝世

1983　漢考克推出納入「咆勃」風格的專輯《Future Shock》，

1980　　　**1970**

1966　披頭四訪日

1967　舉辦第一屆蒙特利流行音樂節（Monterey Pop Festival）

1969　舉辦胡士托音樂節（Woodstock Music & Art Fair）

1970　吉米·罕醉克斯（Jimi Hendrix）逝世／珍妮絲·賈普林（Janis Joplin）逝世／披頭四解散

1973　巴布·馬利與痛哭者樂團（Bob Marley & The Wailers）出道

1976　性手槍樂團（Sex Pistols）出道

1977　貓王逝世

1979　警察樂團（The Police）出道

1979　糖山幫（The Sugarhill Gang）推出音樂史上第一張饒舌歌曲唱片《Rapper's Delight》

1982　日本販售全世界首張CD

1986　車諾比核電廠爆發

1966　候選人羅伯特·甘迺迪（Robert Kennedy）遭暗殺／黑奴解放運動領袖馬丁·路德·金恩（Martin Luther King）博士遭暗殺

1969　阿波羅11號登陸月球

1975　越戰結束

1980　約翰·藍儂（John Lennon）遭槍殺

1982

1989　柏林圍牆倒塌

1990・**2000**・**2010**・**2020** 年表

1984 大為暢銷／奇斯・傑瑞特展開「標準曲三重奏」（Standards Trio）的樂團活動

1970 年代出道的派特・麥席尼（g）與新樂團推出專輯《First Circle》，納入了中南美音樂元素，廣受歡迎

1991 邁爾士・戴維斯逝世

1993 約書亞・瑞德曼（Joshua Redman，ts）出道，所屬樂團成員布瑞德・梅爾道（Brad Mehldau，p）、克里斯汀・麥克布萊（Christian McBride，b）、布萊恩・布雷德（Brian Blade，ds）等人日後成為爵士樂界的中心人物

1997 挪威出身的尼爾斯・佩特・摩瓦（Nils Petter Molvær，tp）推出專輯《Khmer》，這種納入電子音樂元素且發祥自北歐的「新爵士樂」（Future Jazz）成為熱門話題

2002 諾拉・瓊絲（Norah Jones，v，p）出道，創下兩千萬張銷量紀錄

2003 上原廣美（p）從 TELARC 唱片公司出道

2008 賀比・漢考克的《River》睽違 43 年為爵士樂專輯奪下葛萊美最佳專輯獎

2012 羅勃・葛拉斯帕（Robert Glasper，p）融合了嘻哈與 R&B 的專輯《Black Radio》熱賣，奪下葛萊美最佳 R&B 專輯獎

2013 由大友良英（g 等）擔綱音樂的連續劇《小海女》（あまちゃん）成為大受歡迎的國民電視劇

2015 卡瑪希・華盛頓（Kamasi Washingtofn，ts）推出專輯《The Epic》

2017 首張爵士唱片錄製百週年

2019 從此時期開始，沙巴卡・哈欽斯（Shabaka Hutchings，ts）等、努比雅・賈西亞（Nubya Garcia，ts）等新世代引領的英國爵士樂（UK 爵士）開始蓬勃發展

━━━ **2020** ━━━ **2010** ━━━ **2000** ━━━ **1990** ━━━

1984 麥克・傑克森推出專輯《顫慄》（Thriller），成為史上最暢銷唱片

Prince 推出專輯《紫雨》（Pur-ple Rain）／RUN DMC 推出第一張專輯／鮑勃・格爾多夫（Bob Geldof）等人發起「樂團援助」（Band Aid）計劃

1985 史汀單飛／非洲飢荒慈善單曲〈四海一家〉（We Are the World）、反南非種族隔離專輯《Sun City》發售／舉辦「拯救生命」（Live Aid）演唱會

1992 電台司令（Radiohead）出道

2009 麥克・傑克森逝世

2016 大衛・鮑伊（David Bowie）逝世／Prince 逝世

1990 波灣戰爭
1991 蘇聯解體

2001 蘋果公司發售「iPod」／911 恐怖攻擊事件
2003 伊拉克戰爭
2007 蘋果公司發售「iPhone」
2008 金融海嘯

2011 日本 311 大地震
2016 川普當選美國總統
2019 新冠病毒傳染病肆虐全球

2020 「黑人的命也是命」（BLM）運動擴展為全球性潮流
2022 俄羅斯入侵烏克蘭

「多元風貌的音樂」爵士樂的歷史

就在於它誕生於紐奧良這個向世界敞開門戶的城市。

爵士樂雖然是誕生於美國的音樂，然而它從誕生之初便是融合世界各種音樂的「世界音樂」，也是充滿多元風貌的音樂。

「世界音樂」之城紐奧良

現今被稱為「爵士樂」的音樂雛型，是在十九世紀末至二十世紀初成形，發展爵士樂的中心城市，便是鄰近注入加勒比海的密西西比河河口的美國南部港都紐奧良。

紐奧良這座城市是在十八世紀初由法國人所建立，並於1803年被美國買下，成為美國領地，是可聽見各國語言的「種族與民族的大熔爐」，包括法國人、來自美國各地且血統各異的白人與黑人、從加拿大的法語圈移居而來被稱為「卡郡人」（Cajun）的族群，以及來自以現今的海地與加勒比海周邊國家或中南美洲的族群……無異於語言和料理，當時在紐奧良演奏的音樂也相當多元。

至今，爵士樂依舊積極納入世界各地不同的音樂元素，持續蛻變，而爵士樂這種「廣納百川」特質的根源，便是融合世界各種音樂的「世界音樂」。

克里奧爾人與爵士樂的誕生

紐奧良存在著一群被稱為「克里奧爾人」的族群，他們是由白人與黑人父母生下的後代，受過古典音樂訓練，興趣是演奏鋼琴等樂器。不過這一群人在南北戰爭後和黑人一樣遭受歧視，為了生活糊口，不得不在酒館演奏鋼琴等樂器，克里奧爾人的歐洲音樂素養與廣見於美國南部的「非洲風格北美音樂」（黑人靈歌、藍調、散拍音樂等）、來自南方加勒比海的「非洲風格加勒比音樂」，以及當時風靡一時的進行曲產生了碰撞，融匯成一鍋「大雜燴」的爵士樂雛型也就此誕生。

克里奧爾人中最具代表性的音樂家便是鋼琴家果凍捲莫頓（Jelly Roll Morton，1890-1941）。莫頓在晚年錄製作品時，以其自身的演奏展現出古典音樂在節奏變化下蛻變為爵士樂，以及加勒比海式的節奏——借用莫頓的說詞就是「西班牙風味」（Spanish tinge）——與藍調融合後轉化為爵士樂的進程。

1900

爵士樂最早的錄音與北上大遷徙

爵士樂最早的錄音可追溯至1917年，內容是出身紐奧良的白人樂團「正宗狄西蘭爵士樂隊」的演奏。

1917年正好是美國加入第一次大戰戰局的年份，在那之前便有許多美國南部民眾移居至北部大城市，進入工廠工作或是投身服務業（這樣的現象稱為「大遷徙」），參戰第一次世界大戰更是加速了這股現象的發展。尤其是紐奧良在當時成為軍港，過去樂手們工作的鬧區遭到封鎖，因此絕大多數的人便移居到芝加哥等北部的大城市，但禁酒令也於1920年頒布，來到芝加哥的爵士樂手們，便夜夜於惡名昭彰的黑幫大老艾爾‧卡彭（Al Capone）等人所經營的地下酒吧進行演奏。

其中最重要的人物，便是外號為「Satchmo」（書包嘴）的路易斯‧阿姆斯壯（tp、短號、爵士人聲）。

除了克里奧爾人會演奏發展之初的紐奧良爵士樂，居住於紐奧良的黑人與白人也逐漸開始演奏，不過推測應該只是數支管樂器的隨興交織演奏，雖顯熱鬧卻也缺乏章法。傳奇的短號手巴迪‧博爾登（1877-1931）便是初期爵士樂的代表性樂手，但遺憾的是，博爾登的演奏並未留下任何錄音紀錄。

1901年出生於紐奧良的路易斯於1923年移居至芝加哥，「搖擺、獨具特色且富於原創性的獨奏是充滿價值的音樂」這種在現代也暢行無阻的爵士樂價值觀，便是奠基於1920年代的路易斯‧阿姆斯壯的演奏。

其他出身於紐奧良的爵士樂手們也是在移居至芝加哥後首度體驗錄音，錄製的唱片透過1920年開播的廣播放送，讓地域性音樂的爵士樂廣傳至全美與全世界。

此外，黑人指揮家吉姆‧歐羅普（Jim Europe）率領的軍樂隊「地獄戰士」（Hell Fighters）於第一次世界大戰時被派遣至歐洲，在巴黎等城市進行演奏，因而讓歐洲人第一次有機會接觸到誕生於美國的流行樂魅力。

New Orleans

白人爵士樂的先驅

當時的芝加哥也有幾位高中生受到黑人們演奏的爵士樂吸引，在日後成為了爵士樂手，包括艾迪・康登（Eddie Condon，g）、班尼・古德曼（短號）、吉恩・克魯帕（Gene Krupa，ds）、班尼・古德曼（短號）、吉恩・克魯帕（Gene Krupa，ds）等人，這幾人日後也在1930年代的「搖擺樂風潮」中起了關鍵的作用。

在以芝加哥為中心地的美國中西部活動的白人爵士樂手當中，演奏最具有個人色彩的便屬短號手畢克斯・比德貝克（Bix Beiderbecke）。畢克斯雖然在1931年時年僅28歲就過世，但他並不模仿黑人爵士樂手，而是以抒情且四平八穩的演奏聞名。只要聽過與他搭檔的薩克斯風手法蘭基・川鮑爾（Frankie Trumbauer）以及吉他手艾迪・朗（Eddie Lang）的錄音，就能捕捉到史坦・蓋茲、查特・貝克、保羅・戴斯蒙（Paul Desmond）這幾位日後帶

來酷派爵士樂（Cool Jazz）的白人樂手先驅的身影。

爵士樂的中心地轉移至紐約

誕生於紐奧良的爵士樂的種子，那麼現在美國何處才是爵士樂最為蓬勃發展的城市？答案無庸置疑，就是紐約。

許多黑人也在「大遷徙」時從南部移居美國第一大城紐約，另外，十九世紀後期從歐洲各國湧入美國的絕大多數船隻，停泊的目的地都是紐約，也因此人們便順勢在紐約落腳，這些所謂的「新移民」指的是來自義大利、希臘、愛爾蘭等國的天主教徒，以及來自俄羅斯、中歐、東歐等地的猶太人。由新移民以及黑人所帶來的語言、文化、音樂，交雜於十九世紀末到二十世紀初的紐約，美國文化象徵之一的音樂劇便誕生於這段期間，創造出至今依舊經常被傳唱、演奏的音樂劇樂曲（標準曲）的作曲家，絕大多數都是以新移民身分來到美國的猶太人，這樣的事實佐證了美國文化的複雜。

爵士樂的中心地在1920年代中期從芝加哥轉移至紐約，位於曼哈頓北部黑人區哈林的高級爵士俱樂部「棉花俱樂部」於1920年開張，艾靈頓公爵大樂團在1927年成為該俱樂部的專屬樂團，也因為俱樂部的演

38

奏透過廣播放送，這使得艾靈頓公爵在全美博得了廣大人氣。

此外，第一次世界大戰戰後的蓬勃景氣，出現不少縱情享樂的年輕白人，「爵士樂」作為點綴生活模式的音樂也逐漸博得人氣。小說家費茲傑羅（Scott Fitzgerald）便將這種轉瞬即逝的喧鬧時代名命為「爵士年代」。最受到被沖昏頭的年輕白人們支持的就是保羅・懷特曼（Paul Whiteman）大樂團。該樂團是納入弦樂器的大編制樂團，雖然現在很少被提及，但是懷特曼曾委託蓋希文創作〈藍色狂想曲〉，致力於創造融合古典音樂與爵士樂的獨特美國音樂，這點在今日看來是值得我們予以重新評價的功績。

經濟大蕭條與搖擺年代的開端

1920年代的爵士年代好景，到了1929年10月，幾乎是在一夕之間煙消雲散，起因是紐約股市的股價暴跌，導致了蔓延至全球的「經濟大蕭條」，美國各地也因此充滿失業人口。

進入以經濟大蕭條揭開序幕的1930年代，於1932年當選美國總統的羅斯福推出了「羅斯福新政」，大舉興建公共工程，試圖降低失業人口，解除不景氣。在羅斯福新政發揮功效、景氣開始露出復甦曙光的1935年，當時人氣還不是那麼旺的白人短號手班尼・古德曼（Benny Goodman）率領的管弦樂團突然一舉成名。古德曼大樂團的演奏相當適合搭配舞蹈，吸引了過去未曾接觸過爵士樂的一般大眾，該樂團的代表音樂更被賦予了「搖擺樂」這樣的新名字，掀起一股熱潮。

堪薩斯城爵士樂的崛起

在靠近美國中央、橫跨堪薩斯州（Kansas）與密蘇里州（Missouri）之處，有個名為堪薩斯的城市，這座城市有位呼風喚雨的政治家湯姆・彭德格斯特（Tom Pendergast），堪薩斯在他的運籌帷幄下，成為一座不受禁

New York

酒令影響的歡樂城，全美優秀的樂手們為了尋求工作，於是集中至堪薩斯，以貝西伯爵（Count Basie，p）為首，團員均為知名黑人樂手的貝西伯爵大樂團以充滿活力與震撼力的演奏見長，被知名製作人約翰·哈蒙德（John Hammond）挖掘後進軍紐約，轟動一時。順帶一提，創造出「咆勃」樂風的查理·帕克也出身於堪薩斯城。

天才金格·萊恩哈特

在第一次世界大戰期間，爵士樂於法國流傳開來，當時有一位傾心於爵士樂的吉他手，名為金格·萊恩哈特（Django Reinhardt）。金格是一位吉普賽人，出生在比利時與法國邊境，他將1920年代流行於法國的莫塞特舞曲（Musette）以及吉普賽的傳統音樂以獨創的方式加以融合，催生出帶有搖擺節奏且輕鬆悠閒的嶄新爵士樂。他創造出的風格被稱為「吉普賽爵士樂」，至今依舊有相當死忠的樂迷。

II　1940年代至1960年代

第二次世界大戰與爵士樂

1941年12月7日（日本時間為8日），日本海軍的航空部隊突襲位於夏威夷珍珠港的美國海軍基地，日本與美國就此加入第二次世界大戰的戰局。

伴隨著參戰而來的諸多限制與不便，衝擊了美國音樂界，舞廳門票被加課戰爭稅，年輕的男性客層與樂團成員被徵召至戰場，巡迴演出時搭乘巴士所需的汽油變成配給制，對於音樂家而言是寒冬時代的來臨。在這樣充滿動盪的時期，1930年代全盛的大樂團數量遞減，取而代之的是以少人數進行演奏的小編制樂團。

咆勃爵士樂的誕生

在美國加入第二次世界大戰不久前，美國爵士樂界有一股嶄新的暗流湧動。隸屬於紐約的大樂團的年輕黑人樂手們，在工作結束後會聚集到哈林區的爵士俱樂部，開始演奏有別於搖擺樂、更講究技巧與即興特質的爵士樂。

這種演奏集會的座上常客有瑟隆尼斯·孟克（p）、迪吉·葛拉斯彼（tp）、查理·克里斯汀（g）、肯尼·克拉克（Kenny Clarke，ds）等人。就在查理·帕克加入後，技巧比起搖擺樂要來得講究，且帶有複雜旋律、和聲與節奏的嶄新爵士樂風「咆勃」的雛型，便於1940年代前期成形。不過咆勃爵士樂的初創期剛好碰上音樂家工

1940

會的錄音大罷工，一直要到1944-45年以後，唱片公司才真正開始錄製咆勃爵士樂的唱片。

查理‧帕克與迪吉‧葛拉斯彼

在聽過1940-44年帕克私下錄製的樂曲後，最讓人感到驚豔的就是，帕克打從很早開始就能完美演繹與過往爵士樂迥然不同的「咆勃爵士樂」。與帕克共同作為咆勃爵士樂先鋒活躍的葛拉斯彼，也曾在訪談中提及他從帕克身上學習到咆勃的音樂呈現方式。

就某種層面來說，比起帕克，葛拉斯彼可以說是更加體現了爵士樂多元風貌的樂手，他懂得搖擺樂能搭配舞蹈的樂趣，並且在舊樂團領班凱伯‧凱洛威（Cab Calloway）等人身上學習到幽默感，還與當時在紐約活動的古巴人共同創造出「非洲古巴爵士樂」（Afro-Cuban Jazz，融合了古巴的非洲音樂與爵士樂），是1940年代後期促成非裔美國音樂「融合」的革命性存在。

咆勃爵士樂後的新階段

在第二次世界大戰結束的1945年後，帕克開始接二連三地錄製新唱片，他嶄新的音樂也帶給年輕樂手極大震撼，所有樂器的樂手都開始奮力模仿帕克。

但在19歲時加入帕克的小編制樂團的小號手邁爾士‧戴維斯，面對經常流於「天才樂手對戰」的咆勃爵士樂時感受到偏限，於是在脫離帕克的樂團後，於1948年組成了主打沉靜重奏的樂團，採取由六支管樂器加上鋼琴、低音提琴、爵士鼓所組成的九人編制。邁爾士這項嘗試的成果，催生出日後的《The Birth Of Cool》這張專輯，也創造出將爵士樂推向下一階段的契機。

美國西岸爵士樂

邁爾士於1948年組成的九重奏樂團（Nonet），在1949與1950年於錄音室錄製唱片，並由總公司位於洛杉磯的國會唱片（Capitol Records）發行。這個九重奏樂團雖然在紐約的人氣不見起色，但是在洛杉磯活動的爵士樂手卻對邁爾士等人的嶄新音樂展現出濃厚興趣。以嶄新大樂團之姿在洛杉磯博得廣大人氣且出身於史坦‧肯頓（Stan Kenton）樂團的樂手為中心，再加上自紐約移居至洛杉磯的傑瑞‧莫里根，這群人讓帶有清新且脫俗風格的爵士樂在1950年代前期的洛杉磯蓬勃發展，有別於紐約堅硬且厚實的樂風。這種音調輕快且明朗的重奏與獨奏，不禁讓人聯想到加州的藍天。

紐約的硬咆勃

為洛杉磯爵士樂帶來深遠影響的邁爾士，日後爽快地解散九重奏樂團，回到小編制樂團，他在1951年錄製的專輯《Dig》是主打邁爾士與傑基·麥克林（Jackie McLean，as）、桑尼·羅林斯（Sonny Rollins，ts）等人的長時間獨奏作品，雖然乍看下重返咆勃路線，不過邁爾士真正的意圖在於打造出更加注重音樂主題的合奏、樂曲旋律以及結構這種「基礎更加穩固的咆勃爵士樂」。

1954年，爵士鼓手亞特·布雷基在紐約「鳥園」爵士俱樂部進行現場錄音，由霍瑞斯·席佛擔任鋼琴，年少的天才克里夫·布朗擔任小號，這場樂團演奏在編曲上相當紮實，樂曲深具魅力，同時每位樂手的即興演奏更是相當精湛。這種類型的爵士樂逐漸開始被稱為「硬咆勃」，成為取代咆勃的新爵士樂主流。

硬咆勃雖然是「再爵士樂不過的爵士樂」，但它同時卻也納入了拉丁音樂、古典樂等多元音樂元素，或是美國南部的藍調與福音音樂之類的黑人流行音樂元素。桑尼·羅林斯在1956年錄製的著名專輯《St. Thomas》中的同名單曲使用了加勒比海音樂最具代表性的節奏「五音節奏」（cinquillo），羅林斯就以這個在一小節中有五個音的節奏，演繹出隨興自在的獨奏。此外，麥斯·羅區（Max Roach）在這首音樂曲中的爵士鼓獨奏，深受他在海地拜師學藝的傳奇打擊樂器樂手奇羅洛（Tiroro）的影響，因此在這首音樂曲中，可以明顯聽出加勒比海音樂所帶來的影響。

搖滾樂的衝擊

在硬咆勃開始興盛的1956年，出身於美國南部田納西州的年輕人艾維斯·普里斯萊（貓王）演唱的〈Heartbreak Hotel〉在全球大賣。貓王非常熱愛屬於白人音樂的鄉村音樂以及屬於黑人音樂的R&B，這兩種音樂非常自然地在他的內在融合，進而產生出一種新的音樂類型，貓王等歌手的音樂也逐漸開始被稱為「鄉村搖滾樂」（rockabilly）以及「搖滾樂」（rock and roll），並瞬間在

1950

全世界流傳開來，還對日後的披頭四與海灘男孩產生深具關鍵性的影響。

「特殊的一年」1959年

在硬咆勃以及黑人音樂元素特別強烈的「放克爵士樂」處於全盛期的1959年春天，邁爾士·戴維斯錄製了《Kind of Blue》這張專輯。他在這張專輯採取的作曲方式並非和弦的轉換，而是被稱為「調式」這種採用特定音階的方式作曲，而是以該調式進行即興獨奏。順帶一提，世界各地的民族音樂絕大多數都是透過這種「調式」而成形的。

參與了《Kind of Blue》專輯製作的約翰·柯川（ts、ss）等樂手，也讓「調式」成為了1960年代的爵士樂主流，此外，柯川同樣也於1959年錄製了乍看之下與調式南轅北轍、有著極端複雜的和弦進行的專輯《Giant Steps》，神乎其技的演奏技巧帶給爵士樂界相當大的震撼。在1959年進軍紐約的中音薩克斯風樂手歐涅·柯曼則開始演奏擺脫既有音樂（既有爵士樂框架）的「自由爵士樂」，拓展了爵士樂的可能性。

1959年這個「特殊的一年」發生了三件大事：「調式」、「超複雜的和弦演奏」、「自由爵士樂」，這

三者在相互交融下產生的音樂，成為1960年代的爵士樂主流。然而我們也不能忘記比爾·艾文斯的存在，他在《Kind of Blue》中擔任鋼琴演奏、並為邁爾士在理解調式時帶來深刻影響。雖然艾文斯演奏的是在充分咀嚼近現代古典樂後的複雜和弦，但聽起來絕不難懂，這一點深深影響日後爵士鋼琴家。

搖滾樂與放克音樂帶來的深刻影響

1960年代是世界價值體系與文化發生重大變革的一年。舉凡源於美國民權運動的黑人解放運動的激進化、反對越戰的聲浪、發生於世界各國大學的抗爭、被稱為「嬉皮」這群具備嶄新價值觀的年輕人的現身，在浮現於1960年代的各種運動中，掌握主導權的是十幾二十歲的年輕人，對他們而

Elvis Presley

言，「代表個人的音樂」就非搖滾樂莫屬了。1964年在美國一炮而紅的英國樂團披頭四，在1966年發行的《Revolver》這張專輯後，便開始不羈地採用各種類型的音樂，在歌曲中高歌強烈政治意涵與吸毒體驗。長髮、蓄鬍、花俏鮮豔的裝扮，以及高音量且演奏時間漫長的扭曲樂風，1960年代後期的搖滾樂逐漸走向激進，同時也變得更為「藝術」。至於在黑人音樂的世界，則是開始流行由詹姆士・布朗（James Brown）所開啟先河、不斷重複帶有強烈節奏感律動的「放克音樂」。受到新搖滾與放克音樂影響的爵士樂也於1960年代末期現身，這股潮流的先驅別無他人，正是邁爾士・戴維斯。錄製於1969年、並於1970年發行的專輯《Bitches Brew》便可說是邁爾士在這股嘗試中的集大成之作。

Bossa Nova與巴西音樂

1958年誕生於巴西的新興音樂Bossa Nova是以森巴與其他巴西流行音樂為底蘊，並在酷派爵士樂的影響下誕生的都市音樂。爵士樂界中最早注意到Bossa Nova的人，是爵士吉他手查理・博德（Charlie Byrd），他在1962年與薩克斯風樂手史坦・蓋茲攜手錄製的專輯《Jazz Samba》呈現出嶄新的音色，大受好評。蓋茲深受Bossa

Nova脫俗的抒情風格吸引，於是找來幾乎包辦所有Bossa Nova名曲的作曲人安東尼・卡洛・裘賓（António Carlos Jobim，p），以及在演唱與吉他演奏上為Bossa Nova的風格定型的喬安・吉巴托（João Gilberto，演唱、g）製作《Getz / Gilberto》，奪下1964年葛萊美獎的年度專輯獎。

在Bossa Nova誕生後，巴西的音樂家們，比方像米爾頓・納奇曼托（Milton Nascimento）、艾格貝托・吉斯蒙蒂（Egberto Gismonti）、赫梅托・帕斯科爾（Hermeto Pascoal）、東尼尼・奧爾塔（Toninho Horta）等人的音樂也帶給1970年代後的一流爵士樂手韋恩・蕭特、派特・麥席尼等人相當深遠的影響，巴西音樂與爵士樂之間的關係也益發緊密。

The Beatles

Miles Davis

告別邁爾士後大為活躍的幾位樂手

1970年4月，邁爾士·戴維斯的新專輯《Bitches Brew》上市，帶給樂迷總計13人的大編制樂團演奏，呈現出將調式爵士樂（Modal Jazz）、自由爵士樂、搖滾樂與放克等元素複雜融合後的「新時代爵士樂」。

在《Bitches Brew》熱賣後，隔年的1971年到1973年間，曾與邁爾士合作的樂手們接二連三運用電子合成樂推出將搖滾、放克與巴西音樂等元素與爵士樂加以融合的專輯。以喬·薩溫努（Joe Zawinul，kb）和韋恩·蕭特（sax）為中心人物的氣象報告樂團、約翰·麥克勞夫倫

（John McLaughlin，g）組成的慈悲管弦樂團（Mahavishnu Orchestra）推出的《The Inner Mounting Flame》、奇克·柯瑞亞（kb）的專輯《Return To Forever》、賀比·漢考克（kb）的《Head Hunters》……這幾張在1970年代前期最為新穎、最受歡迎的作品，都能歸類到這個「電子爵士樂」類型中。不過就在進入邁爾士因病而暫時退出爵士樂界的1970年代後期，出現了比電子爵士樂還要平易近人的類型，席捲了爵士樂界。

融合爵士樂的熱潮

作曲兼編曲家昆西·瓊斯在1960年代末期到1970年代，致力於追求能更自在聆聽、並「將爵士樂與搖滾樂和R&B加以融合」的音樂，這股動向與當時邁爾士的發展齊頭並進。此外，音樂製作人克里德·泰勒（Creed Taylor）也透過自己的唱片公司「CTI」推出不少結合時下流行音樂與爵士樂的專輯。

這樣的嘗試在1976年喬治·班森（g、爵士人聲）發行的《Breezin'》獲得最熱烈的迴響，這張專輯的特色是以帶有放克節奏與華麗的管弦樂為背景，搭配演奏輕快的吉他，專輯當中的幾首曲子更展現出精湛的演唱功力。《Breezin'》創下破紀錄的銷售佳績，也因此不

1970

Wynton Marsalis

久後市面上接二連三推出調性類似的作品，這種類型的爵士樂一開始被稱為「跨界爵士樂」（Crossover），日後被改稱為「融合爵士樂」（Fusion），所觸及的廣大聽眾群是過去的爵士樂難以相提並論的。

就在融合爵士樂的發展瀕臨飽和的1980年，一位年僅19歲的年輕小號手以閃亮新星之姿現身，為爵士樂界帶來巨大的變化。

溫頓登場與邁爾士復活

19歲的天才小號手溫頓・馬沙利斯在1980年於紐約出道，為爵士樂界帶來相當大的震撼。溫頓的父親是在紐奧良活動的鋼琴家艾利斯・馬沙利斯（Ellis Marsalis），當時溫頓與年長一歲的薩克斯風樂手哥哥一同進軍紐約，加入了亞特・布雷基（ds）率領的「爵士使者樂團」，

並在累積一番歷練後，於1982年推出個人第一張專輯《Portrait of Wynton Marsalis》，其精湛的演奏技巧讓人瞠目結舌，一舉成為了爵士樂界的寵兒。

1975年暫停活動的邁爾士・戴維斯在1981年回歸爵士樂界，但是溫頓卻大膽批評邁爾士的音樂在1970年代以後以迎合大眾的融合爵士樂風為取向，根本就是商業主義，這番打開天窗說亮話的發言也引發相當大的話題。

之後溫頓接連推出野心之作，試圖為紐奧良的古老爵士樂換穿現代的新衣，甚至還獲頒普立茲獎，其影響力不僅止於爵士樂界，而是整個美國音樂界，1980年代以後的眾多美國優秀爵士樂手，便在深受溫頓所提出的爵士樂見解以及技術的影響下茁壯。

「多元風貌」的時代──1980年代

雖然溫頓帶來的影響從1980年代一直持續到現在，但1980年代以後的爵士樂並非一面倒向「回歸傳統」，像是流行於1970年代後期至1980年代的龐克搖滾與新浪潮音樂這種屬於搖滾樂的音樂，或是受到在1980年代初期嶄露頭角的嘻哈音樂激發，將自由爵士樂的激進風格加入嘻哈音樂元素的新爵士樂，都是

1980

在1980年代開始受到關注，幾位具代表性的樂手有約翰·佐恩（as）、比爾·拉斯威爾（b）這幾人。此外，以紐約布魯克林為主要據點的史提夫·寇曼（Steve Coleman，as）、婕莉·愛倫（Geri Allen，p）、卡珊卓·威爾森（Cassandra Wilson，爵士人聲）等人則是推廣了融合自由爵士樂元素以及帶有放克、嘻哈節奏的爵士樂，這幾位人士一直到今日都有非常深厚的影響力。

幾位既不走傳統爵士路線、卻也未靠攏1970年代融合爵士樂的特立獨行爵士吉他手也是在1980年代開始受到歡迎，其中最具代表性的便屬派特·麥席尼、約翰·史考菲（John Scofield）以及比爾·伏立索（Bill Frisell）這三人。這三人雖然都極具個人特色，但也有一項共通點，那就是他們深受活躍自1950年代的爵士吉他手吉姆·霍爾（Jim Hall）的影響，他創新的和弦美感、選音的方法，以及最重要的是，自由不羈的精神。

Pat Mrtheny

更加朝向「多元風貌與世界音樂」演化的爵士樂

出道於1990年代的約書亞·瑞德曼（sax）、布瑞德·梅爾道（p），以及在進入二十一世紀後備受矚目的羅勃·葛拉斯帕（p）、卡瑪希·華盛頓（sax），這幾位樂手在完美地掌握了所謂「現代爵士樂」演奏技巧的同時，卻也忠於個人興趣取向，創造出豐富多彩的作品。

對於現居爵士界中心的樂手們而言，「爵士樂」的範圍與1950-60年代所認知的範疇可說是超乎想像地廣泛且多元，包括了現代爵士樂以前的爵士樂、藍調、鄉村音樂、藍草音樂（bluegrass）等傳統美國流行音樂（這些音樂統稱為「美國本土音樂」（Americana），以及加勒比海與巴西等地的世界各地音樂、嘻哈和電子音樂，還有1990年代以後的搖滾樂、古典樂，不勝枚舉。

爵士鋼琴家羅勃·葛拉斯帕（生於1978年）在2012年推出將嘻哈、新靈魂樂與饒舌歌手兜在一起演出的專輯《Black Radio》，奪下葛萊美最佳R&B專輯獎（竟然不是爵士專輯獎），雖然葛拉斯帕是一位深受賀比·漢考克等人影響、技巧高超的爵士鋼琴家，但他卻刻意在專輯中減少鋼琴獨奏，又或是會反其道而行，在作品中放入大量鋼琴獨奏，對於當代爵士樂界有相當透徹的觀察，在自身的音樂活動中展現出相當巧妙的平衡。比葛

拉斯帕年輕一輪、生於1987年的朱利安・拉基（Julian Lage，g）有著幾近完美的演奏技術，但他卻也相當尊崇艾迪・朗、查理・克里斯汀等往昔的爵士吉他手，同時也演奏鄉村、藍草音樂或鄉村搖滾樂等美國本土音樂，致力於追求讓人感受不到類型藩籬的「美國吉他音樂」。

葛拉斯帕以及拉基這幾位樂手之所以崛起，背後有著下列背景存在：不考慮傳統價值，單純以悅耳的音樂來選曲的DJ文化滲透、從各式音樂類型中取樣的嘻哈樂影響、網路的普及、能夠盡情暢聽的音樂串流平台、YouTube的存在，以及傳授爵士樂的教育機構開始重視「歷史教育」的趨勢。除此之外，黑人教會在今日也發揮了提供年輕人學習音樂的場域功能，又或者是年輕人在學校透過朋友接觸到不同的音樂，就結果來看，朋友群之間其實就會自然而然地發生「各種音樂類型混合」的現象，像這樣「非數位化」的因素也不容忽視。

回歸至非洲與加勒比海：當今的英國爵士樂

雖然英國的爵士樂也有相當悠久的歷史，但直到1990年代為止，撇除從南非移民過來的人不說，絕大多數在全球受到矚目的英國爵士樂手都是白人。這樣的狀況一直到2010年代的後期才開始露出變化的曙光。

像是1984年出生的沙巴卡・哈欽斯（sax）、1991年出生的努必雅・賈西亞（sax）這幾位引領當今英國爵士樂界的樂手們，他們的父母多半都是從加勒比海各國或是非洲各國移民至英國的黑人。

這幾位樂手們的創作，奠基於從紐奧良時期延續至今日的爵士樂，以及打從1980年代以來英國DJ文化孕育出的酸爵士（Acid Jazz，在俱樂部播放、可搭配舞蹈的爵士樂），並融合其家鄉的加勒比海與非洲音樂，相較於美國爵士樂手發展出更為自由且更真實的音樂（這些樂手與非洲和加勒比海地區之間的時間距離，比大部分非裔美國樂手要來得近）。

說不定發生於十九世紀末紐奧良的「音樂大雜燴」現象、多元性以及世界音樂性的兼容並蓄，在一百多年後的當今爵士樂界中，其實正以一種全球性規模反覆地上演。

Robert Glasper

※ 關於日本的爵士樂發展歷史，可參閱 p.118 及 p.160。

第 4 章

其中必定有能打動你心的

10 種爵士樂風格

這是什麼樂器？

【次中音薩克斯風】

次中音薩克斯風屬於低音域的薩克斯風，特徵是強而有力且渾厚的音色，可詮釋的風格相當多元，包括讓人沉醉的抒情曲調到快速的樂句。

引言、選輯、選曲：後藤雅洋
解說：原田和典

Spotify 播放清單。

為何爵士樂永遠是「新鮮的」音樂？

爵士樂的趣味性在於，它總是不斷於不同階段誕生出像是「咆勃爵士樂」或「調式爵士樂」這些嶄新的風格，但更耐人尋味的是，無論風格如何變換，爵士樂始終不改其作為爵士樂的存在，這點相當不可思議。

首先先讓我說明一下爵士樂中的「風格」意義。最早誕生的爵士樂風格「紐奧良爵士樂」以及在第二次世界大戰後誕生於美國西岸的「西岸爵士樂」，命名是來自於其誕生地；「搖擺爵士樂」則是得名自其語源「擺動」（swing），意指這樣的音樂舒服到讓人聽了會不禁想搖擺身體。但關於「現代爵士樂」的始祖的「咆勃爵士樂」的命名則是眾說紛紜，雖然其中有一說認為這個名稱是取自於演奏音的「擬聲語」，但卻沒有任何一派的說詞能給予詳盡說明。所有風格中唯一充滿音樂味的命名，可能就只有取自音樂術語的「調式爵士樂」。

理解風格的重點在於，每一種爵士樂風格並非沒頭沒腦地誕生，絕大多數情況是當時的先鋒爵士樂手們厭倦了現有的演奏風格，於是開創出新的風格。換句話說，新風格是以前一個時代的演奏方式為基礎加以革新，因此也確保了爵士樂史的「連續性」。

當中最為典型的例子，就屬查理‧帕克引發的「咆勃革命」，這場革命堪稱是爵士樂史上最大的轉折點。雖然帕克將前一個時代的「搖擺爵士樂」明星樂手李斯特‧楊（Lester Young）視為偶像，但卻以截然不同的發想催生出「咆勃爵士樂」這種嶄新風格，這樣新穎的風格幾乎可以說是帕克獨創的音樂。不過像是以傑瑞‧莫里根為中心人物的「西岸爵士樂」，則是受到了過去曾為帕克伴奏的邁爾士‧戴維斯所組成的「九重奏樂團」帶來的影響，西岸爵士樂也非單單由這幾個人所開創，而是好幾位懷抱共同理念的樂手們在攜手合作下創造出的結果。

同樣的現象其實也出現在由邁爾士扮演關鍵角色的「硬咆勃爵士樂」以及「調式爵士樂」中。前者是邁爾士與亞特‧布雷基、克里夫‧布朗等人開創，後者則是由過去曾為邁爾士伴奏的約翰‧柯川、賀比‧漢考克、韋恩‧蕭特等人

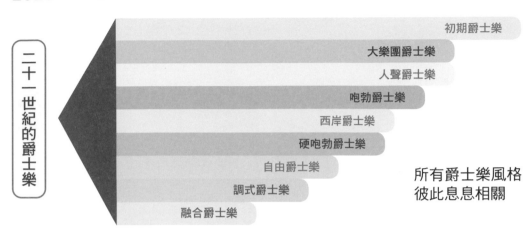

2020 ← **1920**

二十一世紀的爵士樂

- 初期爵士樂
- 大樂團爵士樂
- 人聲爵士樂
- 咆勃爵士樂
- 西岸爵士樂
- 硬咆勃爵士樂
- 自由爵士樂
- 調式爵士樂
- 融合爵士樂

所有爵士樂風格
彼此息息相關

在同一時期與邁爾士齊頭並進發展出的「調式技法」演奏方式。

所以我們可以得出以下的結論：當一種爵士樂風格走到山窮水盡時，必定會有試圖革新的樂手現身。就結果而論，這點造就了「爵士樂」無論在哪個時代始終是「嶄新的音樂」，但於此同時，這種「嶄新的風格」在深層處也繼承了上一個時代的爵士樂，因而確保了「爵士樂史」的連續性。

就結論而言，我們可以藉著爬梳由充滿先鋒意識的爵士音樂人開創出的爵士樂風格變遷，來理解爵士樂是如何變化、發展，最終走到今日所在之處。

初期爵士樂：爵士樂的發祥－紐奧良爵士樂－搖擺爵士樂

在今日被我們稱為爵士樂的音樂，據說源於南北戰爭告終（1865年）時美國南部路易斯安那州的紐奧良，並在十九世紀末到二十世紀初發展出雛形。

藍調、黑人靈歌、聖歌、進行曲、散拍音樂和拉丁音樂等，都是當時爵士樂的演奏素材，特徵是小號、長號、單簧管以切分節奏相互交織，並以團隊方式進行即興演奏。由白人（主要為義大利裔）團員組成的五人樂團「正宗狄西蘭爵士樂隊」，在1917年錄製史上第一張爵士樂唱片；到了1925年，誕生於紐奧良的路易斯‧阿姆斯壯則錄製了首張以個人名義發行的唱片。作為一位天才黑人小號家，路易斯‧阿姆斯壯看重個人的即興獨奏更勝於樂團的即興演奏，並將擬聲演唱（演唱者以無意義的音節取代歌詞，並以即興的旋律進行演唱）帶入爵士樂中。由於路易斯在芝加哥與紐約都有活動據點，再加上他也經常出現於當時嶄新極在歐洲巡迴演出，並從1932年開始積

Louis Armstrong

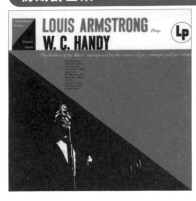

《Louis Armstrong Plays W.C. Handy》

Columbia 發行

演奏：路易斯・阿姆斯壯（tp、vo）、楚米・楊（Trummy Young，tb）、巴尼・畢加（Barney Bigard，cl）、比利・凱爾（Billy Kyle，p）、艾佛・蕭（Arvell Shaw，b）、巴瑞特・狄姆斯（Barrett Deems，ds）、薇瑪・米多頓（vo）
錄製時期：1954年7月12～14日

推薦曲目　〈St. Louis Blues〉

的傳播媒體有聲電影中，可說是一肩扛下了爵士樂大使的身分。

但是華爾街的股價在1929年10月暴跌，揭開了經濟大蕭條的序幕，直到1930年代中期，美國才因「羅斯福新政」重現活力。此時「搖擺爵士樂之王」班尼・古德曼這位白人單簧管樂手爆紅，他同時遊走於大樂團與小編制樂團，推出〈Sing, Sing, Sing〉等多首暢銷曲，並於1938年1月在古典音樂的殿堂「卡內基音樂廳」舉辦了當時史無前例的爵士樂演奏會。古德曼在這場演奏會爬梳了爵士樂自正宗狄西蘭爵士樂隊以來的二十年爵士樂歷史，並邀請爵士鋼琴家貝西伯爵、薩克斯風樂手李斯特・楊以及強尼・賀吉斯（Johnny Hodges）等黑人樂手演出。搖擺爵士樂的全盛期持續到1940年代中期，最後是因為樂手們被徵召入伍（當中甚至有格林・米勒這種自願加入空軍的樂手）、舞廳數量減少（搖擺爵士樂是舞曲色彩相當濃厚的爵士），便逐漸式微。

這個時期的推薦曲目是路易斯・阿姆斯壯的〈St. Louis Blues〉。這首曲子雖然是路易斯年過五十後錄製的作品，但當年的他依舊精力充沛，而且錄音設備也比年輕時期改善許多。曲中在小號演奏後出現的人聲，是爵士女伶薇瑪・米多頓（Velma Middleton），大哥大路易斯的沙啞嗓音，則是在樂曲四分鐘左右登場。這首曲子是永恆的「爵士樂核心」作品，還請務必一聽。

咆勃爵士樂

搖擺爵士熱潮鼎沸的1930年代，同時也是爵士大樂團的黃金時期，如同上一節提到的，搖擺爵士樂帶有極強烈的舞曲色彩，在當時男女成雙成對跳舞幾乎是約定俗成（史上第一種可以一人獨舞的舞蹈是1960年代初期流行的「扭扭舞」），如果要在現場伴奏下跳舞，除了要有演奏舞台外還要有舞池，需要相當寬廣的空間。但當時麥克風與音響並不發達，所以如果想讓音樂充滿於大型場地，除了將音樂本身的音量放大以外別無他法。為了能放大音量，就需要十幾支管樂器營造出渾厚度，以及節奏組（Rhythm section，指爵士樂中構成基本節奏的樂器，如鋼琴、低音提琴、鼓）帶來的強大震撼力。但於此同時，在樂團中演奏，秩序也是不可或缺的要素，各大爵士樂團於是找來才華洋溢的編曲家，在合奏與和弦上各自展現風格以一較高下。

不過對於癡迷於即興演奏魔力的爵士樂手而言，內心肯定非常渴望擺脫舞蹈伴奏與編曲的束縛，與志同道合的夥伴們一起盡情即興演奏。據說曾加入「搖擺爵士樂之王」班尼‧古德曼的樂團爵士吉他手查理‧克里斯汀，就會在平時工作結束後前往位於哈林區的爵士俱樂部「明頓遊戲屋」（Minton's Playhouse），在那裡如魚得

Charlie Parker

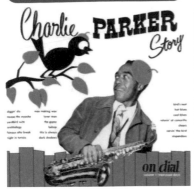

咆勃爵士樂　推薦專輯

《Charlie Parker Story On Dial》
Dial 發行

演奏：查理・帕克（as）、邁爾士・戴維斯（tp）、洛基・湯普森（Lucky Thompson，ts）、多多・瑪瑪羅沙（Dodo Marmarosa，p）、亞文・葛瑞森（Arvin Garrison，g）、維克・麥克米倫（Vic McMillan，b）、羅伊・波特（Roy Porter，ds）
錄製時期：1946年3月28日

推薦曲目　〈A Night In Tunisia〉

水般地通宵達旦盡情即興演奏。

幾乎同一時期也在哈林區通宵達旦演奏的樂手中，也有出身於凱伯・凱洛威樂團的小號手迪吉・葛拉斯彼，以及出身於傑・麥克夏恩（Jay McShann）樂團的薩克斯風手查理・帕克。他們會在〈I Got Rhythm〉這種標準曲的和弦進行基礎上，為和弦的構成音添加變化，或是進一步細分節奏，又或是將速度加快到極限──雖然克里斯汀在1942年因為肺結核（在當年是不治之症）過世，不過帕克和葛拉斯彼卻引領了爵士樂的時代風潮，在第二次世界大戰結束的1945年各自以主導身分錄製唱片。由葛拉斯彼創作、演奏的樂曲〈Bebop〉，就此成為這種爵士樂風格的統稱。

在帕克留下的眾多演奏中，1946年錄製的〈A Night In Tunisia〉被譽為最出眾的作品之一。這首曲子雖是由葛拉斯彼作曲，但負責演奏小號的卻是當時年僅19歲的邁爾士・戴維斯。曲中的伴奏在1分17秒左右停下來後，作為主要樂器的中音薩克斯風隨即以驚人的速度與聲壓躍然響起，緊接著節奏樂器也加入行列，就此順勢展開即興演奏，不過無論是樂句的嶄新程度或是音樂的呈現，中音薩克斯風與之後其他的樂器獨奏相較下都明顯勝出。儘管這樣的演奏技藝超凡，卻也不會高不可攀，綻放出了屬於那個當下的迷人光芒。

西岸爵士樂

進入1950年代後，紐約與加州的爵士樂界開始出現兩極化的發展，紐約的爵士樂進入停滯期，據說包括長號手傑傑・強生（J.J. Johnson）、低音提琴手查理・明格斯等人在內，不少演奏好手們都曾一度轉行；另一方面，加州卻因為韓戰的關係景氣看好，唱片界與電影（原聲帶）界的發展也勢如破竹。爵士鼓手雪利・曼恩（Shelly Manne）以及薩克斯風手兼作曲、編曲家傑瑞・莫里根（這兩人都出身於紐約）等菁英樂手分別在1950年及1951年前往西岸，與當地樂手展開交流。這種在1950年代前期至中期於加州發展至巔峰的爵士樂被稱為「西岸爵士樂」，特徵是白人樂手的占比相當高，樂團中會有三到五支左右的管樂器，以生動活潑的大型合奏演出，並採納了賦格等古典樂的作曲手法來編曲，還納入當時在爵士樂中相當罕見的法國號和雙簧管，演奏時彷彿奉命般必須「將次中音吹得像中音，將上低音吹得像次中音」，薩克斯風的吹奏呈現出冷凝流暢的風格。

1950年代前期也是唱片界的變革時期，當時單面只能收錄三分多鐘樂曲、既重又易碎裂的SP唱片（78轉）遭到淘汰，取而代之的是可收錄更長時間樂曲、更加堅固的EP唱片（45轉，單面基本上可收錄兩首樂曲），以及LP唱

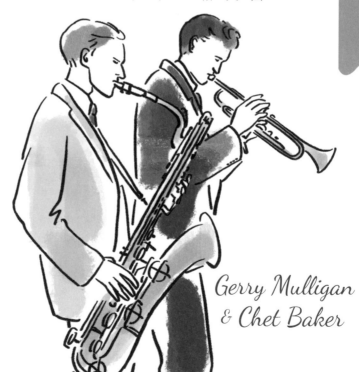

Gerry Mulligan & Chet Baker

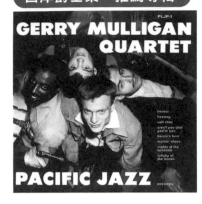

西岸爵士樂　推薦專輯

《傑瑞‧莫里根四重奏》

Pacific Jazz 發行

演奏：傑瑞‧莫里根（bs）、查特‧貝克（tp）、巴柏‧惠特洛（Bob Whitlock，b）、奇哥‧漢米頓（Chico Hamilton，ds）
錄製時期：1952年8月16日、10月15、16日

推薦曲目　〈Frenesi〉

片（33轉）；此外，唱片封面與包裝的重要性也開始受到關注。

攝影師威廉‧克萊斯頓（William Claxton）便在這個時期大展長才，西岸爵士樂界也不乏上鏡的樂手，包括傑瑞‧莫里根、查特‧貝克和亞特‧派伯（Art Pepper）等人，克萊斯頓在1955年以這幾位樂手為攝影對象，出版了《爵士西岸》（Jazz West Coast）這部攝影集；西岸爵士樂界中極具代表性的唱片公司「Pacific Jazz」便聯合這部作品推出同名的合輯LP唱片。另一間也不容忽視的唱片公司「CONTEMPORARY」則是由曾於電影界與威廉‧惠勒（William Wyler，電影導演）共事過的李斯特‧柯尼西（Lester Koenig）創立，旗下推出的唱片封面自然是不在話下，清晰的錄音也博得廣大人氣。

提到爵士樂風格中的「西岸爵士樂」與推出眾多西岸爵士樂代表性專輯的唱片公司「Pacific Jazz」，最具代表性的樂團就屬傑瑞‧莫里根四重奏了。莫里根輕快的吹奏搭配查特充滿詩意的小號，幾乎徹頭徹尾地扭轉了上低音薩克斯風是「撐起合奏底層的低音樂器」的普遍印象，營造出相當清新的新世界。雖然查特跟莫里根兩人均非土生土長於美國西岸，但是這兩人催生出的爵士樂就這樣在洛杉磯的陽光與霧霾中開花結果，並廣為全世界所熟知。

硬咆勃爵士樂

時序來到1955年，爵士樂界的西盛東衰景況開始產生變化，出生於美國西岸的克里夫·布朗與麥斯·羅區五重奏（Max Roach & Clifford Brown Quintet）將陣地轉移至紐約（同年秋天桑尼·羅林斯加入樂團），而打從1950年代前期便屢屢共演的亞特·布雷基與霍瑞斯·席佛所領導的爵士使者樂團，也在此時展開他們的活動；邁爾士·戴維斯五重奏也是在這一年組成。同樣發生在1955年的，是年僅34歲的查理·帕克逝世，他是前述幾位菁英黑人樂手的內心支柱、同時也是咆勃爵士樂的領軍人物。不過就好似要將這場悲劇轉化為創造能量一般，傑基·麥克林與加農砲·艾德利（Cannonball Adderley）也在此時嶄露頭角。隔年（1956年）年僅25歲的克里夫·布朗因為車禍事故身亡，李·摩根（Lee Morgan）和唐諾·伯德（Donald Byrd）這幾位後起之秀於是開始爭霸，企圖讓布朗演奏的小號成為薪火，得以持續燃燒傳承。

樂評兼爵士鋼琴家約翰·梅赫根（John Mehegan）便將此一時期以紐約為發展據點、並由黑人樂手主導的雄壯風格爵士樂形成強烈對比的一點是，據說這個風格的命名最初是被刊登於《紐約先驅論壇報》（New York Herald Tribune）上，「hard」（硬）這個單字爵士樂稱為「硬咆勃」。與西岸爵士樂形成強烈對比的一點

Art Blakey and The Jazz Messengers

58

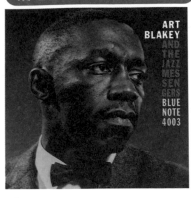

硬咆勃爵士樂　推薦專輯

ART BLAKEY AND THE JAZZ MESSENGERS BLUE NOTE 4003

亞特・布雷基與爵士使者樂團《Moanin'》

Blue Note發行

演奏：亞特・布雷基（ds）、李・摩根（tp）、班尼・高森（Benny Golson，ts）、巴比・堤蒙斯（Bobby Timmons，p）、吉米・馬力特（Jymie Merritt，b）
錄製時期：1958年10月30日

推薦曲目　〈Moanin'〉

除了有「激烈」的意思以外，還帶有「穩固」的意涵。這樣的命名相當巧妙，因為硬咆勃並不採取像咆勃的天才樂手們那樣將一切都奉獻即興演奏的態度，也就是說，硬咆勃不擁抱「只要主菜夠美味，配菜和擺盤都無所謂」這種咆勃式的發想，而是相當看重即興演奏以外的部分（前奏、主題、旋律、結尾），是高度結構化的爵士樂。就在爵士樂風格從咆勃演化至硬咆勃的期間，主要的唱片載體也從25公分的SP唱片（單面只能收錄三分半左右的樂曲）轉換為30公分的LP唱片（單面可收錄20分鐘左右）。LP唱片的出現賦予了單首樂曲更長的錄製時間，無疑能讓演奏的樂手們感到輕鬆不少。

雷・查爾斯（Ray Charles）以及費茲・多明諾（Fats Domino）的R&B掀起前所未有的流行期間，以及非裔美國人民權運動的興盛期，剛好也與硬咆勃的黃金時代重疊，所以硬咆勃是帶有強烈福音、藍調、R&B元素的爵士樂，也被稱為「放克爵士樂」，最具代表性的樂團有亞特・布雷基與爵士使者樂團及霍瑞斯・席佛五重奏（這兩個樂團是從前述的「爵士使者樂團」中分裂出來的），以及加農砲・艾德利。

〈Moanin'〉這首樂曲除了是亞特・布雷基的代表作以外，同時也是爵士樂界的名曲之一。曲中無論是鋼琴的單音或響亮的爵士鼓聲，都被這首樂曲的同名專輯錄音師魯迪・范・葛德（Rudy Van Gelder）以充滿震撼力的方式捕捉，他堪稱是讓硬咆勃在音響層次上大放異彩的一號人物。

調式爵士樂

傳統的爵士樂基本上是遵循著和弦進行來即興演奏，爵士樂的正字標記就是「沿著固定的和弦進行，盡其所能暢快地即興演奏」。只不過藝術家總是喜新厭舊，而且具備過人的上進心，畢竟他們是刻意選擇爵士樂來展現自我的一群人，絕不甘於重複昨日的音樂，而且目光永遠放在比現在更高更遠之處，也因此這些音樂家便試圖在和弦與和聲中加入變化，在「更為細緻的設定」下循線進行演奏。

無可否認的是，雖然這樣的手段意在於強化並進一步發展即興演奏，但結果反而造成阻礙。拘泥於「遵循和弦進行」的想法，導致樂手們流於以中規中矩的手法演奏，伴隨而來的是缺乏驚奇感。所以也難怪演奏者期望揮別限制，想要更為大器且盡情地即興演奏。若是如此，那麼就捨棄和弦進行，改採調式來即興演奏如何？若聚焦於調式的話，只需使用一到兩個和弦，就能發展出無限的即興演奏，此時探出頭來的，就是「調式爵士樂」這種風格。

調式爵士樂先驅人物之一的爵士鋼琴家戴夫‧布魯貝克曾接受過作曲兼編曲家喬治‧羅素（George Russell）指導，也曾師事於當代音樂家大流士‧米堯（Darius Milhaud），雖然他聲稱自己（在1954年）創作的〈Le Souk〉一曲開啟了調式爵士樂的先河，不過真正的初期調式爵士樂作品，應該還是要算1959年邁爾士‧戴維斯《Kind of Blue》收錄

Herbie Hancock

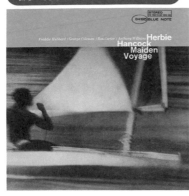

調式爵士樂　推薦專輯

賀比 · 漢考克
《Maiden Voyage》

Blue Note 發行

演奏：賀比·漢考克（p）、佛瑞迪·哈伯（Freddie Hubbard，tp）、喬治·柯爾曼（George Coleman，ts）、朗·卡特（b）、東尼·威廉斯（ds）
錄製時期：1965年3月17日

推薦曲目　〈Maiden Voyage〉

的〈So What〉以及〈Flamenco Sketches〉。若是將遵照細膩和弦進行演奏的爵士樂比喻為各站都停的普快車，那麼在最低限度的和弦基礎上，發揮出充滿豐富想像力的即興演奏的調式爵士樂，可說就像是特快車，兩者雖然同樣是朝向「即興演奏」這個終點站前進，但途徑卻是不同的。

1960年代中期，邁爾士·戴維斯邀請賀比·漢考克、韋恩·蕭特、朗·卡特（Ron Carter）等菁英樂手加入樂團，為調式爵士樂帶來更進一步的進化與發展。爵士樂評人艾拉·吉特勒（Ira Gitler）將這幾人的音樂稱為「New Mainstream Jazz」，日本的爵士樂雜誌《Swing JOURNAL》（1947-2010年）將其譯為「新主流派」。賀比在1965年推出的傑作《Maiden Voyage》以「大海」為主題，可說是一種概念專輯，這樣的點子是過去爵士樂唱片前所未見的發想。放眼爵士樂界以外的動向，當時也有披頭四與巴布·狄倫等人創作出嶄新的音樂，引發話題，在這樣的時代氛圍中，爵士樂界確實也颳起了一股新風潮。

自由爵士樂

在被問到「誰是自由爵士樂中最具代表性的人物」，相信九點九成的爵士樂迷都會回答「歐涅・柯曼」。歐涅・柯曼自學薩克斯風，曾加入過幾個R&B樂團，但都在短期內遭到解雇，據說曾有不少「正統派」的爵士樂手看不起歐涅，但他依舊在洛杉磯細水長流地持續演奏自創樂曲，後來被人氣樂團「現代爵士四重奏」（Modern Jazz Quartet）的音樂總監兼爵士鋼琴家約翰・路易斯（John Lewis）注意到，才開始逐漸走向好運。之後歐涅也與唱片公司簽約，他在即將滿30歲時展開的首度紐約公演評價相當兩極，不過這場公演最終還是持續了半年之久。路易斯其實相當崇尚巴哈，想不到他會被不將音調及小節線放在眼裡、無視規則地即興演奏的歐涅吸引，可說是爵士樂史上相當大快人心的一樁軼事。

雖然當時有不少人質疑歐涅是否真的懂得演奏樂器，但他的演奏卻也為桑尼・羅林斯以及約翰・柯川帶來刺激，甚至影響了當時在歐洲服兵役的亞伯特・艾勒（Albert Ayler）的未來道路。《The Shape Of Jazz To Come》（未來爵士的樣貌）和《Change of the Century》（世紀之交）等歐涅初期的作品都見當時（兩者皆發行於1959年）他的出現給人相當大的震撼（以及唱片界是如何極力想在市場投下震撼彈）。歐涅在《Change of the Century》專輯中演奏曲名為〈Free〉的自創樂曲的隔年，開始投入新專輯《Free Jazz》的製作，這張專輯只收錄了時間長度可佔據LP唱片雙面的〈Free Jazz〉這一首樂曲，樂曲中的木管樂器、銅管樂器、低音提琴以及爵士鼓分別有兩位樂手演奏，以編制共為八人的樂團開展出洶湧澎湃的團體即興演奏。不過歐涅後來卻在1962年底從音樂界抽身，空白時間長達兩年以上。

〈Faces and Places〉這首囊括全世界爵士樂唱片獎的樂曲，是歐涅回歸後的代表作《At The "Golden Circle" Stockholm》中收錄的曲目。雄渾的音色以及他獨到音樂素養所孕育出的無窮即興樂句，無疑證明了歐涅是一流的爵士

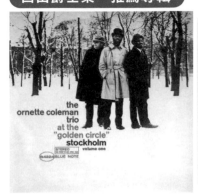

《At The "Golden Circle" Stockholm Vol.1》

Blue Note 發行

演奏：歐涅・柯曼（as）、大衛・艾詹森（b）、查爾斯・墨菲特（ds）
錄製時期：1965年12月3日、4日

推薦曲目　〈Faces and Places〉

薩克斯風樂手。歐涅與受過古典音樂訓練的低音提琴手大衛・艾詹森（David Izenzon），以及在演奏時不時會發出吟唱聲的查爾斯・墨菲特（Charles Moffett），也配合得天衣無縫，這首經典作品不僅相當適合作為自由爵士樂以及歐涅的入門曲目，同時也是爵士樂現場演奏的最佳入門作品。

前述內容聚焦在歐涅身上來談論自由爵士樂，也因為自由爵士樂中幾乎不存在任何明文規定，所以是一種會如實反映出樂手歷練的爵士樂風格。歐洲的自由爵士樂與當代音樂在關係上具有延續性，所以也有不少黑人樂手是從 R&B 或靈魂樂領域跨入自由爵士樂的世界。

Ornette Coleman

融合爵士樂

出現於1960年代最大規模的音樂現象就是「搖滾樂」，搖滾樂的特色是以演唱為主、採用電子樂器（鼓除外）、響徹演唱會場的大音量，以及基本上為8 beat的節奏；反觀爵士樂則是以樂器演奏為主、採用原聲樂器、音量僅能填滿俱樂部與音樂廳、基本上為4 beat節奏，兩者對比相當鮮明。但傑瑞·莫里根（George Harrison）卻推出了將搖滾樂曲目爵士樂化的專輯《If You Can't Beat 'Em, Join 'Em!》，而與披頭四的喬治·哈里森（George Harrison）年紀相當的爵士吉他手賴瑞·柯瑞爾（Larry Coryell）則善用了效果器、推弦、回授技巧，讓搖滾樂的能量與爵士樂的即興演奏加以碰撞。柯瑞爾與爵士薩克斯風手史提夫·馬可斯（Steve Marcus）在當時被視為「爵士搖滾」的旗手，相當受到矚目。

對1960年代的音樂家而言，搖滾樂是生命燃燒的表現，也是能讓他們徹底狂野的一種音樂，不過在吉米·罕醉克斯和珍妮絲·賈普林逝世的1970年以後，搖滾樂變得更加具有流行樂風味以及個人音樂色彩，詹姆斯·泰勒和瓊妮·密契爾等創作型歌手浮上檯面，精通爵士樂的唐納·費根（Donald Fagen）和華特·貝克（Walter Becker）則組成「史提利·丹樂團」（Steely Dan），在背後支持這個樂團的，是既了解搖滾與流行樂，同時也精通爵士樂的新世代技派樂手。這些樂手們相當致力於各自所屬樂團的活動，同時也自然衍生出以爵士樂為主軸，混合了搖滾樂、流行樂、靈魂樂、放克、拉丁樂元素的音樂。1975年左右，美國的音樂雜誌開始將這個詞彙用在商品的腰帶或廣告中。之後美國將這種音樂類型稱為「Fusion」（融合爵士樂），在此影響下，日本唱片市場也於1978下半年開始使用「Fusion」一詞。

奇克·柯瑞亞在錄製《Return to Forever》（1972年）這張專輯時，其實尚未出現「Fusion」這樣的音樂類型用音樂類型，日本的唱片公司「CBS索尼」也於1976年的春天搶先其他公司，開始將這個詞彙用在「Crossover」（跨界）一詞來稱呼這樣的

融合爵士樂　推薦專輯

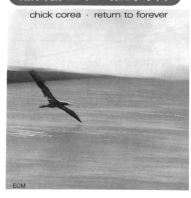

chick corea · return to forever

ECM

奇克 · 柯瑞亞《Return to Forever》

ECM 發行

演奏：奇克·柯瑞亞（kb）、喬·費爾（Joe Farrell，fl、ss、ts）、史坦利·克拉克（Stanley Clarke，b）、艾托·莫瑞拉（ds、per）、佛蘿拉·普林（Flora Purim，vo）
錄製時期：1972年2月2日、3日

推薦曲目　〈Return to Forever〉

Chick Corea

語，但是這部作品集結了跨越國籍、人種、性別的音樂家，展現多元的音樂元素，可以說是體現了「Fusion」一詞的原始意味「融合」。這張專輯也在日本大賣，據說專輯發售當時吸引眾多其他音樂類型的樂迷，想來也不難理解，畢竟這樣的音樂帶來的是一種開放流通的愉悅氛圍，奇克彈奏的電鋼琴（Fender Rhodes）以及巴西鼓手艾托·莫瑞拉（Airto Moreira）敲擊的節奏，在在都讓聽者好似沐浴於陽光下。

大樂團爵士樂

舞台左側聚集了爵士鋼琴、爵士吉他、低音提琴與爵士鼓的演奏者，右側則有四位小號手、四位長號手、五位薩克斯風手成排站開，合奏出澎湃的樂音——大樂團爵士樂（也稱「Orchestra Jazz」）就是充滿了這種能以全身來體驗爵士樂的樂趣。

關於哪個樂團才是史上第一個爵士樂大樂團，至今沒有定論，但像保羅・懷特曼大樂團（1920年代組成）、艾靈頓公爵大樂團（1923年組成）、弗萊特・韓德森大樂團（Fletcher Henderson，1924年組成），無疑都是先驅。不過這個時代的大樂團的樂器編制尚未固定下來，可以看到低音號被拿來當節奏樂器使用，或是斑鳩琴比吉他來得受重用的現象。進入搖擺爵士樂掀起熱潮的1930年代中期後，班尼・古德曼與亞提・蕭（Artie Shaw）等單簧管樂手相當受到歡迎，這幾人會在其自身率領的大樂團伴奏下展現華麗的演奏技巧；另一方面，格林・米勒大樂團則選擇將單簧管作為薩克斯風管樂組的主奏樂器（通常主奏樂器會由中音薩克斯風擔任），這種音域更廣的帥氣爵士樂，無疑為大樂團爵士樂注入新活力。原本是米勒大樂團團員的克勞德・索恩希爾（Claude Thornhill）則在1939年組成自身的大樂團，並於1941年邀請鬼才編曲家吉爾・伊文斯（Gil Evans）加入樂團，創造出一個納入低音單簧管、低音號（用來強化管樂器和聲），領先時代的爵士樂新世界；此外，吉爾更於1940年代後期開始與邁爾士・戴維斯合作，並在進入1970年代後率先採用合成器，在大編制爵士樂界引發關注。在面對「搖擺」、「內在驅動」的風潮下，吉爾這種追求「細緻差異」與「音樂質感」的氣魄，也為後進編曲家瑪莉亞・許奈德（Maria Schneider，詳見第154頁）等人的音樂所承襲，在今日依舊鮮活，擁有百年歷史的大樂團爵士樂，至今也持續耀眼地向前邁進。

不過話說回來，以標準編制展現出王道風格以及「搖擺至上」的暢快感，同樣也是大樂團的魅力所在。貝西伯爵

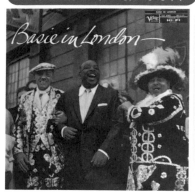

大樂團爵士樂　推薦專輯

貝西伯爵大樂團《Basie in London》 Verve 發行

演奏：貝西伯爵（p）、溫德爾・卡里（Wendell Culley）、雷伍納・瓊斯（Reunald Jones）、塔德・瓊斯（Thad Jones）、喬・紐曼（Joe Newman，以上為tp）、亨利・寇克（Henry Coker）、馬修・吉（Matthew Gee）、班尼・包威爾（Benny Powell，以上為tb）、弗蘭克・福斯特、查理・福爾克斯（Charlie Fowlkes）、比爾・葛拉漢（Bill Graham）、馬歇爾・羅也（Marshal Royal）、法蘭克・維斯（Frank Wess，以上為sax）、弗雷迪・格林（Freddie Green，g）、艾迪・瓊斯（Eddie Jones，b）、桑尼・佩恩（Sonny Payne，ds）、喬・威廉斯（Joe Williams，vo）

錄製時期：1956年9月7日

推薦曲目 〈Jumpin' At The Woodside 〉

大樂團在1936年成立（若是從其前身樂團的時代開始算起，那麼歷史更加久遠），即便老大哥貝西在1984年過世，貝西伯爵大樂團依舊致力於將大樂團爵士樂傳承下去，是爵士樂大樂團中傲視群雄的存在。推薦曲目〈Jumpin' At The Woodside〉是該樂團於發展巔峰期1956年時的現場演奏曲目（專輯名稱《Basie in London》，但其實真正的錄音場所不是倫敦，而是瑞典的哥特堡），當時作為人氣寵兒的薩克斯風手法蘭克・福斯特（Frank Foster）的精彩演奏讓人大飽耳福。

Count Basie

人聲爵士樂

如果說有人「能將樂器演奏得彷彿歌唱一般」，那麼就有人「能演唱得好似樂器演奏一樣」，這便是爵士樂的獨特之處所在。所謂「人聲爵士樂」的開宗祖師便是小號手路易斯·阿姆斯壯，他那沙啞的嗓音極具特色，讓人聽過一次就難以忘懷。路易斯演唱的內容是愛情、舞蹈等各式日常生活題材，並不時帶入擬聲唱法，演唱功力絲毫不輸小號演奏，讓聽者如癡如醉，只不過人聲爵士樂中基本上沒有像是歌劇中可見的花腔女高音或美聲唱法。路易斯也留下了與貝西·史密斯（Bessie Smith）等眾多藍調歌手合唱的唱片，可能也因為當時麥克風還不是很發達，據說貝西現場的歌聲相當宏亮，聲音大到足以撼動建築物。

受到這兩人影響、在1930年代發跡的人物便是比莉·哈樂黛，雖然她不像貝西會在歌曲中激烈嘶吼或是像路易斯一樣採取擬聲唱法，但卻有著足以打破歌曲與伴奏藩籬的輕快歌聲，以及好似管樂器演奏一般的樂句建構，至今依舊是人聲爵士樂的楷模。尤其是她在1937年與薩克斯風手李斯特·楊合作，這段緣分不折不扣就是「能將樂器演奏得好似歌唱般的天才」與「恰似樂器般演唱的天才」相遇，碰撞出可喻為「音樂羅曼史」般的親密感。

法蘭克·辛納屈（Frank Sinatra）是曾參加過比莉·哈樂黛的演唱會、並接受過她歌唱指導的男歌手之一，雖然他

Ella Fitzgerald

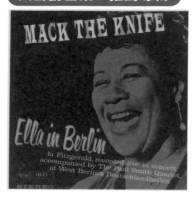

艾拉 · 費茲潔羅
《Ella in Berlin: Mack the Knife》

Verve 發行

演奏：艾拉‧費茲潔羅（vo）、保羅‧史密斯（Paul Smith，p）、吉姆‧豪爾（Jim Hall，g）、威爾弗雷‧米德布魯克斯（Wilfred Middlebrooks，b）、葛斯‧強森（Gus Johnson，ds）
錄製時期：1960年2月13日

推薦曲目　〈Mack the Knife〉

後期推出的暢銷作〈My Way〉等作品讓他高踞美國演藝圈，但就爵士樂的層面來看，他在1940-50年代演唱的歌曲其實更為重要。當時他所演唱的多半為「爵士樂標準曲目」，但這些曲子絕大多數在當年都是新曲，是因為被辛納屈演唱的關係，日後才成為爵士樂界的招牌曲目（邁爾士‧戴維斯作為一位演奏樂手也承認自己受到了辛納屈的影響）。比莉、辛納屈，以及鋼琴彈唱好手納京高等人的基因，日後也被黛安娜‧克瑞兒（Diana Krall）、卡珊卓‧威爾森、葛雷哥萊‧波特（Gregory Porter）這幾位當前正活躍的音樂家傳承下來。

如果說比莉‧哈樂黛是月亮的話，那麼和她幾乎是同世代的勁敵艾拉‧費茲潔羅就是太陽了，與沉溺於毒品導致早年喪命的比莉迥然不同的是，艾拉的歌手生涯持續了長達70年，她最具代表性的演場歌曲之一就是〈Mack the Knife〉。這首歌原本是德國音樂劇《三便士歌劇》（Die Dreigroschenoper）中的歌曲，因為被路易斯‧阿姆斯壯拿來演唱，才在爵士樂界傳開（薩克斯風手桑尼‧羅林斯也曾以〈Moritat〉這個曲名演奏過這首曲子）。艾拉在這首歌更換了部分歌詞，還加入了模仿路易斯的橋段，誘發台下聽眾熱烈的反應，完美地將爵士歌手的風采與作為一位表演者的才華加以融合，是相當精彩的演出。

二十一世紀的爵士樂

截至目前為止，我們始終環繞的論述主題是「爵士樂的風格具有延續性，每個風格走到顛峰後，就會發展出下一種新的風格」，最後終於來到「二十一世紀的爵士樂」。二十一世紀最重要的一個現象就是「網路的普及」，在過去不曾有過這種能讓世上所有人在瞬間得以交流的開放式空間。這使得在過往讓音樂家好奇不已的傳奇天才樂手演奏場景也能在影片平台上輕易觀看；只要訂閱串流音樂平台，基本上就能欣賞從1910年代開始到當今僅發布於串流平台（也就是不發售CD）、最新上架的爵士樂演奏。只要善用網路，甚至還能在自家接受住在遙遠國度的大師級演奏家的授課指導。在二十世紀中期的爵士樂界，絕大多數的年輕樂手首先都必須先加入爵士大樂團，並且經過嚴格的「一夜演出」（每晚在不同會場演奏）歷練，最後才終於能獨立、率領爵士樂團；但是近年來，樂手們一從音樂大學畢業，就開始發表所屬樂團的作品，這樣的現象可說是家常便飯。

至於爵士樂的錄音方式，在過去樂手們齊聚一堂，彼此聆聽合作樂手們在當下演奏出的樂音來演奏的形式，可說是

Kamasi Washington

70

卡瑪希・華盛頓 《Heaven and Earth》

Beat Records / Young Turks 發行

演奏：卡瑪希・華盛頓（ts、arr）、派翠斯・昆恩（Patrice Quinn，vo）、德懷特・特里伯（Dwight Trible，vo）、卡麥隆・格雷夫斯（Cameron Graves，p）、布蘭登・科曼（Brandon Coleman，kb）、邁爾士・莫斯利（Miles Mosley，b）、東尼・奧斯汀（Tony Austin，ds）、小隆納・布魯納（Ronald Bruner Jr.，ds）等人　發行時期：2018年

推薦曲目　〈Fists of Fury〉

再理所當然不過，但進入2020年後，新冠病毒大流行，遠距錄音成為必然，不難想見對於錄製爵士樂時所造成的影響。

另一方面，過往的爵士樂風格持續被傳承下來這點雖是爵士樂的優點，目前活躍於檯面上的樂手們儘管也了解「紐奧良爵士樂」以及「硬咆勃」的精彩之處，但真正能帶給他們新鮮感十足的深刻喜悅與興奮的，不是長時間的獨奏或是單一樂手的精湛表演，而是節奏（爵士鼓的演奏方式）與和弦，以及包含混音在內的整體爵士樂質感——這便是二十一世紀爵士樂給人的印象。

薩克斯風手卡瑪希・華盛頓則可說是與鍵盤手羅勃・葛拉斯帕（詳見第151頁）並列為2010-20年代爵士樂界的代表性人物，他除了展現出渾厚、充滿起伏的薩克斯風演奏外，更在作曲、編曲與統籌大編制樂團的面向上也展露出非凡的才華；此外，他也相當重視MV、網站或服裝造型的視覺效果，這一點相當明確地展現在他的專輯封面上。

〈Fists of Fury〉這首曲子是卡瑪希將李小龍主演的電影《精武門》的主題曲加以重新詮釋的作品。李小龍在成為演員以前是一位武術家，並曾留下「淨空內心，無形無相，如水一般」這樣的名言，而當今的爵士樂發展出的類型繁多讓人目不暇給，正好也恰似水一般，形態不一，並且能根據聽者的感受形成不同的樣態。

不受限的爵士樂樂器

爵士樂是「充滿個性的音樂」，任何樂器都可用來演奏爵士樂，而爵士樂雖然有標準的樂器編制，但並不存在組合的規則，所以會讓人驚嘆原來也有這樣的樂器被用在爵士樂中。

銅管樂器

由上至下分別是短號、小號、富魯格號，這三種銅管樂器的管身口徑粗細以及彎曲方式各不相同。

銅管樂器中的代表樂器為「小號」，演奏時是透過嘴唇的振動來發出聲音。爵士樂中經常使用的銅管樂器有小號與長號，這兩種銅管樂器與低音長號是爵士大樂團中不可或缺的樂器。

與小號相似的樂器有短號和富魯格號（Flugelhorn，又稱柔音號），由於這些銅管樂器的演奏方式和音域相同，因此小號手經常會交替使用。雖然它們在音色上有所不同，短號比小號來得尖銳，富魯格號則是給人比較柔和的感覺，但以爵士樂來說，因為演奏者的個人特色相當鮮明，所以無法一概而論。短號在以路易斯‧阿姆斯壯為代表人物的紐奧良爵士樂時代經常受到使用，不過在當代爵士樂中則是以小號為中心。

木管樂器

薩克斯風與單簧管歸類為木管樂器，無論這些樂器的管身是以什麼材質製成，它們都是利用吹動與振動簧片（主要是以蘆葦製成的薄型振動片）來發出聲音。雖然長笛不是以上述方式發聲，卻也被歸類於木管樂器。在薩克斯風中，高音薩克斯風、中音薩克斯風、次中音薩克斯風和上低音薩克斯風這四種最常被用於爵士樂中。只不過薩克斯風的種類繁多，有比高音薩克斯風音域來得更高的超高音薩克斯風，或是音域比上低音薩克斯風來得更低的超低音薩克斯風。

一般被我們稱為單簧管的樂器，其實是高音單簧管，而單簧管雖然在音域上也有高低不一的種類分別，但不知為何在爵士樂中，除了高音單簧管以外，唯一經常會被使用的就只有低音單簧管。

弦樂器

提到爵士樂中會使用的弦樂器就屬吉他和低音提琴了，雖然也有爵士小提琴，但並不常見，最具代表性的演奏家就是史蒂凡‧葛拉波利（Stéphane Grappelli）。不過與其說他具有代表性，不如說他是樹立爵士小提琴風格的人物。

其他樂器

爵士樂中可以看到各式各樣的樂器，其中雖然相關的樂手與專輯為數不多，但也看得到銅管樂器中的低音號以及木管樂器中尺八的演奏；至於弦樂器的話，則是有烏克麗麗、大提琴、鋼棒吉他（Steel Guitar）。另外還有特別罕見的是爵士口琴樂手（也是相當稀少）托茲‧席爾曼（Toots Thielemans），他讓口琴成為了爵士樂中的「樂器」，更具有能讓口哨與吉他同度齊奏的好功夫。

〈池上信次〉

改變世界的演奏

爵士樂界的
10位先鋒

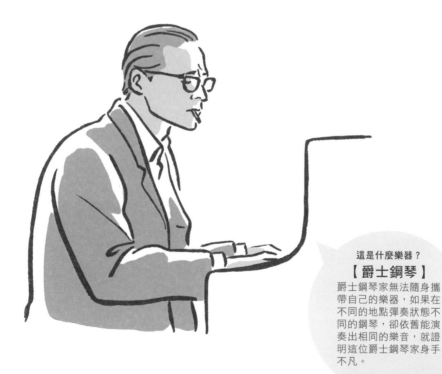

這是什麼樂器？

【 爵士鋼琴 】

爵士鋼琴家無法隨身攜帶自己的樂器，如果在不同的地點彈奏狀態不同的鋼琴，卻依舊能演奏出相同的樂音，就證明這位爵士鋼琴家身手不凡。

引言、推薦專輯篩選：後藤雅洋
樂手介紹：長門龍也
其他內容：池上信次

Spotify 播放清單。

爵士樂是聆聽「人」的音樂

如同我們在第 4 章的「爵士樂風格」中提到的，爵士樂的其中一項特徵，就是被特定樂手，如路易斯·阿姆斯壯、查理·帕克或邁爾士·戴維斯等人深刻影響的一種音樂，背後理由在於，爵士樂這種音樂是透過「人際關係」來傳遞，這種音樂要素遠比音樂理論或樂譜來得更重要，甚至可以說爵士樂是一種「口傳音樂」。

就拿爵士樂中相當重要的「節奏」來說，它不是能透過五線譜來呈現的單純元素，而是只能透過現場演奏來傳承其中相當精微的「停頓時間」與「音色的細緻差異」。講得比較極端，就是爵士樂的「精髓」只能透過共同演奏來傳達，最典型的例子就是邁爾士·戴維斯在為查理·帕克伴奏的時期，他察覺到帕克式即興演奏帶來的侷限，所以用一種帶有批判的方式承襲帕克的音樂，進而催生嶄新的風格。此外，像是次中音薩克斯風樂手約翰·柯川，曾在還有進步空間的時期加入過邁爾士樂團歷練、擔任伴奏，又或是當柯川在陷入低潮的時期，因為與瑟隆尼斯·孟克合作，結果躍升為一流樂手。在這些例子中都可以看到人際關係乃至師徒關係起了相當關鍵的作用，也因此聆聽爵士樂的方式，通常都是以樂手為中心的。

這種以人為本的現象，源自於書中所提及的「爵士樂的本質」。路易斯·阿姆斯壯為發展之初的混沌開闢出「爵士樂可以是展現自我的音樂」的道路，揭櫫了爵士樂「是看重個性的音樂」的至高原則。換言之，爵士樂其實就是「聆聽人的音樂」。

我們在這裡所說的「人」，不是指「人性」或是「內在、精神」，而是「每個人的肉體（癖性）」，這才是重點，最好的例子，就是路易斯所演奏的小號。由於小號在結構上是透過嘴唇的振動來發出聲音，所以說身體就是樂器。也因此，路易斯那富有強烈特色的小號演奏，是只有透過他的身體才能展現出的表演；當然更不用提他演唱時的獨特沙啞嗓音魅力，也是只有透過他的聲帶才表現得出來。相同的論點同樣可套用在邁爾士與柯川身上，雖然他們演奏的音樂必定

傑基・麥克林
《Swing, Swang, Swingin'》
Blue Note發行

演奏：傑基・麥克林（as）、小華特・畢夏普
（Walter Bishop Jr.，p）、吉米・葛瑞森（Jimmy
Garrison，b）、亞特・泰勒（Art Taylor，ds）
錄製時期：1959年10月20日

由「人」傳承給「人」的爵士樂

人際關係與經驗

爵士樂的特色＝
個人獨特的語言

樂手的身體

是奠基於個人獨特的音樂觀與美學意識，但這「音樂」的骨幹卻是來自他們每個人與生俱來、能將嘴巴與手指的動作予以統合的身體機能，這也是為何我們「一聽」就能知道某個演奏是出自邁爾士、某個演奏是出自柯川的理由。

反過來說，「雖然技巧高超，但卻聽不出是出自誰手」的演奏，其實就稱不上是爵士樂，再將這點反過來看，其實就能窺見爵士樂特有且耐人尋味的「欣賞重點」。例如深受天才查理・帕克影響，積極模仿帕克的樂句（曲調）的傑基・麥克林，他的演奏技巧功力雖然遠不及帕克，但在爵士喫茶卻大受歡迎。

這背後存在著兩個理由，一是傑基・麥克林的曲調中「帶有一種腔調」的關係。沒錯，他的演奏不像電視新聞主播一樣字正腔圓，而是帶有「麥克林腔調的方言」。另一個理由是，他的曲子中經常會使用恰似「慣用句」般的曲調，但也因為這種「慣用句」是「麥克林語」中才有的，所以只要他的音樂響起，大家就能直覺反應「這是麥克林的演奏」，這便是他受歡迎的祕密。這樣的例子清楚告訴我們，「爵士樂是聆聽人的音樂」。

路易斯・阿姆斯壯 Louis Armstrong

形塑、改革爵士樂，並傳播全世界的「爵士樂之父」

充滿玩心、炯炯有神的眼珠，露出牙齒的大大咧嘴笑容，這麼一位豪邁且充滿迷人風采的大叔就是路易斯・阿姆斯壯，他的外號「書包嘴」（Satchel mouth → Satchmo）取自於他的嘴巴，雖然其貌不揚，但路易斯・阿姆斯壯被稱為「爵士樂之父」，一手打下爵士樂基礎，並傳播給大眾；同時他也是一位改革人物，奠定不少日後世人定義爵士樂的概念，是所有爵士愛好者崇敬的對象。

路易斯在1901年誕生於紐奧良，從小在可聽到酒家夜夜笙歌的斯托里維爾度過幼年，路易斯打從此時就相當熱愛唱歌，小號（一開始他先接觸的是短號）則在他進入少年感化院時才開始接觸；當時他因為在慶典遊行上以發射手槍來取代禮炮，遭到警察逮捕。他的演奏功力進步得相當快，出感化院時，路易斯已經是一位相當引人注目的小號手。

路易斯大音量的演奏和歌唱素養可說是與生俱來，他會將吹嘴用力貼在嘴唇上來吹奏出高音，並透過力道的強弱變化吹出明顯的顫音，這種在古典音樂中看不到的吹奏技法，也為他帶來了各種豐富的表情。日後路易斯為了追隨最愛的小號手國王奧利佛，不惜遠赴芝加哥，於1922年加入其樂團，並於隔年在奧利佛樂團中經歷人生首度錄音。編曲家弗萊特・韓德森在聽聞有路易斯這號人物後，便邀請他來紐約以獨奏形式在大樂團中演奏。而當時路易斯便提議讓每個樂器組進行即興演奏，大大影響了日後搖擺爵士樂的編曲方式。

之後路易斯重返芝加哥，和日後與他結婚的莉爾・哈定（Lil Hardin，p）共組第一個打著他個人名義的樂團，所錄製的唱片大受歡迎，許多人都曾提及，那是路易斯在錄製〈Heebie Jeebies〉這首歌時，不曉得打哪吹來了一陣風，把歌詞本吹飛，結果「擬聲唱法」就在這個沒有歌詞的情況下誕生……雖然這項傳言的真實性並不可考，但那確實是擬聲唱法被錄製到唱盤上的瞬間。就在同一時期，路易斯也試著在節奏組錄製的低音中加入低音提琴，或是擺脫紐奧良時期以來的團體即興演奏，又或者是安插單支樂器的獨奏，這些都在日後成為爵士樂的招牌元素，路易斯的功勞正是遍及到這麼細微的部分。

Photo by William P. Gottlieb / Ira and Leonore S. Gershwin Fund Collection, Music Division, Library of Congress.

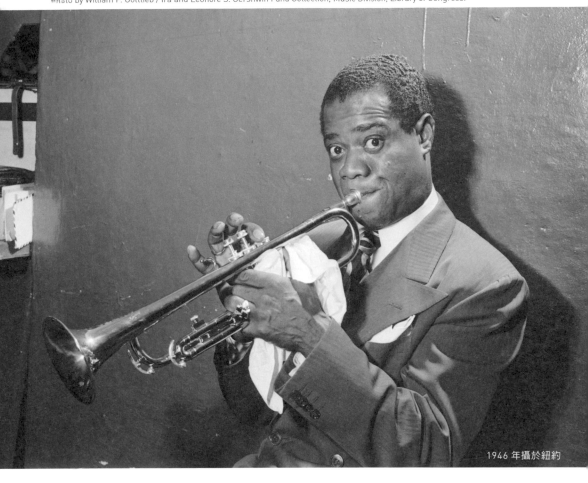

1946 年攝於紐約

心臟病發逝世

1971年7月6日

單曲〈What a Wonderful World〉熱銷全球

1967年

〈Hello, Dolly!〉一曲奪下美國告示牌排行榜冠軍

1964年

與艾拉・費茲潔羅錄製合作專輯《Ella and Louis》

1956年

首度舉辦日本公演

1953年

以爵士樂手身分首度登上《時代》雜誌封面

1949年

定居紐約

1943年

組成「Hot Seven」樂團

1927年

錄製爵士樂史上第一首採用擬聲唱法的歌曲〈Heebie Jeebies〉

1926年

返回芝加哥，組成「Hot Five」樂團

1925年

加入弗萊特・韓德森樂團

1924年

在國王奧利佛樂團中體驗人生首度錄音

1923年

轉移陣地到芝加哥，加入國王奧利佛的樂團

1922年

誕生於路易斯安那州紐奧良

1901年8月4日

路易斯・阿姆斯壯《Hello, Dolly!》 Kapp發行

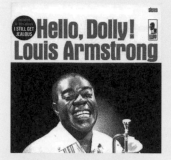

演奏：路易斯・阿姆斯壯（vo、tp）、喬・戴倫斯伯格（Joe Darensbourg，cl）、羅素・摩爾（Russell Moore，tb）、比利・凱爾（p）、葛倫・湯普森（Glen Thompson，g）、艾佛・蕭（b）、丹尼・巴塞羅納（Danny Barcelona，ds）

錄製時期：1964年4月

《Hello, Dolly!》是於1964年首演的百老匯熱門音樂劇，路易斯隨後搶先翻唱，以沙啞的嗓音為這首歌增添全新魅力。由於演奏班底眾星雲集，都是和路易斯有老交情的樂手，所以這張專輯在當時也重現了「舊日美好時光」。

路易斯・阿姆斯壯《The Best of the Hot 5 & Hot 7 Recordings》 Columbia發行

這張精選輯收錄了路易斯爵士樂手生涯早期1926-1928年的作品，其中短號的演奏相當出色，一聽就可知道。首度以擬聲唱法演唱的歌曲〈Heebie Jeebies〉也收錄其中。

《Louis Armstrong Meets Oscar Peterson》

1957・Verve發行

路易斯是個不甘停留在「舊時代」的人，這一年他年滿57歲，奧斯卡・彼得森（Oscar Peterson）則是32歲，看得出來他相當積極與新生代合作。

在提到路易斯時，另外還有一件經常被眾人忘記的功績，那就是他將過去一直都是作為替樂團錦上添花存在的歌手地位提升至獨唱歌手，並開拓出人聲爵士樂這種類型。在路易斯的發想中，歌手的嗓音不是只為了替和聲增色而存在，而是讓爵士氛圍能透過嗓音（儘管嗓音再沙啞）搖擺，換句話說，就是運用嗓音來演奏爵士樂。這種扭轉舊有觀念所開創出的嶄新局面，最終讓爵士樂得以向外傳播，並贏得大眾的心。

路易斯的小名除了「Satchmo」以外，也被稱為「Pops」，晚年他還作為親善大使造訪與美國外交關係欠佳的國家，因此也被稱作「書包嘴大使」（Ambassador Satch）。

路易斯・阿姆斯壯周遭相關音樂人

(樂團領班)　(樂團成員)　(樂團)　(合作對象)　(相關人士)

Hot Five／Hot Seven
Louis Armstrong and his Hot Five / Hot Seven

1925年時，路易斯自紐約返回芝加哥，組成個人的第一個樂團「Hot Five」。樂團成員有路易斯（cor）、他的妻子莉爾・哈定・阿姆斯壯（p）、強尼・杜德斯（Johnny Dodds，cl）、娃娃臉歐瑞（Kid Ory，tb）強尼・聖西爾（Johnny St. Cyr，斑鳩琴）這五人。樂團中雖然沒有低音提琴也沒有爵士鼓，不過這便是當時紐奧良式風格的標準編制，管樂器的團體即興演奏比起節奏更受到看重。爵士鼓的身影要等到1927路易斯組成「Hot Seven」後才出現，這時還加入了低音號，並使用打擊樂器和低音樂器來強化節奏，奠定延續至今的爵士樂基礎。

國王奧利佛
Joe "King" Oliver（cor）　1885～1938

奧利佛在1910年代的紐奧良以及1920年代的芝加哥相當受歡迎，「國王」這樣的名號就是最佳佐證。當年奧利佛為了強化樂團，邀請人在紐奧良的路易斯加入自己的「Creole Jazz Band」（克里奧爾人爵士樂團），而這也成為路易斯日後進軍紐約的跳板。

《Louis Armstrong and King Oliver》
1923・Milestone發行

平・克勞斯貝
Bing Crosby（vo）　1903～1977

路易斯也曾在為數不少的電影中演出，他曾於《上流社會》（High Society）這部作品中與平・克勞斯貝以及法蘭克・辛納屈共演。劇中還有路易斯率領的全明星樂團（All Stars）與克勞斯貝攜手同台表演的場景，讓人窺見他跨出音樂領域的國民級藝人身分。除此之外，路易斯也推出與克勞斯貝合作的專輯。

《上流社會原聲帶》〔High Society（Original Motion Picture Soundtrack）〕
1956・Capitol發行

艾拉・費茲潔羅
Ella Fitzgerald（vo）　1917～1996

這張專輯是人聲爵士樂的兩位「元祖」攜手合作的作品，雖然兩人呈現美聲與沙啞兩種迥然不同的歌喉，但氛圍相當輕鬆，配合得天衣無縫。樂曲中的演奏讓人充分體會「爵士樂是講究個性的音樂」，淋漓盡致傳達演唱與爵士樂美妙之處。曲中的小號演奏毫無疑問是由路易斯擔任，日後還推出兩張續作。

艾拉・費茲潔羅 & 路易斯・阿姆斯壯《Ella and Louis》
1956・Verve發行

小知識

人氣強壓披頭四的 Satchmo

1964年4月4日美國告示牌排行榜的第一名到第五名都被披頭四佔據，奪下第一名的〈Can't Buy Me Love〉在那之後更是連續五週雄踞第一名寶座，不過再到下一週，這首曲子卻跌至第二名，而將披頭四從第一名擠下去的，正是Satchmo，奪冠的是〈Hello, Dolly!〉這首曲子。此時Satchmo已經62歲，也創下樂曲奪冠的最年長紀錄。

艾靈頓公爵 Duke Ellington

將大樂團做為「自身的樂器」，廣納各式音樂，開拓爵士樂的局面

艾靈頓公爵精通各種類型的音樂，無論是再怎麼窮鄉僻壤之地的民族音樂，他都會認真豎耳傾聽，並在不破壞其原始性的情況下解構為爵士樂，並透過自身所率領的樂團演奏。樂團中庫蒂的小號聲響直抵天花板，凱特的長號聲更是衝破屋頂，當狡猾山姆那讓人心跳加速的長號樂聲的節奏響起後，保羅精巧的次中音薩克斯風也加入演奏，最後則是由哈利的上低音薩克斯風揭開一面動人的風景……。（前述幾位樂手人名可參閱第83頁）。

艾靈頓公爵在1899年誕生於華盛頓D.C.，他的父親是一位出入白宮的管家，艾靈頓作為家中長男從六歲開始學習鋼琴，也因為具有繪畫天賦，所以一邊兼差當繪製招牌的油漆工，一邊也開始在學校派對演奏鋼琴。他因為衣著總是相當得體且舉止優雅，因而獲得「Duke」（公爵）這樣的封號，這個外號於是跟著他一輩子。艾靈頓公爵也學習過進階的作曲理論，16歲開始以職業鋼琴家身分活動，日後進軍紐約。就在他接下愛默·史諾登（Elmer Snowden）大樂團領班一職後，他生命中的第一個機會在1927年降臨。當時他與哈林區的高級爵士俱樂部「棉花俱樂部」簽約，這間俱樂部採取「客人是有錢的白人，負責演奏的則是黑人爵士樂手」這樣的經營形式，大受好評，艾靈頓也在此時開拓出被稱為「叢林風格」（jungle style）這種彷彿野生動物在吼叫般的特殊演奏方法，以及納入充滿非洲風格爵士鼓的爵士樂類型。其後他在飯店以及爵士俱樂部的支援下，讓自身與爵士樂都進一步獲得成長。艾靈頓公爵將黑人的歷史與變革、自由與解放，以及精神與文化融入至樂曲中，被譽為美國三大作曲家之一。不過艾靈頓公爵的人生其實歷經了起伏，1930年代後期以白人為中心，掀起了一股搖擺爵士樂旋風，當時艾靈頓公爵創作的新曲為形式自由的印象主義式管弦樂，被無法理解這種音樂的樂迷批評得體無完膚，獲得「自以為是又胡搞一通的無聊巨作」這樣屈辱的評價。

不過艾靈頓公爵並未因此受挫，對現代音樂也有所涉略的他，將創作重點放在如何讓現代音樂順應爵士樂，此外也強化獨奏部分，完美地讓作曲與即興得以融合。艾靈頓公爵曾說過「大樂團就是我的樂器」，他的樂團中最終也有28年來作為他得力右手的比利·史崔洪（Billy Strayhorn）加入，另外像吉米·布蘭頓（b）以及班·韋伯斯特（Ben Webster，ts）等樂手也是萬眾矚目的存在。就在樂團於1943年實現了在卡內基音樂廳舉辦演奏會後，30公分的LP

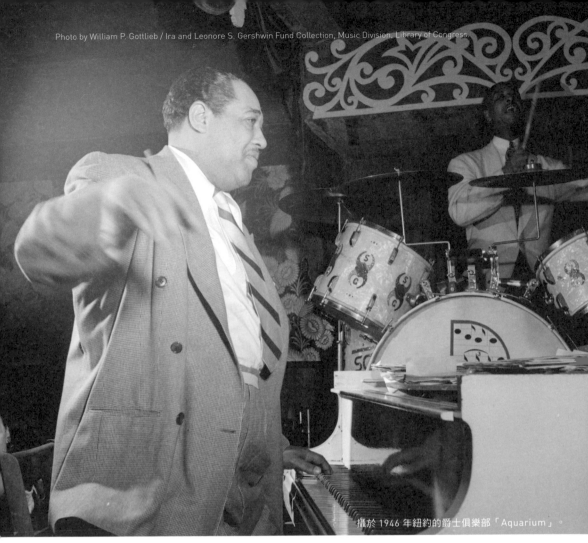

Photo by William P. Gottlieb / Ira and Leonore S. Gershwin Fund Collection, Music Division, Library of Congress.

攝於 1946 年紐約的爵士俱樂部「Aquarium」。

1899年4月29日
誕生於華盛頓D.C.

1916年
開始以鋼琴家身分展開活動

1927年
跟「棉花俱樂部」簽訂樂團合約

1931年
辭去棉花俱樂部的工作,展開公演旅行

1933年
於英國、蘇格蘭、法國、荷蘭巡迴表演

1950年
於西歐巡迴表演

1956年
參加新港爵士音樂節(Newport Jazz Festival)

1961年
艾靈頓公爵大樂團與貝西伯爵大樂團合作,錄製專輯《First Time! The Count Meets the Duke》

1964年
日本公演

1966年
於歐洲、非洲、日本巡迴表演

1967年
比利·史崔洪過世

1969年
艾靈頓公爵在70歲生日當天,於白宮從尼克森總統手上接下所獲頒的「美國總統自由勳章」

1974年5月24日
肺癌併發肺炎過世

推薦入門專輯

《The Popular Duke Ellington》 RCA發行

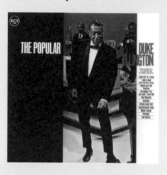

演奏：艾靈頓公爵（p）、凱特·安德森、默瑟·艾靈頓（Mercer Ellington）、賀伯·瓊斯（Herb Jones）、庫蒂·威廉斯（以上為tp）、勞倫斯·布朗、巴斯特、庫珀（Buster Cooper）、查克·克納斯（Chuck Connors，以上為tb）、強尼·賀吉斯、羅素·保羅科普、吉米·漢彌爾頓（Jimmy Hamilton）、保羅·岡薩爾維斯、哈利·卡尼（以上為sax）、約翰·蘭姆（John Lamb，b）、山姆·伍德亞德（ds）　錄製時期：1966年5月9日～11日

這張專輯收錄了艾靈頓公爵大樂團過往的11首經典歌曲，包括〈Take the "A" Train〉、〈Sophisticated Lady〉、〈Mood Indigo〉等以立體聲道重新錄製的曲目，這張專輯無論是樂團成員、演奏或樂曲都相當出色。

《Ellington at Newport》
1956 · Columbia發行

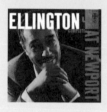

這張專輯收錄了1956年7月新港爵士音樂節上，艾靈頓公爵在七千位觀眾前進行的現場演奏，保羅·岡薩爾維斯的長時間獨奏更是讓現場觀眾為之沸騰。

艾靈頓公爵《Money Jungle》
1957 · United Artists發行

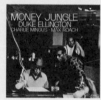

這張專輯是由艾靈頓公爵與查爾斯·明格斯（b）以及麥斯·羅區（ds）組成的三重奏所推出的作品，這張作品終能欣賞到艾靈頓公爵充滿個人特色且強而有力的鋼琴演奏。

黑膠唱片也被開發出來，艾靈頓於是更加致力於演奏會活動以及組曲的創作上。也因為在技術面上獲得助力，使得艾靈頓公爵得以有效回應前述的批評。

到了1950年代後期，出現另一位對艾靈頓公爵的音樂嗤之以鼻的樂評，他批評「近年來不見任何出色作品，尤其重新演奏過往作品時更是踐踏了過去的輝煌」。不過艾靈頓公爵在1966年所推出的舊曲重錄專輯《The Popular Duke Ellington》獲得了年度最佳專輯提名，並成為他的代表作，或許便是對於此一評論的回應；而他在1960年代與約翰·柯川等進步派音樂人的合作，也說明了其格局之大。

艾靈頓公爵的言論總是帶有詩意，而且直搗核心，像是他曾說「世上只有兩種音樂，好的音樂和其餘剩下的音樂。」、「爵士樂是一種能帶給人歡愉的振動，可以讓耳膜自在地在想像中奔騰，這一切都取決於聽者的想像力。」他的自傳則以這段話作結：「我的內心存在著一位美麗溫柔的女王，我跟隨她的腳步迷失於滿是岔路的迷宮，音樂就是那位女王。」

艾靈頓公爵周遭相關音樂人

樂團領班　樂團成員　樂團　合作對象　相關人士

艾靈頓幫

艾靈頓公爵大樂團的團員多半是長期隸屬於樂團的樂手，更正確來説是固定成員，這些團員也被稱為「艾靈頓幫」（Ellingtonian）。據説樂團的編曲也是以樂手為出發點，樂譜上記載的不是分部名稱而是人名。艾靈頓幫展現出的「特色」也是艾靈頓公爵音樂創作的一部分。

主要的艾靈頓幫成員

▶小號
庫蒂・威廉斯　Cootie Williams
凱特・安德森　Cat Anderson
雷・南希　Ray Nance

▶中音薩克斯風
羅素・保羅科普　Russell Procope
強尼・賀吉斯　Johnny Hodges

▶次中音薩克斯風
保羅・岡薩爾維斯　Paul Gonsalves

▶上低音薩克斯風
哈利・卡尼　Harry Carney

▶長號
勞倫斯・布朗　Lawrence Brown
狡猾山姆・南頓　Tricky Sam Nanton
胡安・蒂佐　Juan Tizol

▶低音提琴
吉米・布蘭頓　Jimmy Blanton
溫德爾・馬歇爾　Wendell Marshall

▶爵士鼓
桑尼・格里爾　Sonny Greer
山姆・伍德亞德　Sam Woodyard

比利・史崔洪

Billy Strayhorn（作曲、p、arr）　1915〜1967

史崔洪自1939年一直到過世之前，都與艾靈頓公爵攜手作曲與編曲，像是樂團的主題曲〈Take the "A" Train〉以及〈Chelsea Bridge〉、〈Lush Life〉、〈U.M.M.G.〉、等諸多名曲的作曲都是出自史崔洪之手。這張專輯是艾靈頓公爵在史崔洪過世後錄製的致敬專輯。

艾靈頓公爵《...And His Mother Called Him Bill》
1967・RCA發行

艾拉・費茲潔羅

Ella Fitzgerald（vo）　1917〜1996

艾靈頓公爵大樂團在初期雖有駐團主唱，但艾拉可說是唯一被拿來主打的歌手，她與艾靈頓共同合作了好幾張專輯，《Ella Fitzgerald Sings the Duke Ellington Song Book》這張專輯可說是「透過歌曲來欣賞的艾靈頓公爵名曲集」，專輯中比利・史崔洪甚至還為艾拉創作了組曲。

《Ella Fitzgerald Sings the Duke Ellington Song Book》
1957・Verve發行

小知識

熱愛艾靈頓的史提夫・汪達

史提夫・汪達在1976年所推出的專輯《Songs in the Key of Life》中有一首歌是〈Sir Duke〉，歌詞的大意是「人生中無法缺少音樂，時光再怎麼流逝，音樂界的先鋒也絕不會遭人遺忘，貝西（伯爵）、（格林・）米勒、Satchmo，以及音樂之王艾靈頓公爵」。對於史提夫來說，艾靈頓就等同於爵士樂，同時也是優質音樂的象徵。

查理‧帕克
Charlie Parker

用「咆勃」改變了
爵士樂的冒險人生

查理‧帕克所度過的無疑是充滿冒險、歡樂以及狂放不羈的有趣人生，理由在於他演奏的中音薩克斯風充滿了喜悅，音列的高速起伏讓人瞠目結舌，聽過這樣的演奏後，很難想像那其實是從痛苦深處所發出的悲傷音樂，更別說會有人意識到，帕克在演奏出這樣的音樂背後，其實是騙走了朋友的錢、到處拈花惹草，對自己人絲毫不留情面，還在嗑藥後大遲到，把周圍搞得天翻地覆的一個人。

帕克在1920年誕生於堪薩斯州的堪薩斯市，父親是一位舞者，日後卻離家出走，所以他是跟著母親以及同父異母的哥哥三人一起生活。帕克小學五年級時，媽媽買了一支中古的中音薩克斯風給他，只是帕克意興闌珊，直到加入了一個以學生為主的舞蹈樂團後，才開始認真學習吹奏。雖然他15歲就開始以職業樂手身分活動，但演奏水準實在是太低的帕克身上，暗示他退場。飽受屈辱的帕克後來便隱身山間，刻苦練習，並在功力有驚人的提升後重出江湖，當時他肯定是遇見了指引人生方向的天使。

回到堪薩斯市的帕克，先後與傑‧麥克夏恩、勞倫斯‧凱斯（Lawrence Keyes）、哈蘭‧李奧納德（Harlan Leonard）等人的一流樂團合作，並前往爵士樂大本營紐約，在發揚新興爵士樂的聖地「Uptown House」進一步磨練技藝；他也再次加入意圖打入紐約市場的麥克夏恩樂團，並在堪薩斯的舞廳演奏時，結識了一位相當重要的人物：迪吉‧葛拉斯彼（tp）。當時是爵士樂急遽進化的時代，少數能跟上其發展腳步的這兩人能夠相識，可說是（在天使的指引下）共同擁抱同一個輪廓尚不明確的新天地的瞬間。

帕克再次定居於紐約後，他開始頻繁進出與「Uptown House」齊名的「Minton's Playhouse」，並於1944年留下了相當重要的錄音，一個是他在比利‧艾克斯汀（Billy Eckstine）樂團的錄音上，試圖將全新的爵士樂文法套用到大樂團，另一個則是他自身率領的小編制樂團首度錄音。隔年他也錄製了由葛拉斯彼主導的合作唱片，這一系列的唱片宣告

Photo by William P. Gottlieb / Ira and Leonore S. Gershwin Fund Collection, Music Division, Library of Congress.

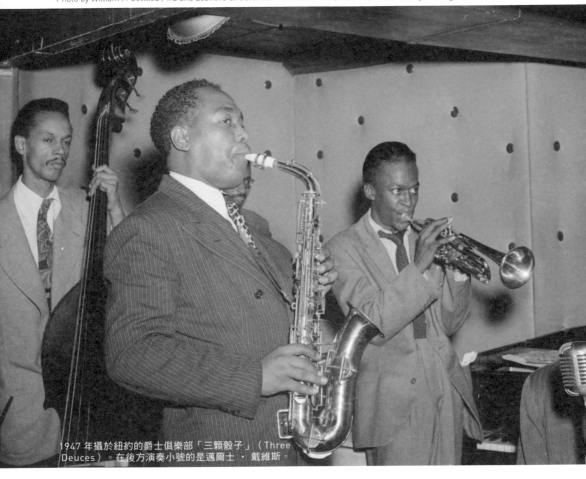

1947 年攝於紐約的爵士俱樂部「三顆骰子」（Three Deuces）。在後方演奏小號的是邁爾士·戴維斯。

1920 年 8 月 29 日
誕生於堪薩斯州堪薩斯市

1935 年
自高中退學，開始以職業樂手身分展開活動

1938 年
加入傑·麥克夏恩樂團

1940 年
在堪薩斯結識迪吉·葛拉斯彼

1941 年
在傑·麥克夏恩樂團中首度錄音

1942 年
轉移陣地至紐約，加入歐爾·漢斯（Earl Hines）樂團（負責演奏次中音薩克斯風

1944 年
加入比利·艾克斯汀樂團

1945 年
透過唱片公司Savoy錄製首張個人主導的唱片

1946 年
在爵士音樂會「爵士走進愛樂廳」（Jazz at the Philharmonic, J.A.T.P.）上擔任演奏

1947 年
在迪吉·葛拉斯彼舉辦於卡內基音樂廳的公演上擔任演奏

1949 年
首度舉辦歐洲公演。錄製專輯《Charlie Parker With Strings》

1950 年
於北歐巡迴表演

1955 年 3 月 12 日
在潘諾尼卡·德柯尼斯瓦特男爵夫人（Pannonica de Koenigswarter）的房間逝世

推薦入門專輯

查理・帕克《Bird The Savoy Recordings》Savoy發行

演奏：查理・帕克（as）、邁爾士・戴維斯（tp）、迪吉・葛拉斯彼（tp）、沙迪・哈金（Sadik Hakim，p）、巴德・鮑威爾（p）、克萊德・哈特（Clyde Hart，p）、泰尼・葛萊姆（Tiny Grimes，g、vo）、湯米・波特（Tommy Potter，b）、卡里・羅素（Curly Russell，b）、哈洛・威斯特（Harold West，ds）、麥斯・羅區（ds）等人　錄製時期：1944～48年

這張是透過Savoy唱片公司錄製的名曲精選輯（作品在當初發行時為SP單曲唱片），當中收錄了首度由帕克主導的錄音作品。1945年錄製的〈Ko-Ko〉以超快的節奏帶出讓人瞠目結舌的即興演奏，這正是不折不扣的「咆勃」，也是改變爵士樂時代的一首樂曲。

《The Complete Charlie Parker With Strings》 1949～52・Verve發行

這張專輯即興演奏的占比被壓到最低，在小編制弦樂團的伴奏下，帕克吹奏出清晰的旋律，即便是不疾不徐的演奏，也充分發揮了他的獨特風格。

查理・帕克《Fiesta》 1951～52・Verve發行

這張專輯邀請到兩位拉丁打擊樂手共同錄製，這種既歡樂又開朗的演奏也是帕克的音樂面向之一，「咆勃」也因而持續產生變化。

了「咆勃」，或說是「現代爵士樂」的到來，帕克和葛拉斯彼也雙雙成為爵士樂界的前衛指標人物，日後這樣的爵士樂文法甚至更被衍伸套用到管弦樂、大樂團、拉丁樂與合唱上。

查理・帕克因為曾在浸信會的化裝舞會活動上裝扮成一隻鳥，據說還撿拾過路上被汽車壓死的雞，加上對於雞肉情有獨鍾，讓他獲得了「Bird」（又被稱為Yardbird）的外號。帕克的習性成謎，他食量大的跟馬一樣，喝起酒來像條魚，還有著跟兔子一樣的充沛精力；他對於任何事物都充滿好奇，聽到笑話時會暢快大笑，卻也因為大量攝取酒精與毒品，導致身心狀態相當不穩定。雖然他比誰都還要急性子地走完人生路，但或許他度過相當幸福的一生，只要在聽過他那充滿冒險、歡樂、狂放不羈，並讓人瞠目結舌的高速起伏演奏，我想任誰都會這麼想的。

查理・帕克周遭相關音樂人

樂團領班 樂團成員 樂團 合作對象 相關人士

傑・麥克夏恩
Jay McShann（p） 1916～2006

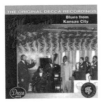

在堪薩斯市看中年輕小子帕克的才能，並邀請他加入自身大樂團的人物便是傑・麥克夏恩，帕克於是從傑・麥克夏恩樂團中正式展開樂手活動。

傑・麥克夏恩《Blues From Kansas City》
1941・Decca發行

邁爾士・戴維斯
Miles Davis（tp） 1926～1991

邁爾士還待在聖路易斯（St. Louis）時，帕克曾對他說「你如果到了紐約就來找我」，為邁爾士創造出前往紐約的契機，這麼一句話就此改變了爵士樂的歷史。

巴德・鮑威爾
Bud Powell（p） 1924～1966

巴德・鮑威爾透過鋼琴來實踐咆勃爵士樂，並擴大其版圖，他的風格也成為爵士鋼琴的基本型態之一，擁有不少追隨者。

查理・帕克《Jazz at Massey Hall》 1953・Debut發行

諾曼・葛蘭茲
Norman Granz（producer） 1918～2001

葛蘭茲是Verve唱片公司的製作人，同時也肩負演奏會宣傳，在物質與心靈層面上都給予帕克相當大的支持。此外他也讓帕克參與自身所

主辦的J.A.T.P.（爵士音樂會），並將管弦樂或拉丁樂元素納入爵士樂，相當積極地支持帕克在後咆勃時期所進行的各種嘗試。

查理・帕克等人《Norman Granz' Jam Session》
1952・Verve發行

迪吉・葛拉斯彼
Dizzy Gillespie（tp） 1917～1993

迪吉・葛拉斯彼和帕克並列為咆勃的領軍人物，據說「Bebop」一詞的源由，就是來自葛拉斯彼用來呈現他風格獨具的音律時所使用的狀聲詞。這場在紐約市政廳的合演，可說是這

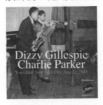

對搭檔的最強演出。葛拉斯彼除了與帕克合作以外，也組成了融入拉丁樂元素的大樂團，在咆勃的基礎上將爵士樂加以擴張。

查利・帕克、迪吉・葛拉斯彼《Town Hall, New York City, June 22, 1945》 1945・Uptown發行

小知識

帕克跟沙特的對話

查理・帕克曾在1949年參與舉辦於巴黎的國際爵士音樂節的演出，他在巴黎相當受到歡迎，也見到不少名人，其中讓人略感意外的是，他在作家西蒙・波娃的引介下見到了哲學家沙特。帕克在見到沙特時，是這麼跟他打招呼的：「沙特先生，能見到您真是我的榮幸，我超喜歡您的演奏」。這……應該是開玩笑的吧。

參考文獻：*Bird: The Life and Music of Charlie Parker*，查克・海蒂克斯（Chuck Haddix）著

瑟隆尼斯‧孟克 Thelonious Monk

再怎麼跳脫框架，
都不偏離爵士樂本質的孤高鋼琴家

在彈奏跨步鋼琴時，淘氣地漏掉重音，持續累積的錯彈讓人不禁憂心，孟克略帶神經質所演奏出的，是讓人心跳加速的樂句；他的演奏既大剌剌且不穩定，卻充滿了幽默感，編織出一片私密卻也迷人的懷舊風景。孟克雖被稱為「孤高的鋼琴家」，但當他在演奏時站起身來，擺動上半身舞動的姿態，卻也好似一個稚嫩的孩子。

孟克誕生於北卡羅萊納州（North Carolina）的洛磯山城（Rocky Mount），四歲時舉家搬到紐約，11歲開始學習鋼琴，國中時期在舉辦於阿波羅音樂廳的業餘鋼琴比賽上獲得冠軍，看得出來有相當早熟的音樂天賦。17歲時孟克為了成為職業鋼琴家，於是加入福音隊造訪美國各地，最後成為座落於52街的爵士俱樂部「Minton's Playhouse」的專屬鋼琴師。1941年，孟克曾與查理‧克里斯汀（g）在該俱樂部共同演出，並且留下極具開創性的錄音，孟克本人卻對此加以否認，但是他在這間俱樂部與迪吉‧葛拉斯彼以及查理‧帕克合作的經驗，倒是讓他的評價一口氣水漲船高。

打從1947年以後的五年，孟克的演奏都被錄製於唱片公司Blue Note所發行的唱片中，此時他在作曲以及演奏方面展現出的獨特性，已有相當高的完成度。他的作品在和聲上忠於既有的爵士樂理論，並採用類似散拍的節奏，並搭配一種獨特反拍（off beat）感的旋律。他的演奏看似簡單，但因為與和聲之間具有相對性，所以能讓聽者感到相當獨特，這樣的魔法可說是他在本能的靈光閃現下所誕生的產物。

接下來讓我們來透過幾張能凸顯孟克古怪之處的軼事，來爬梳他的人生歷程。孟克曾在1954年的聖誕夜與邁爾士‧戴維斯共同錄製唱片，這場合作俗稱「大吵演奏」，因為在錄到小號獨奏處時，孟克就會完全停下彈鋼琴的手。但其實兩人並非吵架，而是因為主導唱片錄製的邁爾士想法單純，想追求的是向心力與調性，但孟克所演奏的鋼琴卻是企圖破壞的離心力，這兩股能量因為無法共容，才導致這樣的結果。

孟克也曾為了包庇其他鋼琴手，導致自身的演奏證書被沒收，所以從1954年到1957年間的現場演奏活動被迫暫停，但一口氣製作了五張相當具代表性的唱片作品。他在證書被歸還的1957年，與約翰‧柯川進行了「奇蹟的

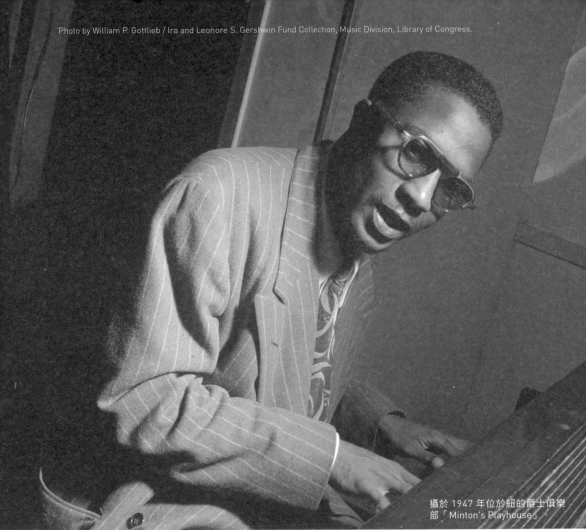

Photo by William P. Gottlieb / Ira and Leonore S. Gershwin Fund Collection, Music Division, Library of Congress.

攝於 1947 年位於紐的爵士俱樂部「Minton's Playhouse」。

因為腦中風逝世於紐澤西州英格塢（Englewood）

1982 年 2 月 17 日

於卡內基音樂廳舉辦演奏會，此後便終止演奏活動

1976 年

登上《時代》雜誌封面

1964 年

與主流唱片公司 Columbia 簽約

1962 年

查理・勞斯加入樂團

1958 年

在爵士俱樂部「Five Spot」演奏（成員包括約翰・柯川）

1957 年

參與邁爾士・戴維斯的唱片錄製（《Bags' Groove》等）

1954 年

在唱片公司 Blue Note 錄製首張由自身所主導的唱片

1947 年

加入迪吉・葛拉斯彼的樂團

1946 年

中首度錄音

在柯曼・霍金斯（Coleman Hawkins）的樂團

1944 年

成為「Minton's Playhouse」的專屬鋼琴師

1941 年

以爵士鋼琴手身分開始活動

1930 年代後期

誕生於北卡羅萊納州的洛磯山城

1917 年 10 月 10 日

推薦入門專輯

《Monk's Music》 Riverside發行

演奏：瑟隆尼斯・孟克（p）、雷・柯普蘭（Ray Copeland，tp）、吉吉・格瑞斯（Gigi Gryce，as）、約翰・柯川（ts）、柯曼・霍金斯（Coleman Hawkins，ts）、威布爾・韋爾（Wilbur Ware，b）、亞特・布雷基（ds）
錄製時期：1957年6月26日

這張專輯是孟克所創作的個人作品集（其中一首聖歌除外），主打有四位管樂器樂手。在演奏〈Well, You Needn't〉這首曲子時，孟克為了叫醒（？）睡著的柯川，於是高喊「柯川、柯川！」讓演奏陷入了混亂，不過這也算是孟克創作的一部分（這聲音結果也被錄了進去）。

《Thelonious Himself》
1957・Riverside發行

這張專輯是孟克的鋼琴獨奏集，CD中完整收錄〈'Round Midnight〉這首曲子耗費20分鐘以上的錄製過程。

《Monk in Tokyo》
1963・Columbia發行

這張專輯收錄了孟克與查理・勞斯（ts）等固定班底組成的四重奏在東京的現場演奏，也因為他們有長年合作的默契，是相當出色的組合，專輯中盡是極具代表性的曲子。

Five Spot演奏」，可惜當時的錄音直到現在都未公諸於世。

孟克直到1958年結識了查理・勞斯（ts）後，才終於擁有穩定活動的樂團，讓他可以自由追求個人的創作；樂團其他成員來來去去，唯有勞斯能理解孟克所追求的音樂，努力維繫樂團的存在，並無私地支持孟克的創作活動，一直到孟克因為精神不穩定和身體狀況不佳而退出爵士樂界為止。

孟克的音樂有趣之處在於，他並未偏離爵士樂的本質，但仍刻意跨出既有的框架，並試圖超越框架；他的音樂帶有一種魔力，讓即便是不懂音樂理論的人，也會不知不覺地沉醉其中。

瑟隆尼斯・孟克周遭相關音樂人

樂團領班 樂團成員 樂團 合作對象 相關人士

邁爾士・戴維斯
Miles Davis（tp） 1926～1991

這張專輯就是傳說中的「大吵演奏」之作，孟克在邁爾士獨奏時並未彈奏伴奏的鋼琴，這種緊張感也是爵士樂的有趣之處。

《Miles Davis and the Modern Jazz Giants》
1954・Prestige發行

查理・勞斯
Charlie Rouse（ts） 1924～1988

勞斯從1959年到1970年都一直待在孟克的樂團中，對於孟克的音樂創作有極大貢獻，此外他也是一位從1940年代開始便相當活躍、獨奏技術高超的樂手。

查理・帕克
Charlie Parker（as） 1920～1955

孟克跟帕克打從1940年代初期便不斷合作演出，這是他們兩人第一次正式共同錄製的作品，透過這張專輯，我們能明確體認到孟克的風格與帕克迥然不同。

查理・帕克《Bird And Diz》 1950・Verve發行

亞弗瑞・萊恩
Alfred Lion（producer） 1908～1987

萊恩是創立唱片公司「Blue Note」的專業唱片製作人，他很早就察覺到孟克的才能，並擔任第一張由孟克主導的專輯的製作人，日後也證明了他獨具慧眼。此時孟克的風格已經成形，眾多代表作像是〈'Round Midnight〉和〈Misterioso〉都是透過Blue Note發行。

瑟隆尼斯・孟克《Genius Modern Music Vol. 1》
1947～48・Blue Note發行

約翰・柯川
John Coltrane（ss、ts） 1926～1967

柯川在孟克的樂團中學到許多東西，但日後卻被邁爾士・戴維斯給拉了回去。孟克的樂團除了曾在爵士俱樂部「Five Spot」演奏外，也曾於卡內基音樂廳演奏過，而大家一直以為當年沒有被保留的演奏帶子，其實是被保存在美國國會圖書館，直到2005年才被「發現」並公開。

《Thelonious Monk Quartet with John Coltrane at Carnegie Hall》
1957・Blue Note發行

小知識

孟克所愛的日本歌曲是？

孟克的專輯《Straight, No Chaser》（Columbia發行）中收錄有〈Japanese Folk Song 〉這麼一首樂曲，這首歌其實就是〈荒城之月〉，只是為何孟克會演奏日本歌曲？這是因為他在日本公演時曾收到一個音樂盒當紀念品，〈荒城之月〉這首歌便是音樂盒播放的音樂。據說孟克非常中意這個紀念品，在回程的飛機上一直反覆聆聽。後來，在現在所發行的CD中有將曲名補上去。

邁爾士‧戴維斯 Miles Davis

偉大的革命家，
出於其手的演奏都成為爵士樂

許多人稱呼邁爾士‧戴維斯為「爵士天王」，他的目光銳利，言談古板無趣，還經常一副唯我獨尊的模樣，讓周圍的人總是對他唯命是從。不過，他在生前掀起的好幾場革命，在在打破了音樂類型的藩籬，滲透至音樂界的各個角落，這樣的人生確實也無愧於「天王」封號。

邁爾士1926年出生於伊利諾州的阿爾頓（Alton），他的父親是一位牙醫，家境相當富裕，排行長子的他還有個姊姊和弟弟。之後邁爾士一家搬到聖路易斯，父親在他13歲生日時送了小號當作禮物，這支小號便成為他終生的好夥伴。當時小號老師給予他的指導是「避免顫音，要用音準良好的乾淨音調輕盈且快速地演奏」，這也成為形塑邁爾士日後吹奏風格的關鍵。這樣的方針培育出難得一見的現代樂手，一反當時主流演奏中音數過多的趨勢，並透過正確控制樂器以及有效節制音符的使用，來呈現深刻的情緒。

邁爾士在就讀高中時碰上了千載難逢的機會，那時他加入因巡迴演奏造訪聖路易斯的比利‧艾克斯汀樂團，如願與查理‧帕克以及迪吉‧葛拉斯彼同台演出。高中畢業後，他以進入茱莉亞音樂學院學習音樂為名目，隻身在紐約租房子，並以勢不可擋的行動力每晚在52街周邊尋找帕克的蹤跡，並在找到這位導師後馬上開始與他同住，獲准加入帕克的咆勃樂團，並從他身上學習所有與爵士樂相關的規矩……前提是要付學費。

隔年的1945年，邁爾士經歷人生中第一次錄音，隨即也成為帕克的咆勃演奏成員並錄製唱片，當時才剛滿19歲的他已經實現了與偶像的精彩合作，從中獲得滋養生命的養分，帕克所大力提倡、大膽躍進的「咆勃」也成為他個人的優勢，讓他開始受到矚目。

但優秀的音樂人不會只是單單留下名垂後世的表演，而是會發掘嶄新的表現手法，開拓出通向未來嶄新生路，這樣的過程，絕大多數的音樂人只能實現一次，但邁爾士卻不同，無論是跟任何類型領域的音樂人相較，他都是一位異次元人物，終其一生都奉獻給長期且持續的創作活動。1940年代後期，他的九人編制酷派爵士樂臻於完美，為美國西岸

92

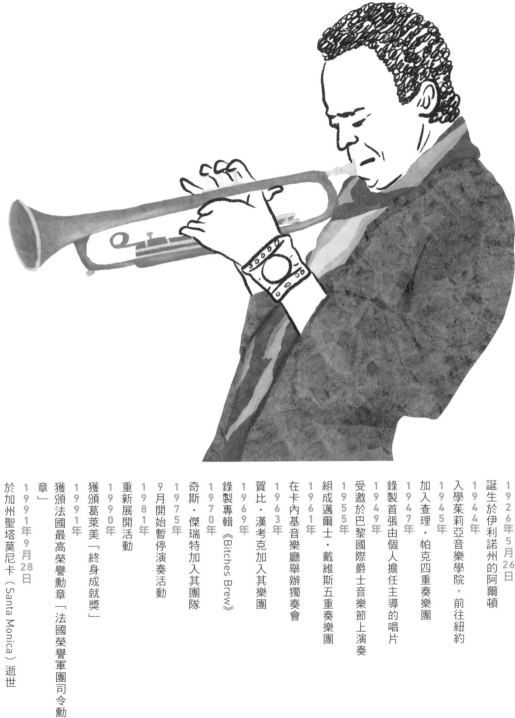

誕生於伊利諾州的阿爾頓
1926年5月26日

入學茱莉亞音樂學院，前往紐約
1944年

加入查理・帕克四重奏樂團
1945年

錄製首張由個人擔任主導的唱片
1947年

受邀於巴黎國際爵士音樂節上演奏
1949年

組成邁爾士・戴維斯五重奏樂團
1955年

在卡內基音樂廳舉辦獨奏會
1961年

賀比・漢考克加入其樂團
1963年

錄製專輯《Bitches Brew》
1969年

1970年

奇斯・傑瑞特加入其團隊
1975年

9月開始暫停演奏活動
1981年

重新展開活動
1990年

獲頒葛萊美「終身成就獎」
1991年

獲頒法國最高榮譽勳章「法國榮譽軍團司令勳章」
1991年

於加州聖塔莫尼卡（Santa Monica）逝世
1991年9月28日

的樂手帶來深遠影響。雖然他曾一度染上毒癮，但在戒除毒癮後，他的創作依舊在在讓人驚嘆。

邁爾士在1954重出江湖後，除了致力於完善「硬咆勃」這種運用嶄新樂句以及藍調手法的爵士樂風格，同時也致力於將過去音樂劇中的歌曲改編成後現代爵士樂風格，進而確立「標準曲」概念。這樣的舉動不僅成為了開啟小編制樂團演奏先河的典範，同時也是揭開日後爵士樂黃金時期的劃時代事件。

時序來到1957年，邁爾士為了能開發出超脫爵士樂領域的嶄新音樂類型，於是與吉爾‧伊文斯樂團合作，在合奏與獨奏、作曲與即興之間取得絕妙的平衡，譜寫出一齣史詩般浩瀚的故事──這就是「調式爵士樂」的出現。調式爵士樂不僅革新了音樂概念，許多人也驚嘆於這種音樂的純粹性，沉醉於這片美妙的音樂之海中。雖然邁爾士因此獲得極大的好評，但他也絲毫不耽溺在這樣的音樂手法，繼續往下一個階段的創作邁進。

1960年代後期，邁爾士的嘴唇狀態良好，在吹奏控制上相當精確，這時他開始走向留下節奏、但卻不具和弦轉換感的抽象音樂領域。音樂結構上也從西方音樂轉移至非西方音樂，在演奏上仰賴音調起伏，擺脫和弦與音階……他以循環樂句中的變奏為主軸，納入街頭的黑人音樂元素，朝向無國籍音樂的極限處邁進。

邁爾士從不強迫共事的樂手必須遵循他的演奏方針，反而是讓他們自己去想，並任由他們自由演奏，據說他也從不否定樂手們自由發揮的成果，所以才會如此受到各方著名音樂人的推崇，就像是一顆磁鐵一樣吸引著眾人，並以自身的光環成就最精彩的表演。這也顛覆了一開始所提到的「天王」形象，邁爾士的姿態其實是合作樂手得以解放自我的催化劑，讓他們能拿出超乎實力的表現。我想這也是邁爾士之所以會廣受眾人推崇，被視為「心目中天王」的原因。

到了1975年，邁爾士利用電子音效來發揮的團體即興演奏與建構樂團的發想發展到了巔峰，但卻因為長年困擾他的滑液囊炎惡化，於是展開長期休養。

邁爾士在1981年回歸後，其個人本色依舊不變，只是他不採取從零開始的創作方式，而是以流行樂、搖滾樂、明尼阿波利斯放克（Minneapolis Funk）、Go-go音樂、電子音樂與嘻哈等不同音樂類型為本，作為創作參考。

邁爾士最後是在1991年他所積極推動的樂團巡迴演奏會中的洛杉磯公演後倒下，並且在一個月後的9月28日，這位偉大的革命家回到了上帝的懷抱。

推薦入門專輯

邁爾士・戴維斯 《**Kind of Blue**》 Columbia發行

演奏：邁爾士・戴維斯（tp）、加農砲・艾德利（as）、約翰・柯川（ts）、比爾・艾文斯（p）、溫頓・凱利（Wynton Kelly，p）、保羅・錢伯斯（Paul Chambers，b）、吉米・柯布（Jimmy Cobb，ds）錄製時期：1959年3月2日、4月22日

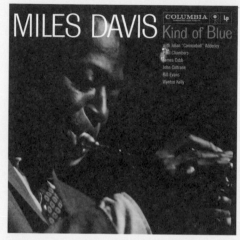

這張專輯既是「原聲邁爾士」的代表作，也是揭開「調式爵士樂」序幕的作品，不過，聆聽這張專輯並不需要任何音樂方面的知識，因為每個人都有「感受的能力」。這是一張冷調性的作品，相較於「咆勃」以及「硬咆勃」散發出的狂熱感，這張作品的熱度卻是潛藏於深處，呈現強烈對比，充滿一股讓人心跳不已的緊張感。

邁爾士・戴維斯 《**Bitches Brew**》 Columbia發行

演奏：邁爾士・戴維斯（tp）、韋恩・蕭特（ss）、班尼・莫賓（Bennie Maupin，bcl）、約翰・麥克勞夫倫（g）、喬・薩溫努（kb）、奇克・柯瑞亞（kb）、賴瑞・楊（Larry Young，kb）、戴夫・荷蘭（b）、哈維・布魯克斯（Harvey Brooks，b）、蘭尼・懷特（Lenny White，ds）、傑克・狄強奈（Jack DeJohnette，ds）、唐・艾利亞斯（Don Alias，ds、per）、吉姆・萊利（Jim Riley，per）
錄製時期：1969年8月19日〜21日

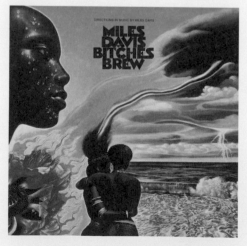

這張專輯是「電子邁爾士」的代表作，簡單來說就是納入了搖滾樂與放克元素的爵士樂，最終成品有別於既有的搖滾樂與放克，同時也是前所未有的爵士樂。當中的樂曲被拆分成不同段落錄製，最後再剪接起來，是將感動和興奮都設計好、「具有故事性的爵士樂」。

邁爾士・戴維斯周遭相關音樂人

(樂團領班)　　(樂團成員)　　(樂團)　　(合作對象)　　(相關人士)

奇斯・傑瑞特
Keith Jarrett（p、kb）　1945～

奇斯主要給人演奏原聲鋼琴的印象，但他在加入邁爾士樂團的時期，可是利用風琴來進行給人強烈印象的自由獨奏。

《Miles Davis at Fillmore》1970・Columbia發行

查理・帕克
Charlie Parker（as）　1920～1955

回顧邁爾士的一生，唯一以團員身分服務過的，只有帕克的樂團，當時邁爾士才剛來到紐約，所以加入帕克的樂團也是順理成章，他也在該樂團中真正學習到爵士樂為何物。

吉爾・伊文斯
Gil Evans（arr）　1912～1988

吉爾・伊文斯在邁爾士的《Birth of the Cool》、《Sketches of Spain》等專輯中負責管弦樂的編曲，直到晚年他們都持續合作關係。

邁爾士・戴維斯《Sketches of Spain》
1957・Columbia發行

約翰・麥克勞夫倫
John McLaughlin（g）　1942～

麥克勞夫倫所演奏的吉他是「邁爾士風格搖滾樂」的象徵，他會在演奏上大秀搖滾樂的技法，包括在爵士樂中被視為「禁忌」的推弦。《Bitches Brew》這張專輯中甚至有〈John McLaughlin〉這麼一首曲子。

提奧・馬塞
Teo Macero（producer）　1925～2008

提奧・馬塞洛是哥倫比亞唱片公司的唱片製作人，他從1950年代後期開始擔任邁爾士的唱片製作人，並在1960年代後期展開的電子時代，以「剪接編輯」方式為邁爾士的作品做出貢獻。

馬克思・米勒
Marcus Miller（b）　1959～

米勒原先是一位錄音室樂手，日後在1981年邁爾士回歸後被拔擢為團員，當時他才22歲。之後米勒雖然離開了邁爾士的樂團，卻在1986

年以製作人身分參與《TUTU》這張專輯的製作。他也與邁爾士共同創作電影《情不自禁》（Siesta）的原聲帶，對於邁爾士回歸後的活動有相當大的貢獻。

邁爾士・戴維斯《TUTU》　1986・Warner Bros.發行

小知識

邁爾士的花俏服飾是出自日本設計師之手

邁爾士在1981年回歸後，裝扮比起過往變得更加華麗，回歸之初他偏愛三宅一生的設計，之後則是偏好佐藤孝信所設計的品牌「Arrston Volaju」，邁爾士本人甚至還以模特兒身分出席該品牌1987年舉辦於紐約的走秀會上。順帶一提，這個品牌當時也是傑尼斯三人組合偶像團體「少年隊」的愛用服裝。

比爾・艾文斯 Bill Evans

讓創新的「互動演奏」成為
爵士樂標準的改革者

比爾・艾文斯的三重奏樂團所演奏的爵士樂，就像是調香師調出的淡香水，這種充滿溫柔愛意的香味，幾乎不見於1950年代。由鋼琴作為前調的主香最初略為低調地現身，不知不覺間擴散出流暢且充滿躍動感的香氣；低音提琴構成的中調則帶有清純的紫丁香味，將周遭一切都染成了粉彩色，同時也與前調的香氣相互交融，共同變化；後調則是將前者以白麝香以及香草這種帶有肌膚觸感的節奏將整體溫柔地裹覆住。

比爾・艾文斯出生於紐澤西州的普蘭菲爾德（Plainfield），父母都對音樂有所涉獵。他從六歲開始學彈琴，十歲就能駕輕就熟地演奏莫札特的鋼琴協奏曲，並在12歲就學會爵士樂的編曲和即興演奏的手法。之後艾文斯和哥哥哈利共組樂團，接受了爵士鋼琴的洗禮，並在大學畢業服完兵役後於紐約展開職業生涯。他在拉威爾（Maurice Ravel）和崔斯坦諾（Lennie Tristano）的影響下，運用帶有印象主義風格的和聲，備受好評，隨後前衛理論派的喬治・羅素（作曲家）便邀請艾文斯參加唱片錄製，他和孟戴爾・洛（Mundell Lowe，g）、傑瑞・沃德（Jerry Wald，樂團領班、cl）以及東尼・史考特（Tony Scott，cl）的共演也備受矚目。

當時艾文斯還不是很清楚自己想追求的音樂，但為了實現理想，他決定離開邁爾士的樂團。雖然在那之後，艾文斯曾在邁爾士的懇切期盼下，一度回歸樂團，並在錄製《Kind of Blue》這張專輯的過程中大有斬獲，於是決定奮力奔向眼前的光源，他的好搭檔是低音提琴手史考特・拉法羅（Scott LaFaro）以及爵士鼓手保羅・莫提安（Paul Motian）。在此之前的鋼琴三重奏中，鋼琴為主角，其他樂器則為配角，但這三人卻透過對於彼此的理解，將前述的主從關係改變成美妙且讓人深深陶醉的對話場域。

之後，艾文斯在挺過拉法羅因車禍突然過世的衝擊後，也尋覓到遞補的最佳拍檔，團員們互相配合彼此的個性，時而調整演奏強度，時而轉換演奏重心，藉此帶出每個成員的「互動演奏」。只不過艾文斯的三重奏樂團在這種模式擴

他是唯一一位曾加入過邁爾士樂團的鋼琴家。

1929年8月16日
誕生於紐澤西州的普蘭菲爾德

1950年
加入賀比・費爾茲（Herbie Fields）的樂團，展開職業生涯

1955年
進軍紐約

1956年
錄製首張由自身擔任主導的唱片

1958年
加入邁爾士・戴維斯的樂團（4月到11月）

1961年
三重奏樂團的低音提琴手史考特・拉法羅因車禍過世

1964年
專輯《Conversations With Myself》獲頒葛萊美獎

1965年
首度於歐洲巡迴演出

1966年
低音提琴手艾迪・高梅茲（Eddie Gómez）加入三重奏樂團（直到1978年）

1971年
與哥倫比亞唱片簽約

1973年
首度於日本公演

1980年9月15日
因為肝硬化與出血性潰瘍逝世，一直到9月10日為止，他都還在紐約的爵士俱樂部「Fat Tuesday's」中表演

推薦入門專輯

比爾・艾文斯《Waltz for Debby》 Riverside發行

演奏：比爾・艾文斯（p）、史考特・拉法羅（b）、保羅・莫提安（ds）
錄製時期：1961年6月25日

在過去鋼琴的三重奏中，角色分配上採取的是「鋼琴＋伴奏」形式，但艾文斯在這張專輯中實踐了鋼琴、低音提琴、爵士鼓三人平起平坐的概念，成為日後鋼琴三重奏的標準風格。低音提琴手拉法羅在這場現場演奏錄音後的11天，因車禍驟逝。

《The Bill Evans Album》
1971・Columbia發行

艾文斯並非只演奏原聲鋼琴，他在這張專輯中也使用電子鋼琴，讓人聽見艾文斯三重奏的新創意。專輯中所有曲子都為原創曲，看得出他的雄心壯志。

《Bill Evans Trio with Symphony Orchestra》
1965・Verve發行

在這張專輯中，艾文斯以巴哈的〈Valse〉與佛瑞（Gabriel Fauré）的〈Pavane〉等古典樂的名曲為題材，讓鋼琴三重奏與交響樂團合作，是唯有艾文斯才能實現的傑出企劃。

散、確立且制式化後，卻被反將了一軍。

當時是搖滾樂開始明顯浮出水面、爵士樂的前衛派人士凌駕於爵士樂界的1960年代後期，艾文斯的三重奏樂團受到了強烈批評，被認為「既缺乏獨特性，也不具有爵士樂特有的反骨精神」。不過某位評論家予以反擊，用以下這段言論為這場為時不短的論戰劃下句點：「他們不追求大量的嶄新產出，而是致力於更優質的演奏、更高品質的音樂，這才是他們的魅力所在，懂嗎？」

艾文斯的職涯在進入變化期後，雖然在編制上歷經了獨奏、二重奏、管弦樂團等變遷，但他都在這些不同編制中拿出極具個人特色的成果。艾文斯無論是在音樂性、觸鍵方式上，尤其是三重奏的互動演奏上，其實從來都不是特立獨行的，他從未在自身的音樂中加入任何古怪或是拿來炫耀的元素，而是漸進式地變化，在各個時代提供美好且優質的音樂，優雅地傳遞爵士樂自然產生的律動。

比爾・艾文斯周遭相關音樂人

(樂團領班)　(樂團成員)　(樂團)　(合作對象)　(相關人士)

艾迪・高梅茲
Eddie Gómez（b）　1944～

高梅茲在1966年加入艾文斯三重奏，當時年僅21歲。高梅茲在樂團中待了12年，就如同本人所提及的，他們彼此之間的關係可以用心有靈犀一點通來形容，以二重奏形式演奏的這兩人就好比同一個人的左手與右手。只是他們也並未因此讓風格陷入千篇一律，這是因為他們有

進步的想法，可以毫不猶豫地積極採用電子鋼琴的關係。

比爾・艾文斯、艾迪・高梅茲《Intuition》
1974・Fantasy發行

史考特・拉法羅
Scott LaFaro（b）　1936～1961

拉法羅在1959年與鼓手保羅・莫提安和艾文斯聯手組成了艾文斯三重奏，當時拉法羅在三重奏的活動之外，同時也與歐涅・柯曼（as）共事。雖然歐涅・柯曼的音樂取向看似與艾文斯截然不同，但兩人都是當時走在爵士樂界最前端的人物。如果當年拉法羅後來還有幸持續活

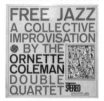

動下去的話，或許會造就出不同於今日的爵士樂風景。

歐涅・柯曼《Free Jazz》
1961・Atlantic發行

馬克・強生
Marc Johnson（b）　1953～

殷切期盼能加入艾文斯三重奏的年輕小夥子強生（比艾文斯小24歲），在1978年取代高梅茲入團（當時負責演奏爵士鼓的是喬・拉巴伯拉〔Joe LaBarbera〕），他也相當獲得艾文斯的賞識，為樂團帶來一股可望開創新歷史的新鮮活力。只不過後來因為艾文斯突然離世，強

生在樂團中的活動僅維持兩年左右便告終，未能見證最終成果。

比爾・艾文斯《The Paris Concert》
1979・Elektra Musician發行

吉姆・豪爾
Jim Hall（g）　1930～2013

雖然艾文斯將大部分時間都花在三重奏上，但他和豪爾曾經合作過兩張二重奏唱片以及一張四重奏唱片。特別是在二重奏中可欣賞到這兩人密切的互動演奏，聽起來好似時而爭鋒相對，又時而促膝談論，是一張讓人能清楚感受到爵士樂就是一場透過音樂進行的對話。

比爾・艾文斯＆吉姆・豪爾《Undercurrent》
1962・Verve發行

小知識

全世界最有名的「Debby」是誰？

〈Waltz for Debby〉是艾文斯終其一生偏愛演奏的一首曲子，然而曲名中的Debby是誰？這首曲子最初發表於艾文斯1958年首度主導錄製的專輯《New Jazz Conceptions》，是他為當時所溺愛的兩歲姪女（哥哥的小孩）譜寫的華爾滋。順帶一提，在艾文斯的紀錄片電影《Time Remembered》中可以看見長大成人後的Debby的樣貌。

約翰・柯川 John Coltrane

從激情到平靜，為爵士樂殉教的「聖人」

曾在生命晚年提到「我想成為聖人」的柯川發跡得相當晚，他在年過30後才推出首張由個人主導的唱片，並且在那之後才不過十年的時間，就撒手人寰。就在這段短短的期間當中，他的音樂取向大轉彎，最終達到近乎神的領域，也因此才會從他口中聽到這番不像是爵士音樂人會有的發言。

柯川1926年出生於北卡羅萊納州的哈姆雷特（Hamlet），他是家中的長男，父親是一位熱愛音樂的裁縫師，母親則喜歡彈琴唱歌劇。日後柯川一家搬到高點（Hight Point），他在當地的教會負責演奏中音號與單簧管，在高中他也同樣是吹奏單簧管，並且會模仿強尼・賀吉斯，所以對中音薩克斯風也不陌生。柯川曾被徵召入軍隊，並在退伍後隨即展開職業生涯，但因為樂團編制的關係，他被迫選擇中音薩克斯風，並在1948年以中音薩克斯風手身分加入迪吉・葛拉斯彼的樂團，1951年於該樂團中首度經歷中音薩克斯風的獨奏錄音。

但同一時期他也開始染上毒癮，約莫有四年期間陸續被所加入的樂團解雇，過著相當不穩定的生活。不過到了1955年，他人生中的第一個大機會降臨，當時前不久曾和他在小規模爵士俱樂部同台演奏的邁爾士・戴維斯找上了他。獲得這個破格提拔機會的柯川，最初吹奏總是發聲不穩，吹奏的還是一連串無意義的音符。在靈活並走在潮流尖端的「硬咆勃」風潮中，這種運用嶄新樂句吹奏出的異樣風格音樂，倒是和其他人的演奏形成對比，出奇地讓人聽來有種新鮮感。柯川本身也是一個相當努力的人，邁爾士在形容他時曾說「他的吹奏速度快到讓人難以置信，嘆為觀止，屬害到讓我不寒而慄」，對於他的進步讚不絕口。

只不過前述的困境一再在他的生命中上演，就在柯川再度因為毒癮問題被樂團開除後，他受到前不久演奏證書失效的瑟隆尼斯・孟克招攬，加入孟克試圖東山再起的新樂團。柯川也與這位大前輩暢談音樂話題，待在公寓裡陣日切磋音樂。在1957年9月他開創出「sheets of sound」（在樂句中盡可能填滿大量音符）以及「multiphonics」（同時吹出多個音符）這樣的嶄新技法，並將其臻於完善。

因為肝癌逝世

1967年7月17日

訪日公演，在15天內共舉行16場公演

1966年

錄製專輯《A Love Supreme》

1964年

奏樂團開始展開活動

森、艾爾文・瓊斯（Elvin Jones）組成的四重

與麥考・泰納（McCoy Tyner）、吉米・葛瑞

1962年

Favorite Things》

成立自己的四重奏樂團，錄製專輯《My

1960年

尼斯・孟克四重奏樂團

被邁爾士・戴維斯五重奏樂團開除，加入瑟隆

1957年

加入邁爾士・戴維斯五重奏樂團

1955年

克斯風）

加入迪吉・葛拉斯彼大樂團（負責演奏中音薩

1949年

了邁爾士・戴維斯

在吉米・希斯（Jimmy Heath）的引介下認識

1947年

（Granoff School of Music）

8月退伍後回到費城，進入格蘭諾夫音樂學院

1946年

展開職業生涯。8月被徵召入海軍

1945年

誕生於北卡羅萊納州的哈姆雷特

1926年9月23日

推薦入門專輯

約翰・柯川《A Love Supreme》 Impulse發行

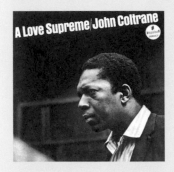

演奏：約翰・柯川（ts）、麥考・泰納（p）、吉米・葛瑞森（b）、艾爾文・瓊斯（ds）
錄製時期：1964年12月

專輯名稱中的「Love」指的不是戀愛中的情愛，而是以神的愛為主題，是一張營造出浩瀚世界觀的作品。柯川透過〈Acknowledgement〉、〈Resolution〉、〈Pursuance〉、〈Psalm〉這四首曲子組成的組曲，將自身的思想透過音樂呈現，是「柯川音樂」的代表作，就風格上來說，這張專輯是不折不扣的現代爵士樂。

約翰・柯川《Giant Steps》
1959・Atlantic發行

這張專輯是充分訴說了「柯川一流演奏技術」的作品，與專輯同名的樂曲在演奏上以令人眼花撩亂的高速節奏展開，至今依舊是相當高難度的薩克斯風樂曲，極具挑戰性。

約翰・柯川《Live at the Village Vanguard》
1966・Impulse發行

這張專輯是柯川晚年的現場演奏作品，他採用的「自由爵士樂」手法在當時雖引起極大的議論，但聽在我們現代人的耳中，肯定會真切感受到這是「自由的音樂」。

由於柯川的性格認真敦厚，反映在音樂上較顯沉悶，相較之下艾瑞克・杜菲（as等）的演奏則是讓人出其不意、自由自在，適切地補足了不足之處，促成柯川在音樂上的成長。只是，杜菲加入後所開拓出陶醉與覺醒的二元對立路線並不長久，杜菲退出樂團後，柯川的四重奏樂團開始朝向精神層面，並且以帶有連貫性、重複性以及充滿陶醉感的宗教式境地邁進。

柯川以一種毫無規則可循的方式，接觸滲透至音樂文化當中的印度宗教，以及阿拉伯、伊斯蘭、非洲系的新興宗教，其後他的音樂也隨之發生變化；他經常顯得焦慮、苦惱，也會懺悔，即便移動時間再短，他也不讓樂器離口，那身影彷彿像是確信自己唯有藉由演奏才能獲得內心平靜的修行僧。

之後柯川徹底告別自己在50年代所沉溺的毒品，下定強烈的決心要與音樂（也就是絕對的神）攜手走生命的路，可能正因如此，他才會說出「我想成為聖人」這番話，他的人生可說是一段為「爵士樂」殉教的故事。

約翰・柯川周遭相關音樂人

（ 樂團領班 ）　（ 樂團成員 ）　（ 樂團 ）　（ 合作對象 ）　（ 相關人士 ）

麥考・泰納
McCoy Tyner（p）　1938～2020

麥考在1960年加入約翰・柯川四重奏樂團，當時他年僅22歲。他在樂團中雖然光環經常被柯川蓋過，但他那恰似打擊樂器的左手、以及恰似機關槍的右手所彈奏的鋼琴相當強而有力，是相當創新的風格。麥考雖然在1965年底退出四重奏樂團，但日後依舊不時推出了向柯川致敬的專輯。

《McCoy Tyner Plays John Coltrane: Live at the Village Vanguard》
1997・Impulse發行

艾瑞克・杜菲
Eric Dolphy（as、fl、bcl）　1928～1964

杜菲在查爾斯・明格斯（b）的樂團經歷一番歷練後，於1961年加入柯川的樂團，他除了會吹次中音薩克斯風，還能吹奏低音單簧管，給人強烈的印象，光環甚至差點要蓋過柯川。雖然杜菲在柯川的樂團只待了一年左右，卻具有相當強烈的存在感，後來他在1965年因病逝世，遺留下的低音單簧管和長笛也被贈予柯川。

約翰・柯川《The Complete 1961 Village Vanguard Recordings》
1961・Impulse發行

法老王・山德斯
Pharoah Sanders（ts）　1940～2022

山德斯在1965年加入柯川的樂團，讓樂團演奏在自由發揮上更是如虎添翼，此外山德斯也曾隨柯川一同訪日進行公演。柯川在面對「為何多找一個和你一樣是演奏次中音薩克斯風的樂手加入樂團」這樣的提問時，他回答道「理由與樂器無關，因為他是很傑出的樂手」，充分反映出當時柯川所抱持的音樂態度。

約翰・柯川《Live in Japan - Deluxe Edition》
1966・Impulse發行

吉米・葛瑞森
Jimmy Garrison（b）　1933～1976

葛瑞森在1961年加入柯川的樂團，就在柯川將音樂取向轉換至自由爵士樂後，麥考與艾爾文選擇退出樂團，但葛瑞森卻是一直到柯川過世為止都與他同進退。

艾爾文・瓊斯
Elvin Jones（ds）　1927～2004

在柯川樂團的「黃金四重奏」時期，所有的團員無論在耐力與技術上都出類拔萃，這股「耐力」的能量來源便是艾爾文。就算碰到長時間的演奏，艾爾文也總是能全力激勵柯川。

小知識
「我想成為聖人」是在日本公演時的發言

柯川最有名的一句話就是「我想成為聖人」，但這句話究竟是在什麼場合下出現的呢？答案是柯川首度（也是唯一一次）訪日公演時，在1966年7月9日舉辦於東京的共同記者會上面對「十年、二十年後你會想成為怎麼樣的一個人」這樣的提問時，所給出的回答。他還在回答完後，補充了「絕對要」來加以強調。儘管這個發言在詮釋上眾說紛紜，不過確實也能感受到這句話與柯川的音樂有著共通之處。

韋恩・蕭特
Wayne Shorter

建構出讓人聯想至
浩瀚宇宙的獨特世界

世人為了理解蕭特內在混沌的宇宙觀耗費了不少時間，他的宇宙觀好似巴西文學作品中的超現實主義短篇小說，也帶有探索未知行星的東歐科幻電影味道，但其中卻也有一股溫柔吹拂的南國之風。蕭特為薩克斯風所創作的樂曲雖然帶有甘美的香氣，但卻非一般大眾能輕易理解的作品。

蕭特打從幼時就非常擅於畫畫，他的油畫作品在展覽後也獲得極高評價。或許對蕭特而言，將浮現於腦中的畫面繪製到畫布上的行為，就如同樂曲和獨奏之間的關係，所呈現出的風景，是他從小就相當熟悉的前衛科幻漫畫內容。蕭特在畢業時收到了一台鋼琴作為畢業禮物，他於是利用這台鋼琴將腦中自然浮現但無法歸類的音樂譜寫下來，他先是在大學拿到音樂教育學位，接著服完兩年兵役後，加入溫頓・凱利（p）的樂團，體驗到人生中首度的唱片錄製，他也提供了樂團以調式概念所創作出的樂曲。蕭特的努力在此獲得回報，不到幾個月後，他就順利錄製了個人原創唱片。之後他接連加入當時聲勢如日中天的亞特・布雷基（ds）的爵士使者樂團，在樂團中他不僅是負責獨奏的樂手，同時也是音樂總監，相當活躍。只不過對於當時一面倒向放克風格的狂熱份子而言，蕭特的音樂似乎太過於冷靜，不過他這種主題簡單、缺乏解決感（resolution，「解決」為音樂術語，指當音樂從不穩定狀態進行到穩定狀態的過程）的原創表達手法卻打動了那位「天王」。

邁爾士在1962年與蕭特合作時注意到他，曾多次邀請他加入樂團，蕭特也在1964年的夏天離開爵士使者樂團，奔向邁爾士的懷抱。原本邁爾士認為市場對於爵士樂的需求在唱片界中會泡沫化，於是將活動重心放在現場演奏上，但在蕭特投奔後，邁爾士便馬上採用他充滿宇宙感的旋律與和聲，大幅改造音樂結構，並重新展開錄音室錄音；蕭特那被稱為是「黑魔法」的內斂衝擊力就這樣凌駕於「天王」邁爾士的美學之上。在那之後，蕭特還與舊識喬・薩溫努（kb、p）組成了融合爵士樂時代的代表性樂團「氣象報告」。

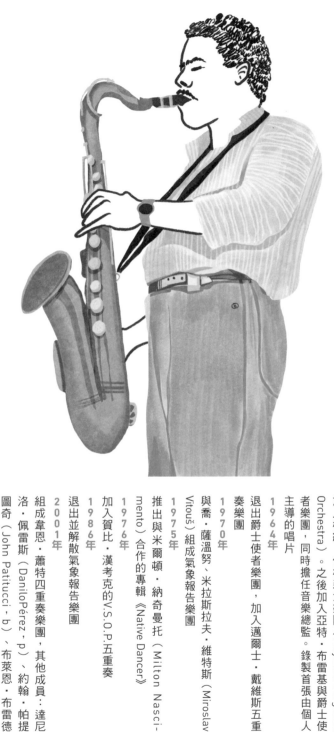

1933年8月25日
誕生於紐澤西州紐華克（Newark）

1949年
開始演奏單簧管

1959年
加入梅納・佛格森大樂團（Maynard Ferguson Orchestra）。之後加入亞特・布雷基與爵士使者樂團，同時擔任音樂總監。錄製首張由個人主導的唱片

1964年
退出爵士使者樂團，加入邁爾士・戴維斯五重奏樂團

1970年
與喬・薩溫努、米拉斯拉夫・維特斯（Miroslav Vitouš）組成氣象報告樂團

1975年
推出與米爾頓・納奇曼托（Milton Nascimento）合作的專輯《Native Dancer》

1976年
加入賀比・漢考克的V.S.O.P.五重奏

1986年
退出並解散氣象報告樂團

2001年
組成韋恩・蕭特四重奏樂團，其他成員：達尼洛・佩雷斯（Danilo Pérez，p）、約翰・帕提圖奇（John Patitucci，b）、布萊恩・布雷德（Brian Blade，ds）

2014年
獲頒葛萊美終身成就獎

2023年3月2日
於加州洛杉磯逝世

推薦入門專輯

韋恩・蕭特《JuJu》 Blue Note發行

演奏：韋恩・蕭特（ts）、麥考・泰納（p）、雷金・沃克曼
（Reggie Workman，b）、艾爾文・瓊斯（ds）
錄製時期：1964年8月3日

這張專輯是蕭特在加入邁爾士・戴維斯五重奏樂團前，與約
翰・柯川四重奏樂團團員合作、採單一管樂器編制的作品。
不過這張專輯卻完全不具柯川的色彩，所有曲目均為原創
曲，無論是在樂曲主題或演奏上都呈現相當獨特的風格，當
中的〈Yes or No〉在今日已成為標準曲。

韋恩・蕭特《Without a Net》
2013・Blue Note發行

蕭特在2001年組成四重奏
樂團，這張專輯以2011年
巡迴演出為主軸，精選出
演奏會現場的演奏。這個
由相同團員維繫十年的樂
團，演奏的自由暢快爵士
樂讓人相當驚艷。

韋恩・蕭特《Native Dancer》
1974・Columbia發行

這張是蕭特與巴西創作
型歌手米爾頓・納奇曼
托合作的專輯，重新詮
釋了多首米爾頓已發行
的名曲，推出後也打入
美國告示牌排行榜。

不過蕭特真正的價值其實是展現於前述爵士
樂歷史舞台的另一面，也就是他在樂團影響下所
創作的個人作品。在他的主導下製作的幾張唱
片，無論是在創意程度上以及完成度之高，在在
讓人驚嘆不已。蕭特在加入爵士使者樂團的期
間，發行了好幾張在當時還相當罕見、以單一概
念串連整張唱片曲目的作品，他只要每發行一張
新作，都會展現出驚人變化。至於他在邁爾士時
代所主導的作品，則是利用他自身出眾的音樂語
法將正宗的電子樂手法加以翻新，展現出一個由
他原創並演奏的超群絕倫世界。不過在進入氣象
報告樂團時代後，蕭特不知為何只錄製了一張與
米爾頓・納奇曼托合作的專輯，不過這張專輯至
今依舊被盛讚為巴西融合爵士樂的傑作。

蕭特在歷經氣象報告樂團與V.S.O.P.這段原
創作品黑暗期後，幹勁大為提升，展現於各方面
的活動上。他將幼時在想像中構思出的巨大都市
具象化，昇華為人人讚賞的動人作品。與他合作
的樂手每個人都說是在搞不清楚樂曲的全貌下開
始演奏，就在要識清樂曲樣貌時，演奏已然結
束，彷彿就像是被施展了黑魔法一樣。

韋恩・蕭特周遭相關音樂人

(樂團領班)　(樂團成員)　(樂團)　(合作對象)　(相關人士)

邁爾士・戴維斯
Miles Davis（tp）　1926～1991

邁爾士在1964年將蕭特從爵士使者樂團挖角出來，邁爾士也在蕭特加入樂團後，演奏了不少由蕭特擔任作曲的樂曲，邁爾士與漢考克等人的合作也相當精彩，讓樂團在短短數年間大大改頭換面。

邁爾士・戴維斯《Miles Smiles》
1967・Columbia發行

亞特・布雷基
Art Blakey（ds）　1919～1990

蕭特在1959年加入亞特・布雷基率領的爵士使者樂團，並擔任音樂總監，在作曲、編曲方面都大展長才，樂團在編制上也擴大為三管，樂團的音樂表現也有顯著進步與擴展，讓蕭特備受矚目。爵士使者樂團曾於1961年於日本舉辦公演，受到熱烈的歡迎。

《Art Blakey and the Jazz Messengers》
1961・Impulse發行

喬・薩溫努
Joe Zawinul（p、kb）　1932～2007

蕭特是氣象報告樂團的創始團員之一，一直到樂團解散（其實是因為蕭特退出，導致樂團不得不解散）為止，他總共待了15年。雖然主導樂團的中心人物是薩溫努，但蕭特也提供了不少像是〈Elegant People〉、〈Palladium〉、〈Sightseeing〉等重要的樂曲。

氣象報告樂團《Live and Unreleased》
1975～83・Columbia發行

賀比・漢考克
Herbie Hancock（p、kb）　1940～

蕭特跟漢考克除了曾在邁爾士樂團共事過，自1960年代以後彼此也經常會在對方主導的專輯或現場演奏會上共演，演奏內容包含電子到自由爵士樂，類型相當多元。在雙方都成為爵士樂界傳奇人物的2000年代以後，這樣的關係也依舊未曾間斷，熟知彼此的兩人，演奏時就好似在進行對話一般。

賀比・漢考克&韋恩・蕭特《1+1》
1997・Verve發行

小知識

蕭特的最新作品附贈科幻漫畫鉅作

韋恩・蕭特非常喜歡漫畫，內行人也都知道他喜歡科幻類型作品，蕭特在2018年推出的三入CD大作《Emanon》（Blue Note發行）中，便附贈了蕭特合著原創的科幻漫畫，描述迷途哲學家Emanon與邪惡勢力對抗的故事。這部作品的頁數多達84頁，超乎贈品水準，是一部結合音樂與圖像，唯有蕭特能創作出的作品。

賀比・漢考克 Herbie Hancock

放克、搖滾、嘻哈……跨領域催生永遠新鮮的爵士樂

我想沒有任何一位爵士音樂人像漢考克一樣如此廣受各方音樂界人士力邀合作，漢考克也總能順應要求，為每張作品拿出能打入各音樂類型排行榜前幾名的好成績；他的發想靈活、創意豐富，同時還有勇於嘗試的玩心以及對於音樂的熱愛，因此才能促成這些跨界的融合。

漢考克誕生於一個全家都愛好古典音樂的家庭，他本身也會彈鋼琴，並曾在11歲時與芝加哥交響樂團同台演奏莫札特的鋼琴協奏曲，但日後他的興趣逐漸轉向R&B，並在高中時深陷爵士樂的魅力當中。漢考克從電機工程學方面的大學畢業後，進入家鄉芝加哥的郵局工作，並於當地樂團以職業鋼琴家身分展開活動。

1960年唐諾・伯德（tp）的五重奏樂團來到芝加哥，漢考克以遞補空缺的救火隊形式加入演出後深受賞識，隔年年初他於是前往紐約，順利成為該樂團的鋼琴手。也拜伯德與唱片公司Blue Note簽約的關係所賜，漢考克在1962年透過Blue Note錄製第一張由他主導的唱片，也因為成果有目共睹，他於是成為該唱片公司中「放克爵士樂」與「新主流爵士樂」的專屬鋼琴手。漢考克的節奏感與觸鍵方式獨具特色），和聲也相當嶄新，對於積極想要開啟嶄新爵士樂大門的音樂人來說，可說是求之不得的存在。

到了1963年，漢考克受到提拔，加入讓他的名聲響徹全世界的邁爾士五重奏樂團。他的鋼琴演奏就像寶石一般美麗，讓許多聽者深感激動，好似在欣賞一幅油畫的繪製過程一般。漢考克會在調式爵士樂中加入「和弦進行」，並以調式爵士樂的詮釋手法開展出「藍調式」的即興演奏，這種隨著時間推移變幻莫測的和聲與旋律，需要有充足經驗與天賦才能加以發揮，漢考克也確實在這一方面具有天才般的潛能。

邁爾士的樂團在將鬼才韋恩・蕭特延攬進來後，在音樂表現上更增添神祕的張力，就在樂團的音樂表現要趨近完美之際，電子與搖滾元素同時被納入樂團作品中，漢考克於是也開始接觸至今未曾碰觸過的電鋼琴。不過就在同一時間，漢考克搶在蕭特退出樂團之前，率先離開了這個聞名全球的樂團。

1940年4月12日
誕生於伊利諾州的芝加哥

1960年
加入唐諾·伯德五重奏樂團

1962年
錄製首張以主導身分製作的唱片

1963年
加入邁爾士·戴維斯五重奏樂團

1965年
錄製專輯《Maiden Voyage》

1968年
退出邁爾士的樂團、自立門戶

1973年
錄製專輯《Head Hunters》

1976年
於新港爵士音樂節上演出，創立V.S.O.P.五重奏樂團的契機也在此時誕生

1977年
V.S.O.P.五重奏樂團巡迴演出

1983年
推出專輯《Future Shock》，〈Rockit〉一曲大受歡迎

1986年
擔綱電影《午夜旋律》的音樂，並加入演出，獲頒奧斯卡最佳原創音樂獎

2008年
《River: The Joni Letters》獲頒為葛萊美年度最佳專輯

2011年
出任聯合國親善大使，專輯《The Imagine Project》二度奪下葛萊美獎

推薦入門專輯

賀比・漢考克《Empyrean Isles》Blute Note發行

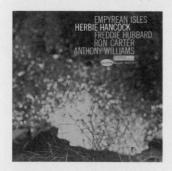

演奏：賀比・漢考克（p）、佛瑞迪・哈伯（tp）、朗・卡特（b）、東尼・威廉斯（ds）
錄製時期：1964年6月17日

漢考克跟卡特、威廉斯這三人當年是邁爾士五重奏樂團中的節奏組，所以在這張專輯中能欣賞無敵鐵三角組合的演奏。當中〈Cantaloupe Island〉這首樂曲的片段在1990年代被英國的嘻哈樂團「US3」取樣放到到自身的曲子中，在全球大受歡迎。

賀比・漢考克《Head Hunters》
1973・Columbia發行

這張專輯是漢考克開啟電子與放克路線的代表作，雖然這張專輯聽起來與1960年代的漢考克判若兩人，但在獨奏部分依舊充滿漢考克的個人風格。

賀比・漢考克《Gershwin's World》
2007・Verve發行

這張專輯是喬治・蓋希文的樂曲集，雖然是以原聲爵士樂方式呈現，但專輯中找來瓊妮・密契爾與史提夫・汪達跨刀這點，充滿了漢考克的作風。

漢考克開始使用電子樂器後，發展出多元的音樂呈現，像是繼承了邁爾士的路線的《Mwandishi》、充滿非裔美國人風格的《Head Hunters》，以及意圖與嘻哈樂融合的《Herbie Hancock And The Rockit Band》，超乎了一位普通爵士樂手能達到的境界。漢考克在結識瓊妮・密契爾後，也沒有放過與山塔那合唱團（Santana）、史汀（Sting）、保羅・賽門（Paul Simon）、勞爾・米登（Raúl Midón）、約翰・梅爾（John Mayer）等跨領域音樂人士交流的機會，他甚至還跨足至最新的流行樂。另一方面，能將平日與他即有往來的爵士音樂人拉攏起來、促成緊密合作，也是一項唯有漢考克才能成就的功績，像V.S.O.P.這個聞名全球的樂團就是在他的主導下，從僅此一場的現場演奏中誕生，不容我們漠視。也難怪漢考克能奪下14座葛萊美獎，因為這是呼應他人生足跡的最佳讚美。

賀比・漢考克周遭相關音樂人

(樂團領班)　(樂團成員)　(樂團)　(合作對象)　(相關人士)

麥可・布雷克
Michael Brecker（ts） 1949～2007

漢考克跟布雷克經常在彼此的專輯中合作，其中尤以這個向邁爾士與柯川致敬的樂團特別受到好評。

賀比・漢考克等人《Directions in Music: Live at Massey Hall》 2001・Verve發行

溫頓・馬沙利斯
Wynton Marsalis（tp） 1961～

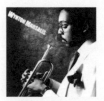

「驚人的新秀」馬沙利斯的出道作品是由漢考克擔任製作人，另外朗・卡特以及東尼・威廉斯也被找來，以這個無敵的三重奏來為馬沙利斯助陣。

溫頓・馬沙利斯《Wynton Marsalis》 1981・Columbia發行

奇克・柯瑞亞
Chick Corea（p、kb） 1941～2021

漢考克離開邁爾士的樂團後，頂替空缺的便是奇克・柯瑞亞。這兩人都是走電子與原聲爵士樂的二刀流路線，乍看之下像是競爭對手，但其實他們經常會在現場演奏上或專輯中合作。在1978年他們還組成原聲鋼琴二重奏在全球舉辦巡迴演出，日本的公演場次舉辦於武道館，當時甚至是全場爆滿！

《An Evening with Herbie Hancock & Chick Corea: In Concert》 1978・Columbia發行

瓊妮・密契爾
Joni Mitchell（vo） 1943～

漢考克跟瓊妮・密契爾的合作次數相當頻繁，瓊妮本人也參與演唱的《River: The Joni Letters》（Verve發行，向瓊妮・密契爾致敬的翻唱作品）在2007年發行，奪下了葛萊美年度最佳專輯獎。

東尼・威廉斯
Tony Williams（ds） 1945～1997

漢考克和卡特、威廉斯這三人是邁爾士五重奏樂團中的節奏組，也是邁爾士樂團在1963年洗牌後的新成員，當時威廉斯年僅17歲。之後卡特和威廉斯這對拍檔除了漢考克的三重奏樂團以及

朗・卡特
Ron Carter（b） 1937～

V.S.O.P.五重奏樂團現身以外，也在漢克・瓊斯（Hank Jones）、麥考・泰納、湯米・佛萊納根（Tommy Flanagan）等人所屬的諸多鋼琴三重奏樂團的現場演奏上與錄音現場大展身手。

小知識

被「天王」放鴿子而誕生的超級樂團

「V.S.O.P.五重奏樂團」是為了1976年的新港爵士音樂節而特別組成的樂團，最初的企劃是要讓邁爾士五重奏復活，沒想到邁爾士卻在音樂節前夕臨時回絕，頂替上場的佛瑞迪・哈伯（tp）大受好評，於是V.S.O.P.五重奏便持續活動下去。雖說團名是「Very Special One-time Performance」，但音樂節結束後V.S.O.P.五重奏樂團共舉辦了兩次世界巡迴演出，更製作了四張專輯。

喬・薩溫努 Joe Zawinul

以爵士樂融合相互衝突的電子、民族與古典樂的天才

薩溫努的音樂帶有一種苦澀的懷舊感、好似空氣中散發著辛香味的老街區，讓聽者彷彿漫步於不知名的喧囂市集中。這樣的場景缺乏具體性，或許薩溫努的目的就是想讓聽者發揮想像、無法辨識出地點，並在朦朧的意識中嗅到這塊土地的味道。雖然他的創作是以這種幻想國度故事讓樂迷們如癡如醉，其中的底蘊卻是一板一眼的嚴謹音樂創作手法。

薩溫努1932年誕生於音樂之都維也納，成長於此地的他，七歲時便展露音樂天賦，日後領取獎學金進入維也納音樂學院。不過薩溫努在入學後便馬上察覺那裡不是自己的歸所，後來雖曾短暫加入家鄉的樂團，負責演奏手風琴，但因為深感維也納無法滿足自己探索學習音樂的渴望，於是下定決心前往美國。1959年薩溫努雖然獲得了獎學金並前往波士頓，但他依舊感到迷惘，三星期後決定加入梅納・佛格森（tp）的樂團，成為團員之一。

薩溫努後來在斯萊德・漢普頓（Slide Hampton，tb）的樂團中結識了韋恩・蕭特，並為黛娜・華盛頓（Dinah Washington，爵士人聲）擔任伴奏，並於1961於加入加農砲・艾德利（as）的樂團。薩溫努最大的賣點就是無所顧忌且充滿熱力的放克風格，由他擔任作曲的〈Mercy, Mercy, Mercy〉當年奪下靈魂樂排行榜的第二名，這首曲子是他第一首暢銷作，同時也為他開啟了邁向新階段的大門。

薩溫努在加農砲・艾德利樂團中前後待了九年，這段期間他在彈奏〈Mercy, Mercy, Mercy〉這首曲子時使用沃利策（Wurlitzer）電鋼琴的身影被邁爾士注意到，於是受邀加入錄音的演奏團隊。據說一開始薩溫努用「時機尚未成熟」拒絕邁爾士，由此可窺見他的完美主義傾向。薩溫努信奉「與其以一個沒看頭的樂手身分加入，不如成為最厲害的團員後再離開」這樣的想法，後來他是自己主動帶著新曲加入邁爾士的製作團隊；在薩溫努加入後所製作的專輯，張張都是揭示爵士樂未來走向的傑作，將樂團的創作推向新的高度。前述作風也成為薩溫努日後無可動搖的絕對特色。

時序來到1970年，薩溫努在邁爾士的樂團中與蕭特重逢，兩人組成了一個雙雄樂團，命名為「氣象報告」（Weather Report），日後傑可・帕斯透瑞斯更於1976年加入，讓這個樂團被譽為最強的電子爵士樂團。氣象報告樂

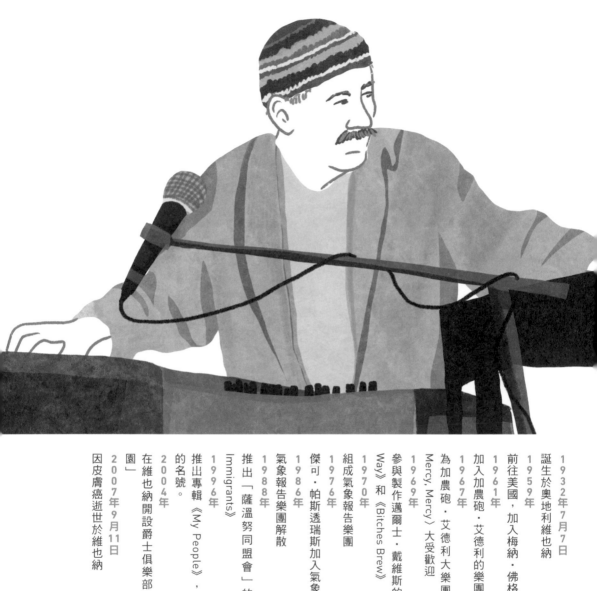

1932年7月7日
誕生於奧地利維也納

1959年
前往美國，加入梅納・佛格森的樂團

1961年
加入加農砲・艾德利・佛格森的樂團

1967年
加入加農砲・艾德利的樂團

1969年
為加農砲・艾德利大樂團創作的〈Mercy,
Mercy, Mercy〉大受歡迎

參與製作邁爾士・戴維斯的專輯《In a Silent
Way》和《Bitches Brew》

1970年
組成氣象報告樂團

1976年
傑可・帕斯透瑞斯加入氣象報告樂團

1986年
氣象報告樂團解散

1988年
推出「薩溫努同盟會」的出道專輯《The
Immigrants》

1996年
推出專輯《My People》，打響了理查・波納
的名號。

2004年
在維也納開設爵士俱樂部「喬・薩溫努的鳥
園」

2007年9月11日
因皮膚癌逝世於維也納

推薦入門專輯

喬・薩溫努《My People》 Escapade Music發行

演奏：喬・薩溫努（kb、vo）、邁克・莫斯曼（Mike Mossman，tp、tb）、鮑伯・馬拉赫（Bobby Malach，sax）、馬修・加里森（Matt Garrison，b）、理查・波納（b）、帕科・席瑞（Paco Sery，ds、per）、阿托・圖波雅齊揚（Arto Tuncboyaciyan，per、vo）、崔里洛克・格圖（Trilok Gurtu，per）、艾力克斯・亞庫納（Alex Acuña，per）、沙利夫・基達（Salif Keita，vo）等人
錄製時期：1992～1996年

在這張由出身奧地利的薩溫努推出的專輯中，參與製作的樂手出身地相當多元，含括了利馬、喀麥隆、象牙海岸、土耳其和祕魯。薩溫努大舉起用聽不出母語是哪國語言的人聲，創作出這個地球上前所未有的民族音樂。

氣象報告樂團《Heavy Weather》
1977・Columbia發行

這張專輯是氣象報告樂團的第八張作品，不管是樂曲或獨奏，薩溫努在使用合成器時就如同自己的囊中之物一般，讓人看到他的真功夫。〈Birdland〉一曲在當時大受歡迎。

《Weather Report》
1971・Columbia發行

這張專輯是氣象報告樂團的出道之作，走的是所有團員各自獨奏的「自由爵士樂」風格，卻相當不可思議地有一股整合感。此時薩溫努尚未開始使用合成器。

團除了音樂性相當多元，同時還是唯一成功將不同種族的團員順利融合的爵士樂團，而且薩溫努的存在，在樂團的運作上不可或缺。薩溫努除了律己甚嚴，也要求團員具備同等動力，所以缺乏毅力的人在樂團中是待不下去的；為了實踐這一點，背後想必是有某種獨特的完美主義在支撐著薩溫努。雖然氣象報告樂團在1986年解散，但薩溫努在那之後依舊透過創新的手法與合成器，持續為各類型的音樂帶來深遠影響。薩溫努在1995年組成「薩溫努同盟會」（The Zawinul Syndicate）這個主打世界民族音樂元素的樂團，他在這個樂團中將焦點徹底放在非洲民族音樂上，打響了鬼才理查・波納（Richard Bona）的名號，再度掀起話題。

2004年時薩溫努在家鄉維也納開設了爵士俱樂部「喬・薩溫努的鳥園」（Joe Zawinul's Birdland），不過就在那三年後，薩溫努因為皮膚癌於故鄉逝世。薩溫努在過世前兩個月推出的專輯《75》成為遺作，「75」這個數字正是他推出專輯時的歲數。

喬・薩溫努周遭相關音樂人

樂團領班　　樂團成員　　樂團　　合作對象　　相關人士

米拉斯拉夫・維特斯
Miroslav Vitouš（b）　1947～

維特斯是氣象報告樂團的創始團員之一，他演奏的原聲低音提琴為樂團建立起初期的風格特徵，但由於樂團1973年轉朝放克路線前進，因此維特斯選擇退出。

邁爾士・戴維斯
Miles Davis（tp）　1926～1991

薩溫努第一次與邁爾士合作的專輯是《Bitches Brew》的前一張作品《In a Silent Way》，這兩張專輯的絕大部分成員重疊，可以說，為爵士樂掀起巨大變革浪潮的前哨站就是這張專輯了。〈In a Silent Way〉這首曲子由薩溫努擔綱作曲，是他在氣象報告樂團時期也經常演奏的一首曲子，極具代表性。

邁爾士・戴維斯
《In a Silent Way》
1969・Columbia發行

理查・波納
Richard Bona（b）　1967～

波納出身於喀麥隆，他在跟薩溫努合作後，獲得了與派特・麥席尼的樂團以及大衛・山朋（David Sanborn，as）和渡邊貞夫（as）等人合作的機會，所以說薩溫努的樂團可說是為年輕樂手們提供了魚躍龍門的管道。

傑可・帕斯透瑞斯
Jaco Pastorius（b）　1951～1987

1976年傑可還是個無名小卒時，憑藉個人自薦加入氣象報告樂團，之後一直待到1981年，為樂團打造出黃金時代。專輯《Black Market》中的兩首曲子，就是傑可人生中首度錄製的作品。當時他就相當獨具特色，創新的電貝斯風格也讓他獲得不少跨音樂領域的追隨者。

氣象報告樂團《Black Market》
1975～76・Columbia發行

加農砲・艾德利
Cannonball Adderley（as）　1928～1975

薩溫努在1961年加入加農砲・艾德利的樂團，並待了九年左右。該樂團在1966年錄製專輯《Mercy, Mercy, Mercy》，其中薩溫努創作的同名曲子在單曲化後相當受到歡迎，於1967年一月拿下告示牌百大單曲榜的第82名、R&B單曲榜的第2名。

加農砲・艾德利《Mercy, Mercy, Mercy》
1966・Capitol發行

小知識

高低音左右位置對調鍵盤是什麼？

薩溫努在氣象報告樂團時期愛用的合成器「ARP 2600」，是一款能調換鍵盤位置（能將高音鍵盤配置於左側）的合成器。或許大家可能會懷疑是否當真有人會使用這樣的功能，不過薩溫努就在《Black Market》這張專輯的同名樂曲中，使用了這種高低音鍵盤位置對調的鍵盤來演奏（從現場演奏的影像來看也確認屬實），他的理由是為了排除掉彈奏時不自覺的習慣，據說他就連作曲也是使用這樣的鍵盤，可說是超乎常人所能理解的範圍！

爵士樂是二戰前都會時尚男性的必修課

爵士樂約莫在十九世紀末誕生於紐奧良，第一張爵士唱片發售於1917年，而爵士樂傳入日本的時期出乎意料地相當早，大概在1910年代。當時日本樂手，從搭乘由美國啟航、停泊於橫濱與神戶的太平洋航線客船的樂團手中取得樂譜與唱片，據說這便是爵士樂傳入日本的起源。另外，當時就讀私立大學的有錢人家少爺、慶應義塾大學或立教大學和法政大學的學生們，聽說有爵士樂這樣的玩意兒，於是從美國訂購唱片與樂器，組成業餘樂團，開始玩起爵士樂。

日本第一個職業爵士樂團，是大正12年（1923年）由名為井田一郎的小提琴家在神戶組成。這時走在潮流尖端的年輕人們已經常在聆聽爵士樂，由谷崎潤一郎所著、出版於隔年的小

說《痴人之愛》中，就有談論喜歡爵士樂中的哪幾首曲子，又或是哪些曲子容易搭配舞蹈這樣的場景。當中被提及的曲子有〈Caravan〉、〈Lady Butterfly〉、〈Whispering〉。〈Lady Butterfly〉和〈Whispering〉是當時在美國相當受歡迎的保羅・懷特曼大樂團的樂曲，可見當時爵士樂在大城市的前衛年輕人們之間已經相當盛行。

二戰前的日本爵士樂團不僅演奏爵士樂，同時也會在當時的流行歌曲、歌謠曲或是日後被稱為演歌的音樂進行錄製時負責伴奏。這些流行歌曲與歌謠曲也明顯受到爵士樂的影響，也因為採取爵士樂團的樂器編制，所以節奏組中可以見到鼓、低音提琴、鋼琴、吉他，薩克斯風和小號，還會出現前奏與間奏，基本上和

爵士樂沒有兩樣，不過因為在旋律上多半還是採用日本傳統曲調，所以可以說是「深受爵士樂影響的獨特日本流行音樂」。

二村定一用日語演唱的爵士歌曲《阿拉伯之歌》（アラビヤの唄）、〈藍天〉（青空）在昭和3年（1928年）大受歡迎，可見欣賞爵士樂唱片的爵士喫茶也在昭和初期誕生，爵士樂儼然成為都會時尚男性的必修課，大受歡迎，不過這樣的現象只維持到昭和16年12月8日這天日本向英美宣戰的早晨。當天，據說還是高中生的爵士樂樂評人瀨川昌久，因為將爵士樂唱片放得震天價響，而被父親臭罵，此後便展開了四年左右的「日本爵士樂空窗期」。（後續內容請見第160頁）（村井康司）

第 6 章

認識這些樂曲就能增添 10 倍樂趣

爵士樂的25首
基本曲目

〈爵士樂標準曲〉

這是什麼樂器？
【低音提琴】
就樂器本身而言，爵士樂中的低音提琴無異於古典樂中的低音提琴，只不過在爵士樂基本上是用手指直接彈奏，低音提琴也和其他樂器一樣可擔任獨奏。

選曲、引言：後藤雅洋
專輯篩選、解說：早田和音

Spotify 播放清單。

所有爵士音樂人之所以都演奏「相同曲目」的理由

爵士樂的一項特徵是，具有某種相當特殊的「樂曲觀」，也就是「標準曲」的概念。爵士樂「標準曲」指的是長年來被眾多音樂人持續演奏的樂曲，就是所謂的「經典曲目」。也就是說，不管再怎麼暢銷的樂曲，如果它只被特定的音樂人演奏，最終不過是短暫流行的曲子的話，那就稱不上是標準曲。換言之，沒有哪首曲子「生來就是標準曲」，只會有就「結果」來看最終「成為」標準曲的情況。

爵士樂中的「標準曲」有兩種，一種是由艾靈頓公爵或瑟隆尼斯・孟克這種不折不扣的爵士音樂家所創作的樂曲，另一種則是原為音樂劇和電影配樂，但在日後被「爵士樂化」的曲子。而為了區別，前者有時也被稱作「爵士樂手標準曲」。被奉為標準曲的樂曲在過去多半為當時的新曲，因此也反映出了時代樣貌。雖然前文以「音樂劇和電影配樂」這句話簡單帶過，但背後其實也傳達出爵士樂暢銷曲一開始是從音樂劇中誕生，後來卻成為電影音樂的天下，到日後演變為披頭四樂曲和現代流行樂的「標準曲化」。

話說回來，提起爵士音樂家的創作曲被其他樂手拿來演奏這件事，因為使用的畢竟也是同行的曲子，所以不難理解；但是將流行樂也「爵士樂化」這樣的概念，其實是相當「特殊的發想」。如果說爵士樂是一種將重點放在「樂曲呈現」上的音樂，那麼最終極的版本就是「能將原曲優點發揮到淋漓盡致的演奏」。

收錄有〈All The Things You Are〉的（一小部分）專輯

and more…

〈Round midnight〉（▼詳見第140頁）是孟克製作的名曲，儘管本人的演奏相當精彩，但被其他爵士音樂人拿來演奏的例子也是多到不勝枚舉；因為邁爾士・戴維斯的精彩演奏而廣為人知的〈Autumn Leaves〉（▼詳見第124頁），同樣也被眾多音樂人拿來重新詮釋，順帶一提，〈Autumn Leaves〉最初其實是香頌樂曲。為何會有這樣的現象產生？那是因為爵士音樂人想追求的不見得是「詮釋樂曲的最佳解答」，而是「展現個人風格的最佳解答」。換句話說，對於爵士音樂人而言，樂曲其實是「展現自我的素材」，所以只要他們覺得某首曲子具有作為素材的魅力，流行樂或搖滾樂都無妨。

接著來探討一下為何一首曲子會被反覆演奏，以至於最後被奉為「經典曲目」背後的理由。如果單純以「因為是名曲」來解釋或許好懂，但實際上並不完全如此。比方說〈All The Things You Are〉（▼詳見第123頁）這首標準曲其實對大部分樂迷來說並非耳熟能詳，但讓人吃驚的是，幾乎所有爵士音樂人都曾詮釋過這首曲子，理由在於它相當適合展現個人風格。在查理・帕克所提倡的「順著和弦進行來即興演奏」的想法中，承載旋律的和聲結構在重要性上其實更勝表面的旋律線，就這個層面來看，〈All The Things You Are〉是一首相當能激發音樂人創造力的樂曲。自路易斯・阿姆斯壯發跡以來，「爵士樂」便是一種展現自我的音樂，「標準曲」的存在更是如實地讓我們看見，「只要改變演奏方法」，任何曲子都能成為爵士樂。

〈Afro Blue〉

在二十一世紀重獲新生的非洲民謠

　　這首曲子因為約翰‧柯川的演奏而聲名大噪，經常被誤認為是柯川的原創曲，但它最初其實是孟果‧聖塔馬利亞（Mongo Santamaría）以非洲民謠為題材創作的曲子，收錄於1959年發行的專輯《Afro Roots》。在聖塔馬利亞的唱片大賣後，小奧斯卡‧布朗（Oscar Brown Jr.）為這首曲子譜詞，並由艾比‧林肯（Abbey Lincoln）演唱，讓這首曲子再度暢銷，布朗自身也在1960年推出的專輯《Sin & Soul》中收錄了這首曲子。〈Afro Blue〉也相當受到歌手們的歡迎，曾被迪‧迪‧布里姬沃特（Dee Dee Bridgewater）、黛安‧瑞芙（Dianne Reeves）、莉茲‧萊特（Lizz Wright）等眾多歌手翻唱。

推薦專輯

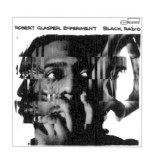

羅勃‧葛拉斯帕《Black Radio》
Blue Note發行

演奏：羅勃‧葛拉斯帕（kb）、凱西‧本傑明（Casey Benjamin，sax）、德瑞克‧賀吉（Derrick Hodge，b）、克里斯‧戴夫（Chris Dave，ds）、艾莉卡‧芭朵（Erykah Badu，vo）等
發行年份：2012年

葛拉斯帕在當今儼然是當代爵士樂代表人物，而將他推上此一地位的，便是這張專輯。當中〈Afro Blue〉一曲是由羅勃‧葛拉斯帕實驗樂團（Robert Glasper Experiment，葛拉斯帕的活動主軸）與新靈魂樂女王艾莉卡‧芭朵共同合作；除了這首曲子，專輯也收錄諸多與其他音樂人合作的作品，滿載了將爵士、嘻哈與R&B元素加以融合的精彩演奏。

迪‧迪‧布里姬沃特（vo）《Afro Blue》

Trio發行，1974年

這張專輯是當代最出眾的爵士歌手迪‧迪‧布里姬沃特首度訪日時，於日本的錄音室錄製、震撼力十足的出道作品；專輯中除了〈Afro Blue〉以外也是好歌連連，是一張傑作。

約翰‧柯川（ss）《Live at Birdland》

Impulse發行，1963年

這張專輯是一張熱度十足的現場演奏作品，由柯川與他延攬來的泰納、蓋瑞森組成的黃金四重奏樂團演奏。專輯中也收錄了雄偉壯麗的名曲〈Alabama〉。

孟果‧聖塔馬利亞（per）《Afro Roots》

Prestige發行，1959年

〈Afro Blue〉的原曲和約翰‧柯川熱烈激情的演奏有著強烈對比，是以長笛和馬林巴木琴（Marimba）呈現略顯冷斂的演奏。這張專輯即為故事的起點。

〈 All The Things You Are 〉

比起演唱讓人「更想演奏」的名曲

　　〈All The Things You Are〉是1939年上映的音樂劇《五月的溫暖》（*Very Warm For May*）劇中歌曲，是一首由傑洛姆‧科恩（Jerome Kern）作曲、奧斯卡‧漢默斯坦二世（Oscar Hammerstein II）作詞的情歌。雖然莎拉‧沃恩（Sarah Vaughan）、卡門‧麥克蕾（Carmen McRae）、艾拉‧費茲潔羅這三大巨頭都曾翻唱，不過因為這首曲子的和弦進行巧妙，相當能激發即興演奏的意欲，所以與翻唱相較下，被樂手拿來重新詮釋演奏的比例壓倒性地高，在節奏上的變化也相當繁多，從慢速到超高速都有，光是重新詮釋的演奏版本為數便相當可觀。另外，這首曲子也是即興合奏的超級經典曲目。

推薦專輯

派特‧麥席尼
《Question and Answer》
Nonesuch發行

演奏：派特‧麥席尼（g）、戴夫‧荷蘭（b）、羅伊‧海恩斯（Roy Haynes，ds）
錄製時期：1989年12月21日

麥席尼推出過各式各樣的作品，包括讓人聯想到古典樂的組曲、當代古典樂或充滿前衛風格的專輯，而在他偶爾推出的三重奏編制現場演奏專輯中，可以看到他做為一位即興演奏家的真本事，他和由戴夫‧荷蘭及海恩斯負責的節奏組譜出勢不可擋的搖擺，是相當痛快的演奏。

奇斯‧傑瑞特（p）
《Standards, Vol. 1》

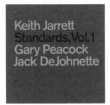

ECM發行，1983年

這張專輯是奇斯和蓋瑞‧皮考克（Gary Peacock，b）、狄強奈（ds）所組成的標準曲三重奏推出的第一張專輯。流暢搖擺感讓人忘記其實是超高速演奏，在今日聽來依舊相當新鮮。

強尼‧葛瑞芬（ts）
《A Blowing Session》

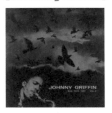

Blue Note發行，1957年

這張專輯集結了強尼‧葛瑞芬（Johnny Griffin）、柯川、漢克‧摩布利（Hank Mobley）這三人演奏的次中音薩克斯風與李‧摩根（tp）的精彩合奏。辨別不同吹奏者的特色，也是欣賞這張專輯的趣味之一。

卡門‧麥克蕾（vo）
《Carmen for Cool Ones》

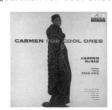

Decca發行，1957年

儘管即興演奏充滿了趣味，但若想透過人聲欣賞原曲之美，就非這張專輯莫屬。精密雅致的編曲由佛萊德‧卡茨（Fred Katz）擔綱，魅力十足。

〈Autumn Leaves〉

以前是香頌，現為爵士樂曲

　　我想應該沒有人不曾聽過〈Autumn Leaves〉，這首曲子是約瑟夫・科斯馬（Joseph Kosma）擔綱作曲，日後由賈克・普維（Jacques Prévert）作詞，並在尤・蒙頓（Yves Montand）於電影《夜之門》（Les Portes de la nuit）中演唱後，以香頌歌曲廣為世人所知；其後還有強尼・莫瑟（Johnny Mercer）為這首曲子譜上英文歌詞。只是這首曲子在現在幾乎完全可說是爵士樂的標準曲，事實上在爵士樂界中很難找到不曾錄製過這首曲子的人，而且在在都是演奏相當精彩的超強作品，至於開啟先河的，就是加農砲・艾德利在1958年錄製的專輯《Somethin' Else》。

推薦專輯

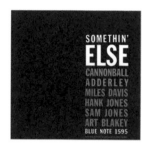

加農砲・艾德利《Somethin' Else》
Blue Note發行

演奏：加農砲・艾德利（as）、邁爾士・戴維斯（tp）、漢克・瓊斯（p）、保羅・錢伯斯（b）、亞特・布雷基（ds）
錄製時期：1958年3月9日

這張專輯雖是以加農砲・艾德利的名義發行，但真正主導專輯錄製的是邁爾士・戴維斯。這首由強者們演奏的曲子滿載了爵士樂的必備元素，像是充滿神祕感的前奏、抒情的主題、帶有搖擺感的俐落即興演奏，是超有名的精彩演奏。日後邁爾士也曾多次錄製過這首曲子，建議讀者們找來聽聽。

比爾・艾文斯（p）
《Portrait in Jazz》

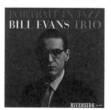

Riverside發行，1959年

這張專輯出自於由艾文斯與史考特・拉法羅（b）和保羅・莫提安（ds）組成的傳奇三重奏樂團之手，三重奏樂團自在地以互動方式演奏的風格便始於這三人。

奇斯・傑瑞特（p）
《Still Live》

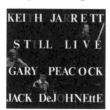

ECM發行，1986年

奇斯的三重奏樂團，將艾文斯三重奏開啟的三人平起平坐式演奏風格，進一步發展成更靈活的形式，自由奔放的演奏讓人心醉神迷。

莎拉・沃恩（vo）
《Autumn Leaves》

Pablo發行，1982年

如果要透過人聲欣賞〈Autumn Leaves〉一曲，非這張專輯莫屬。沃恩在歌曲中突然以擬聲唱法開始高歌，並未演唱歌詞，這種排山倒海的搖擺感無疑會讓聽者大吃一驚。

04 〈 Body and Soul 〉

為女演員所創作的情歌

　　這首歌是集作曲、編曲家、鋼琴演奏、指揮、製作人等身分於一身的才子強尼・格林（Johnny Green）為英國女演員格特魯德・勞倫斯（Gertrude Lawrence）創作的作品。歌詞中寫道：「我心悲傷孤寂，我為你嘆息，只為親愛的你。但為何你未能察覺？我願將身與心都獻給你」，這樣哀傷的歌詞在細膩的和弦進行襯托下，擄獲不少女性歌手與音樂人的心，尤其是特別受到次中音薩克斯風樂手歡迎，柯曼・霍金斯、李斯特・楊、戴斯特・戈登這幾位爵士樂界傳奇人物的拿手樂曲都是這首歌。

推薦專輯

荷西・詹姆斯（José James）
《Yesterday I Had the Blues》
Blue Note發行

演奏：荷西・詹姆斯（vo）、傑森・莫倫（Jason Moran，p、kb）、約翰・帕提圖奇（b）、艾瑞克・哈蘭（Eric Harland，ds）
錄製時期：2014年8月23日、24日

詹姆斯混合爵士樂、靈魂樂、嘻哈、R&B等不同元素，創造出富有原創性的音樂，是穩坐當今第一把爵士男性歌手交椅的音樂人，在這張專輯中，他也在相當棒的氛圍下詮釋出這首歌。這張作品是他獻給自身所敬愛的比莉・哈樂黛的致敬專輯，選曲上主要以比莉・哈樂黛相關的樂曲為中心，是二十一世紀的爵士樂標準曲集。

瑟隆尼斯・孟克（p）
《Monk's Dream》

Columbia 發行，1962年

這是一首讓人也想以鋼琴獨奏形式來欣賞的情歌。這張專輯是由孟克自身的四重奏樂團所推出，他以鋼琴獨奏展現充滿個人風格的〈Body and Soul〉。

愛絲佩藍薩・斯伯汀（Esperanza Spalding，b）《Esperanza》

Heads Up 發行，2007年

〈Body and Soul〉在這張專輯中被改編為五拍子，而且歌詞也換成西班牙文，並以曲名〈Cuerpo Y Alma〉被收錄。當時愛絲佩藍薩才剛出道不久，她在自身彈奏的低音提琴伴奏下輕快地演唱這首歌。

柯曼・霍金斯（ts）
《Body and Soul》

RCA發行，1939年

這張專輯不僅確立這首曲子的情歌名曲地位，也對柯川以及羅林斯等人帶來影響，是被譽為「爵士薩克斯風之父」的霍金斯的名演集。

〈ByeBye Blackbird〉

邁爾士所挖掘出的夢幻名曲

　　所謂爵士樂標準曲的曲目，多半是源自於音樂劇的1940年代流行歌曲，不過〈ByeBye Blackbird〉一曲的歷史卻非常悠久，它是在1926年由瑞伊・亨德森（Ray Henderson）作曲，摩特・迪臣（Mort Dixon）作詞。這首歌在同年推出後，有很長一段時間遭人遺忘，日後注意到這首曲子的是邁爾士・戴維斯。邁爾士在1956年的專輯《'Round About Midnight》中演奏了這首歌後，使其頓時躍升為標準曲。樂曲的旋律強而有力，曲子本身的韻味難以抹煞，所以廣為各路音樂界人士重新詮釋，包括主流音樂乃至前衛音樂。

推薦專輯

邁爾士・戴維斯
《'Round About Midnight》
Columbia發行

演奏：邁爾士・戴維斯（tp）、約翰・柯川（ts）、瑞德・嘉蘭（Red Garland，p）、保羅・錢伯斯（b）、菲利・喬・瓊斯（Philly Joe Jones，ds）
錄製時期：1955年10月26日、1956年9月10日

樂曲首先是由嘉蘭所彈奏的飽滿鋼琴音色，以及錢伯斯與瓊斯那有著強勁反拍的節奏來揭開序幕，接著流瀉而出的是邁爾士演奏的細膩弱音小號，這種出眾的對比深深吸引聽者，再緊接而來的演奏是柯川那不拘小節的次中音薩克斯風，形成相當出色的對比，是在變化與平衡感上都相當傑出的精彩演奏。

本田竹曠（p）三重奏
《This Is Honda》

Trio發行，1972年

這張專輯的特色是強烈的鋼琴觸鍵與豐富的詩意，是名留日本爵士樂史的鋼琴家本田最具代表性的鋼琴三重奏作品。這張專輯越聽越有味道，深度十足。

瑞奇・李・瓊斯
（Rickie Lee Jones，vo）
《Pop Pop》

Geffen發行，1979年

看到專輯封面的人可能都會懷疑這是爵士樂作品嗎？是的，這是相當精彩的爵士樂作品。瓊斯的演奏蘊含獨特的憂愁與感傷，韻味十足。

亞伯特・艾勒（ss）
《My Name Is Albert Ayler》

Debut發行，1963年

〈ByeBye Blackbird〉相當適合讓樂手發揮個人風格，讀者們可以多聽聽看不同版本。這張專輯中能聽到自由爵士樂的巨擘艾勒所演奏的空靈版本。

〈 Dolphin Dance 〉

複雜結構被巧妙掩飾的平易近人曲子

　　這首曲子最初是收錄在賀比・漢考克在1965年推出的專輯《Maiden Voyage》中，當中收錄了五首以「大海」為主題的原創曲，每首都是名曲，而且這幾首曲子串連起來後還形成一個故事，是在爵士樂中相當罕見的概念式專輯，最後為專輯作結的，便是這首勾勒出在海中翩翩起舞般暢泳的優雅海豚的樂曲。這首曲子的旋律簡單，但背後的和聲卻是千變萬化，這種既細膩卻又大膽的結構激發了不少音樂人，催生出眾多精彩演奏。

推薦專輯

賀比・漢考克《Herbie Hancock Trio ' 81》
CBS / Sony發行

演奏：賀比・漢考克（p）、朗・卡特（b）、東尼・威廉斯（ds）
錄製時期：1981年7月27日

賀比最先推出的《Maiden Voyage》，精彩程度自然不在話下，但他在日後以鋼琴三重奏形式錄製的這一專輯版本，也是一張難分高下的力作。專輯中賀比和卡特以及威廉斯這三人隨心所欲進行互動式演奏，既優雅且扣人心弦。在以卡特名義推出的專輯《Third Plane》中，也能欣賞到由相同成員擔綱的精彩演奏。

梅爾・路易斯（ds）爵士樂團
（Mel Lewis and The Jazz Orchestra）
《Play The Compositions Of Herbie Hancock - Live In Montreux》

MPS發行，1980年

這張專輯收錄了路易斯領軍的大樂團在1980年於蒙特勒爵士音樂節（Montreux Jazz Festival）上的現場演奏。才子鮑勃・明策爾（Bob Mintzer）的編曲相當出眾。

萊諾・路耶克（g）
《HH》

Edition Records發行，2020年

在這張專輯中萊諾・路耶克（Lionel Loueke）以原聲吉他獨奏重新演繹賀比的樂曲，除了滿溢著他對賀比的愛，也讓我們重新發現賀比樂曲中嶄新的魅力。

比爾・艾文斯（p）
《I Will Say Goodbye》

Fantasy發行，1977年

這張專輯是由艾文斯與高梅茲（b）和艾略特・齊格蒙（Eliot Zigmund，ds）組成的三重奏推出，曾奪下葛萊美獎，是出自著名專輯的演奏。專輯中可盡情欣賞到艾文斯生動的演奏。

〈Donna Lee〉

舊曲脫胎換骨成新曲

　　爵士樂界中有一種曲子是在既有樂曲的和弦進行上添加新的旋律，比方像桑尼・羅林斯就曾引用喬治・蓋希文作曲的〈I Got Rhythm〉的和弦進行，寫下〈Oleo〉一曲，迪吉・葛拉斯彼則是創作出〈Salt Peanuts〉。〈Donna Lee〉據說是邁爾士・戴維斯寫給查理・帕克的曲子（眾說紛紜），這首曲子是建構在由巴拉德・麥唐納（Ballard MacDonald）和詹姆斯・漢利（James Hanley）所作曲的〈Back Home Again In Indiana〉這首老歌的和弦進行上，只不過在今日知名度較高的卻是〈Donna Lee〉。

推薦專輯

傑可・帕斯透瑞斯
《Jaco Pastorius》
Epic發行

演奏：傑可・帕斯透瑞斯（b）、賀比・漢考克（kb）、巴比・艾克諾慕（Bobby Economou，ds）、納拉達・邁克爾・沃登（Narada Michael Walden，ds）、唐・艾利亞斯（per）等人
錄製時期：1975～76年

　　這張專輯，是大幅拓展電貝斯音樂表現力的傑可・帕斯透瑞斯在1976年推出的出道專輯，當中的〈Donna Lee〉雖然只有艾利亞斯的康加鼓（Conga）伴奏，但在呈現上卻相當細緻入微，

推出當時帶給爵士樂界極大震撼。另外《Truth, Liberty & Soul》這張專輯收錄了1982年以大樂團編制舉辦的現場演奏會，當中的演奏也相當值得一聽。

渡邊貞夫（as）
《Bird of Paradise》

JVC發行，1977年

這張專輯是渡邊貞夫（as）與漢克・瓊斯領軍的偉大爵士三重奏（The Great Jazz Trio）所合作的查理・帕克樂曲集。帕克是渡邊爵士樂生涯的原點之一。

約翰・比斯利（John Beasley，p）
《MONK'estra Plays John Beasley》

Mack Avenue發行，2020年

這張專輯是當代才子比斯利領軍的大樂團「MONK'estra」（孟克明星大聯盟）所推出的第三張專輯，其中可聽到由陣容豪華的成員演奏、帶有拉丁風味的〈Donna Lee〉。

查理・帕克（as）
《The Savoy Recordings -Master Takes-》

Savoy發行，本樂曲為1947年

這張專輯是年輕時的邁爾士（tp）與麥斯・羅區（ds）等人所加入的五重奏的演奏作品，當中共收錄了六場合奏，可以緊湊地欣賞到帕克的精彩演奏。

〈How High the Moon〉

聽樂手們大展身手，非這首曲子莫屬

這首曲子是摩根・路易斯（Morgan Lewis，作曲）與南希・漢密爾頓（Nancy Hamilton，作詞）這對拍檔在1940年為百老匯音樂劇《Two for the Show》創作的劇中歌曲，日後被起用海倫・佛瑞斯特（Helen Forrest，vo）的班尼・古德曼大樂團，以及力推珺・克莉絲蒂（June Christy，vo）的史坦・坎頓（Stan Kenton）樂團演奏而大受歡迎。這首曲子運用了轉調，結構複雜，而且演奏節奏超快，撩動了1940～50年代的樂手們，激發出他們大展身手的念頭，所以馬上就成為了標準曲，是一首無論是人聲演唱或小編制樂團、大樂團的演奏都有的超人氣樂曲。

推薦專輯

艾拉・費茲潔羅
《Ella in Berlin: Mack the Knife》
Verve發行

演奏：艾拉・費茲潔羅（vo）、保羅・史密斯（Paul Smith，p）、吉姆・豪爾（Jim Hall，g）、威爾弗雷・米德布魯克斯（b）、葛斯・強森（ds）
錄製時期：1960年2月13日

這張專輯是被譽為「爵士樂第一夫人」的知名女伶艾拉在1960年於柏林舉辦的演唱會的現場錄音作品。演唱會上艾拉在由史密斯以及豪爾組成的四重奏伴奏下極盡能事地搖擺，並在擬聲演唱中加入了模仿路易斯・阿姆斯壯的橋段，台下聽眾也報以熱烈的歡呼。專輯中的每首曲目是傑作，是一張名留歷史的巨作。

桑尼・羅林斯（ts）
《Sonny Rollins and the Contemporary Leaders》

Contemporary發行，1958年

這張專輯是以紐約為據點的羅林斯（ts）與巴尼・凱瑟爾（Barney Kessel，g）和漢普頓・霍斯（Hampton Hawes，p）等洛杉磯人氣樂手合作的作品。無論與誰交手都不改個人本色的羅林斯在這張作品中大放異彩。

湯米・佛萊納根（p）
《Confirmation》

Enja發行，1978年

佛萊納根曾參與眾多著名專輯的錄製，獲有「名作背後總有佛萊納根的存在」這樣的美譽。這張專輯是他個人錄製的作品，收錄他與著名樂手喬治・瑪耶茲（George Mraz，b）合作的優美二重奏。

貝西伯爵（p）
《Basie in London》

Verve發行，1956年

貝西在這首曲子中以柔音演奏鋼琴，格林（Freddie Green）則是淡然演奏吉他，渾厚的法國號在輕快的節奏下即興重複演奏與獨奏，是滿載了貝西伯爵樂團精髓的演奏。

〈Invitation〉

最大的特點是神祕氛圍

　　這首曲子是以〈On Green Dolphin Street〉的作曲者而為人熟知的布羅尼斯瓦夫・卡珀（Bronisław Kaper），在1944年的作品，並被《她的人生》（A Life of Her Own）、《邀請》（Invitation）這兩部電影採納為電影配樂。這首曲子最初只被喬治・華靈頓（George Wallington，p）與卡爾・傑德（Cal Tjader，vib）拿來錄製，但1962年被約翰・柯川（ts）演奏後，再度博得人氣，肯尼・布瑞爾（Kenny Burrell，g）、米爾特・傑克森（Milt Jackson，vib）、艾爾・海格（Allan Haig，p）、安德魯・希爾（Andrew Hill，p）等各方樂手也紛紛開始演奏這首曲子，同時也是眾多標準曲中，特別具有獨特神祕氛圍的一個作品。

推薦專輯

喬・韓德森（Joe Henderson）
《Tetragon》
Milestone發行

演奏：喬・韓德森（ts）、唐・佛萊曼（Don Friedman，p）、朗・卡特（b）、傑克・狄強奈（ds）
錄製時期：1968年5月16日

說到神祕韻味，就不能不提韓德森，因為他曾以漂浮感的調式音樂手法留下眾多精彩演奏，風格與這首曲子相當合拍。他與佛萊曼、卡特以及狄強奈這三人的合作，也讓演奏顯得相當刺激。另外，韓德森在1970年錄製的專輯《At the Lighthouse》（Milestone發行／2004年CD追加曲目）中熱烈的演奏也相當值得一聽。

喬・山普（Joe Sample，p）
《Invitation》

Warner Bros.發行，1990年

這張專輯是喬・山普三重奏樂團與管弦樂團合作，演奏標準曲目的豪華陣容之作，山普那深情且性感的鋼琴演奏獨具一格，熠熠生輝。

洛伊・哈葛洛（Roy Hargrove，tp）
《Nothing Serious》

Verve發行，2006年

遊走於嘻哈、拉丁爵士與放克之間的哈葛洛與賈斯汀・羅賓生（Justin Robinson，as）等人，攜手推出這張暢快人心的硬咆勃作品，以一氣呵成吹奏的演奏方式顯得熱力十足。

傑可・帕斯透瑞斯（b）
《Twins I & II - Live In Japan 1982》

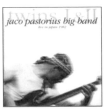

Warner Bros.發行，1982年

這張專輯是傑可帶著藍迪・布雷克（Randy Brecker，tp）、彼得・厄斯金（Peter Erskine，ds）等傑出團員，來日本舉辦演奏會時的現場錄音作品。傑可演奏的貝斯帶動了整個樂團的律動。

〈Just Friends〉

查理・帕克所「發現」的名曲

　　這首由約翰・克倫納（John Klenner，作曲）與山姆・路易斯（Sam M. Lewis，作詞）兩人創作的歌曲，雖於1931年在羅素・可倫波（Russ Columbo）的演唱下大受歡迎，但之後卻幾乎沒有人翻唱過這首歌。這首歌之所以會成為爵士樂標準曲，要歸功於查理・帕克。帕克在1950年推出《Charlie Parker With Strings》這張專輯後，〈Just Friends〉便頓時於爵士樂手圈中流傳開來，尤其是特別受到爵士歌手與法國號樂手歡迎，比莉・哈樂黛、莎拉・沃恩這些大牌歌手以及桑尼・史提特（Sonny Stitt，as、ts）等人都留下相當精彩的演唱與演奏。

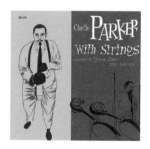

推薦專輯

查理・帕克
《Charlie Parker With Strings》
Verve發行

演奏：查理・帕克（as）、弦樂組
錄製時期：1949年11月30日

　　爵士樂在過去只不過是舞蹈音樂，但在帕克的功勞下，改頭換面為具有欣賞價值的現代爵士樂。這張專輯是帕克在管弦樂團伴奏下進行演奏，極盡奢侈能事的一張作品。帕克曾多次錄製過〈Just Friends〉，像是1949年的錄音室演奏，以及1950年舉辦於卡內基音樂廳的現場演奏，每次演奏都精彩絕倫。

溫頓・馬沙利斯（tp）
《Live at the House of Tribes》

Blue Note發行，2002年

這張專輯收錄了溫頓的五重奏樂團在紐約的爵士俱樂部舉辦的現場演奏，頂尖樂手們紛紛拿出真本事，觀眾的反應也相當熱烈。

艾蓮・艾莉亞（Eliane Elias，p）
《I Thought About You》

Concord發行，2013年

在這張深情款款的致敬專輯中，既擅於鋼琴演奏又能演唱的艾蓮，演奏她崇敬的查特・貝克的相關樂曲。

派特・馬堤諾（Pat Martino，g）
《El Hombre》

Decca發行，1967年

這張作品是爵士吉他界傳奇人物馬堤諾的出道專輯，主要以風琴和爵士鼓伴奏，採三重奏編制。當年才22歲的他便展現出不凡天賦，是爵士吉他專輯中的傑作。

〈 Just One of Those Things 〉

科爾‧波特的品味橫溢之作

　　這首歌是科爾‧波特（Cole Porter）在1935年為音樂劇《Jubilee》創作的作品，快速且輕快的節奏搭配優美的旋律，充分展現波特的個人特色，日後也被《麗日春宵》（*Night and Day*）、《爵士歌手》（*The Jazz Singer*）、《倩女春心》（*Young at Heart*）等電影採用為插曲。除了艾拉‧費茲潔羅、路易斯‧阿姆斯壯、比莉‧哈樂黛、平‧克勞斯貝等大牌歌手都翻唱過以外，萊諾‧漢普頓（Lionel Hampton，vib）、查理‧帕克（as）等眾多樂手也曾重新演繹過這首曲子。

推薦專輯

奧斯卡‧彼得森
《Oscar Peterson Plays the Cole Porter Songbook》
Blue Note發行

演奏：奧斯卡‧彼得森（p）、雷‧布朗（Ray Brown，b）、艾德‧蒂格伯（Ed Thigpen，ds）
錄製時期：1959年7月14日～8月9日

科爾‧波特創作出不少名曲，許多崇拜波特的音樂人都曾推出他的樂曲集專輯，其中與艾拉‧費茲潔羅的《Ella Fitzgerald Sings the Cole Porter Song Book》並列為雙璧的，就是這張專輯。彼得森、布朗、蒂格伯這三人是爵士樂史上屈指可數的著名三重奏，在整張專輯中展露相當精彩的演奏。

傑米‧卡倫（Jamie Cullum，p）
《The Pursuit》

Decca發行，2010年

卡倫是英國著名的爵士歌手與爵士鋼琴手，以電影《經典老爺車》（*Gran Torino*）的主題曲而聞名。這張專輯將爵士樂與搖滾、流行樂加以融合，趣味橫生。

妮基‧派洛特
（Nicki Parrott，b、vo）
《Sentimental Journey》

Venus發行，2015年

妮基是出身於澳洲的爵士歌手與低音提琴手，這張專輯是她獻給桃樂絲‧黛（Doris Day）的致敬作品。妮基的歌聲既沙啞又甜美，魅力無窮。

布藍佛‧馬沙利斯
（Branford Marsalis，ts）
《Renaissance》

Columbia發行，1987年

布藍佛與盟友肯尼‧柯克蘭（Kenny Kirkland，p）以及鮑伯‧赫斯特（Bob Hurst，b）搭配東尼‧威廉斯（ds）組成了實力超群的四重奏，主流爵士樂演奏聽起來相當清新悅耳。

〈 Maiden Voyage 〉

充滿永恆新鮮感的漢考克代表作

在前面提及〈Dolphin Dance〉時有介紹到漢考克在1965年推出專輯《Maiden Voyage》，這首樂曲即為同名作品。進入1960年代後，爵士樂界的音樂人紛紛試圖創作能超越過往咆勃與硬咆勃的音樂，於是納入古典樂、當代古典樂與搖滾樂元素，分支出自由爵士樂、前衛爵士樂等各式各樣的風格，其中一個分支便是融入了細膩和聲感並採納調式獨奏手法的嶄新主流爵士樂，這首曲子便是這種取向的象徵，呈現出清新的樂音。

賀比 · 漢考克
《Maiden Voyage》
Blue Note發行

演奏：賀比·漢考克（p）、佛瑞迪·哈伯（tp）、喬治·柯爾曼（ts）、朗·卡特（b）、東尼·威廉斯（ds）
錄製時期：1965年3月17日

這張專輯是由漢考克以及邁爾士五重奏樂團時代的相同成員（邁爾士除外），另外再加上哈伯組成的五重奏樂團所錄製。除了專輯的同名樂曲，前述的〈Dolphin Dance〉以及〈The Eye of the Hurricane〉等曲目都堪稱經典，每位團員的演奏都活力十足，是爵士樂史上的傑作。

笠井紀美子（vo）
《Butterfly》

CBS Sony發行，1973年

笠井是日本1970～80年代最具代表性的爵士女伶，這張專輯是她邀請1973年訪日的漢考克與獵頭者樂團（The Headhunters）所共同製作的作品，收錄六首漢考克的代表作，相當精彩。

羅勃 · 葛拉斯帕（p）
《In My Element》

Blue Note發行，2006年

葛拉斯帕最為崇拜的音樂人就是漢考克，他在以《Black Radio》一作走紅前，曾以鋼琴三重奏方式演奏出嶄新的〈Maiden Voyage〉。

巴比 · 哈卻森（vib）
《Happenings》

Blue Note發行，1966年

哈卻森在當年也是推動爵士樂流派發展的其中一人，他所演奏的顫音琴將〈Maiden Voyage〉以相當清新的方式呈現，作曲人漢考克也參與了這首曲子的錄製。

〈 My Favorite Things 〉

日本電視廣告中的那首名曲⋯⋯

　　這首曲子是1959年在百老匯首度公演，並在1965年被改編為電影，由茱麗・安德魯絲（Julie Andrews）主演，在全球大受歡迎的音樂劇《真善美》（*The Sound of Music*）的劇中歌曲，出於由理查・羅傑斯（Richard Rodgers，作曲）與奧斯卡・漢默斯坦二世（作詞）這對百老匯黃金拍檔之手。歌曲中被反覆唱誦的歌詞「These are a few of my favorite things」讓人印象深刻。〈My Favorite Things〉在音樂劇尚未被翻拍為電影的1960年，就在爵士樂界被柯川大膽改編，作為專輯《My Favorite Things》的同名樂曲推出，引發熱烈的話題。

推薦
專輯

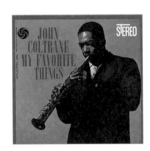

約翰・柯川
《My Favorite Things》
Atlantic發行

演奏：約翰・柯川（ss）、麥考・泰納（p）、史帝夫・戴維斯（Steve Davis，b）、艾爾文・瓊斯（Elvin Jones，ds）
錄製時期：1960年10月21日、22日、26日

這首曲子是柯川首度使用高音薩克斯風演奏的作品，經常被用在電視廣告以及節目上，或許比安德魯絲演唱的版本還要更常聽得到。專輯中除了這首同名樂曲外，以高音薩克斯風演奏的抒情樂曲〈Ev'ry Time We Say Goodbye〉以及次中音薩克斯風演奏的〈Summertime〉也相當精彩。

JABBERLOOP
《INFINITE WORKS》

Impulse發行，2008年

這張專輯是日本爵士樂團JABBER-LOOP推出的混音作品，當中這首歌是邀請到青木Karen（vo）演唱，帶有浩室（house）風味的演奏釋放出新鮮的魅力。

克里斯汀・麥克布萊（b）
《Out Here》

Verve發行，2013年

這張專輯是克里斯汀・薩茲（Christian Sands，p）、尤利西斯・歐文斯（Ulysses Owens，ds）等新生代在律動大師麥克布萊的率領下組成的鋼琴三重奏作品。當中這首曲子被改編為五拍子，活力四射的演奏讓人備感新鮮。

上原廣美（p）&
HIROMI'S SONICBLOOM
《Beyond Standard》

Telarc發行，2008年

這張作品是HIROMI'S SONICBLOOM樂團推出的第二張專輯，樂手東尼・格雷（Tony Grey，b）、馬汀・瓦利赫拉（Martin Valihora，ds）、大衛・費尼奧傑斯基（David Fiuczynski，g），以上原廣美式的風格演繹了爵士、搖滾、古典樂等名曲。

〈My Funny Valentine〉

羅傑斯與哈特的代表作

　　這首曲子是理查・羅傑斯（作曲）與羅倫茲・哈特（Lorenz Hart，作詞）在1937年攜手合作為音樂劇《Babes in Arms》創作的劇中歌曲，日後也被用在由同一齣音樂劇改編成的電影《娃娃從軍記》與《花都美人》（*Gentlemen Marry Brunettes*）當中，並且在1957年因為女演員金・露華（Kim Novak）在電影《酒綠花紅》（*Pal Joey*）中演唱之故而大受歡迎。這首歌描述了女性對於摯愛男性的心聲，因而獲得許多女性歌手翻唱，不過對於像是法蘭克・辛納屈、查特・貝克等讓撩動女性芳心的男性歌手而言，這首歌也是相當重要的曲目；另外就演奏曲而言，這首曲子也是有許多精彩演奏的人氣樂曲。

邁爾士・戴維斯
《My Funny Valentine》
Columbia發行

演奏：邁爾士・戴維斯（tp）、賀比・漢考克（p）、約翰・柯川（ts）、朗・卡特（b）、東尼・威廉斯（ds）
錄製時期：1964年2月12日

這張專輯收錄了1964年舉辦於紐約愛樂廳（現更名為「大衛・格芬廳」）的現場演奏上演奏的五首抒情樂曲，和另一張收錄同場演奏會中的快節奏樂曲《Four & More》是成對的作品。在賀比內斂的鋼琴前奏引導下，邁爾士以弱音吹奏的淒楚小號揭開樂曲序幕，是爵士樂史上屈指可數的出色抒情曲演奏。

朗・卡特（b）
《San Sebastian》

In & Out發行，2010年

這張專輯收錄了由卡特領軍的黃金前鋒三重奏（Golden Striker Trio），在西班牙的爵士音樂節上的現場演奏。這個三重奏中雖然沒有爵士鼓，但是技巧精湛的三人依舊展現出精彩絕倫的演奏。

查特・貝克（tp、vo）
《Chet Baker Sings》

Pacific Jazz發行，1954年

查特的人氣在1950年代與邁爾士・戴維斯分庭抗禮，這張專輯是主打他歌手魅力的作品，帶有頹廢感的悅耳嗓音無與倫比。

比爾・艾文斯（p）＆
吉姆・豪爾（g）
《Undercurrent》

United Artists發行，1962年

這張專輯是由兩位超凡的即興演奏音樂家打造出的二重奏作品，靜謐的互動演奏中充滿細膩之美，是鋼琴與爵士吉他二重奏的極致。

〈Night and Day〉

「爵士樂標準曲之王」科爾・波特的代表作

　　知名作曲家科爾・波特的名字在這章中屢屢被提及，〈Night and Day〉這首歌是他在1932年為音樂劇《歡喜冤家》（*The Gay Divorcee*）創作的歌曲，後來被在首演中登台的佛雷・亞斯坦（Fred Astaire，演員、舞者、歌手）錄製成唱片，是在全美奪下冠軍的暢銷作。「Night and Day」同時也是攝於1946年的波特傳記電影的片名，可說是他的代表之作。這首曲子相當受歡迎，被各類型音樂界人士廣為翻唱或重新詮釋，包括像法蘭克・辛納屈（vo）、艾拉・費茲潔羅（vo）、喬・韓德森（ts）等爵士樂界的音樂人，以及塞吉歐・曼德斯與巴西'66樂團（Sergio Mendes & Brasil '66）、小野麗莎、U2、林哥・史達（Ringo Starr）等Bosa Nova或搖滾圈的音樂人。

推薦
專輯

奇克・柯瑞亞
《Trio Music, Live in Europe》
ECM發行

演奏：奇克・柯瑞亞（p）、米拉斯拉夫・維特斯（b）、羅伊・海恩斯（ds）
錄製時期：1984年9月

熱愛三重奏的奇克曾組過不少著名的三重奏樂團，包括在延攬維特斯與海恩斯後，催生出奇克的代表作《Now He Sings, Now He Sobs》的三重奏樂團。這張專輯收錄了他們在睽違十幾年後，1984年再度合體於瑞士的公演內容，其中他們所演奏的〈Summer Night / Night and Day〉讓人熱血沸騰。

喬・帕斯（Joe Pass，g）
《Virtuoso》

Pablo發行，1973年

名曲即便是以獨奏方式演奏也不會喪失其光芒，作為無伴奏爵士吉他大師喬・帕斯的代表作來看，兼具搖擺感及優雅感的吉他獨奏就在這首曲子中被發揮得淋漓盡致。

戴安娜・克瑞兒
（Diana Krall，p、vo）
《Turn Up The Quiet》

Verve 發行，2017年

這張專輯是曾五度奪下葛萊美獎的重量級歌手克瑞兒推出的爵士標準曲集，她帶有磁性的嗓音伴隨弦樂以及Bosa Nova節奏，讓人聽了如癡如醉。

法蘭克・辛納屈（vo）
《A Swingin' Affair!》

Capitol發行，1957年

〈Night and Day〉非常受到傳奇名歌手辛納屈喜愛，他漫長的歌手生涯中曾多次錄製這首歌。他那清晰嘹亮的嗓音在大樂團的伴奏下，精彩地演繹了這首歌。

〈A Night in Tunisia〉

讓人熱血沸騰的現場演奏名曲

爵士樂據說是誕生於十九世紀末至二十世紀初期，但一直要到咆勃於1940年代興起後，爵士樂才開始演化出具有如今日一般豐富的和弦變化及即興演奏的型態。催生出咆勃風格的核心人物之一是迪吉・葛拉斯彼，這首曲子是他在1944年與爵士鋼琴手法蘭克・帕帕雷利（Frank Paparelli）共同創作的作品。這首樂曲中給人深刻印象的低音提琴重複樂段建構出非洲式節拍，與搖擺樂的4 beat相互交織，呈現出豐富的音樂主題，過渡樂段更營造出一股期待感，相當扣人心弦，是許多爵士音樂人在現場演奏上必定會表演的曲子。

推薦專輯

亞特・布雷基與爵士使者樂團
《A Night in Tunisia》
Blue Note發行

演奏：亞特・布雷基（ds）、李・摩根（tp）、韋恩・蕭特（ts）、巴比・堤蒙斯（Bobby Timmons，p）、吉米・馬力特（b）
錄製時期：1960年8月7日、14日

最能強而有力展現出這首曲子扣人心弦之處的當屬這張專輯。具有35年歷史的爵士使者樂團的團員雖曾多次洗牌，但由摩根與蕭特領銜的這個組合是該團最強陣容。這個陣容的團員訪日時的現場演奏專輯《First Flight To Tokyo: The Lost 1961 Recordings》也是無與倫比。

戴斯特・戈登（ts）
《Our Man in Paris》

Blue Note 發行，1963年

對羅林斯與柯川有所影響的中音薩克斯風巨擘戈登，與巴德・鮑威爾（p）等人共同製作了這張採取單支管樂器編制的四重奏作品。如果想知道什麼叫豪邁的演奏，聽這張專輯就對了。

帕斯奎爾・格拉索
（Pasquale Grasso，g）
《Be-Bop!》

Masterworks 發行，2022年

格拉索在2020年出道，他是派特・麥席尼也盛讚的超級新星，這張專輯則是他演奏咆勃爵士樂的名曲集。他的演奏出神入化，也無怪乎麥席尼會如此讚嘆。

迪吉・葛拉斯彼（tp）
《Dizzy Gillespie at Newport》

Verve發行，1957年

這張專輯是葛拉斯彼與他陣容豪華的大樂團，在新港爵士音樂節上演出的現場演奏作品，成員包括了李・摩根（tp）與班尼・高森（ts）等人，記錄下歷史性的一刻。

〈On Green Dolphin Street〉

由邁爾士・戴維斯推廣開來的名曲

　　這首樂曲是布羅尼斯瓦夫・卡珀為1947年上映的電影《紐西蘭地震記》（*Green Dolphin Street*）創作的作品，日後由內德・華盛頓（Ned Washington）譜詞。當時這首曲子雖然在1948年被吉米・朵西（Jimmy Dorsey）樂團翻唱後就沒有了下文，不過在1958年被邁爾士・戴維斯（tp）拿來演奏後，溫頓・凱利（p）、皮爾森公爵（Duke Pearson，p）也紛紛跟進演奏，讓這首曲子頓時化身為標準曲。這首曲子在主題上，採用將帶有非洲與拉丁風味的八小節與4 beat的八小節加以混合的結構，相當有利於樂手展現個人風格與技巧，許多精彩的演奏也因而問世。

推薦專輯

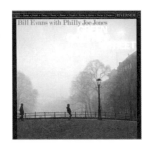

比爾・艾文斯
《On Green Dolphin Street》
Riverside發行

演奏：比爾・艾文斯（p）、保羅・錢伯斯（b）、菲利・喬・瓊斯（ds）
錄製時期：1959年1月19日

這張專輯是艾文斯在1959年推出的三重奏作品，伴奏是由當時他加入的邁爾士樂團成員中的錢伯斯與菲利・喬擔綱，也是這個組合僅此一張的絕響。艾文斯曾展現出眾多精彩演奏，而在這首曲子的獨奏中，他秉持著一貫的大膽手法為旋律加上和弦，是相當刺激的演奏。

南希・威爾森（Nancy Wilson，vo）&
喬治・謝林（George Shearing，p）
《The Swingin's Mutual!》

Capitol發行，1960～61年

以精練優雅的音樂開啟一片天的謝林五重奏，與當時才剛出道、活力四射的南西，合作此張專輯作品，是相當絕妙的組合。

艾瑞克・杜菲（Eric Dolphy，as）
《Outward Bound》

New Jazz發行，1960年

多方比較各家標準曲的樂趣就在於能挖掘到極具特色的演奏。這張專輯中可聽到杜菲充滿深度的演奏，他正是日後創作出《Out to Lunch!》這張傑作的人物。

邁爾士・戴維斯（tp）
《1958 Miles》

Columbia發行，1958年

這張專輯收錄了與《Kind of Blue》相同班底所錄製的演奏，不過卻洋溢著有別於《Kind of Blue》的輕鬆氛圍。

〈Over the Rainbow〉

流行樂的顛峰之作在爵士樂界也大受歡迎

　　〈Over the Rainbow〉是哈洛・亞倫（Harold Arlen）與葉・哈伯格（E. Y. Harburg）為1939年上映的音樂劇電影《綠野仙蹤》（*The Wizard of Oz*）共同創作的電影歌曲，當時這首歌在年僅16歲的茱蒂・嘉蘭（Judy Garland）的演唱下大賣。截至目前為止，雷・查爾斯（Ray Charles）、艾力・克萊普頓（Eric Clapton）、槍與玫瑰樂團（Guns N' Roses）等各界音樂圈的歌手皆有翻唱，2001年美國唱片協會公布「二十世紀之歌」的365首歌曲中，此曲奪下冠軍寶座，是站上流行樂巔峰的名曲。這首歌在爵士樂界中也廣受亞特・泰坦（Art Tatum）等爵士鋼琴手以及莎拉・沃恩等爵士歌手們的喜愛。

推薦專輯

美樂蒂・佳朵（Melody Gardot）
《My One and Only Thrill》
Verve發行

演奏：美樂蒂・佳朵（vo、g、p）、萊瑞・高汀斯（Larry Goldings，爵士風琴）、尼科・阿邦多洛（Nico Abondolo，b）、溫尼・克勞伊塔（Vinnie Colaiuta，ds）、弦樂組等
錄製時期：2009年

如同前面所提，這首歌被各界音樂圈的眾多歌手翻唱過，各有風味。不過其中以充滿深度的呈現手法讓人感到驚豔的，就屬美國年輕創作歌手佳朵在2009年推出的第二張專輯。她在配置有弦樂器的豪華樂團伴奏下，以Bosa Nova的節奏輕柔地詮釋這首曲子。

艾瑞莎・富蘭克林
（Aretha Franklin，vo）
《Aretha》

Columbia發行，1961年

這張專輯是「靈魂樂女王」艾瑞莎在18歲時的出道專輯。她在雷・布萊恩（Ray Bryant，p）領軍的樂團伴奏下，以充滿爵士與R&B的風味，精彩地詮釋了這首歌。

現代爵士四重奏
《Fontessa》

Atlantic發行，1956年

這張專輯將爵士的搖擺感、即興演奏以及室內樂的精緻之美加以融合，這首曲子也在名留爵士樂史的著名樂團詮釋下，演繹出相當抒情的演奏。

巴德・鮑威爾（p）
《The Amazing Bud Powell, Vol. 2》

Blue Note 發行，1951年

巴德・鮑威爾奠定了現代爵士樂的鋼琴演奏風格，這張專輯是他的鋼琴三重奏作品，作品中以鋼琴獨奏來演奏這首歌曲，洋溢著滿滿爵士風味。

〈'Round Midnight〉

貨真價實的「夜晚」，這正是爵士樂

　　我常去的一間拉麵店有一則評價是「第一次吃感覺口味很不可思議，但吃過幾次後就上癮了」，而這間店確實如評價所述，常客不少。瑟隆尼斯・孟克的音樂恰好也是這種感覺，他在1947年推出的〈'Round Midnight〉這首曲子恰如其名，呈現的是夜晚氛圍，畢竟這正是爵士樂大放異彩的黃金時段。樂曲詭異的前奏與不和諧的和聲搭配得天衣無縫，營造出夜晚的世界。有不少音樂人相當喜愛孟克所營造出的世界，讓這首曲子至今依舊持續被演奏。

推薦
專輯

瑟隆尼斯・孟克
《Genius of Modern Music: Volume 1》
Blue Note發行

演奏：瑟隆尼斯・孟克（p）、喬治・泰特（George Taitt，tp）、薩希布・謝哈布（Sahib Shihab，as）、羅伯特・佩吉（Robert Paige，b）、亞特・布雷基（ds）
錄製時期：1947年11月21日

這張專輯是孟克在1947-48年期間於唱片公司Blue Note錄製的作品，雖然是早期作品集，但〈I Mean You〉、〈Epistrophy〉、〈Misterioso〉這幾首代表作在此時期已經完成，讓人相當吃驚。亞特・布雷基以及米爾特・傑克森等人也參與了錄製，就這點來看是相當值得矚目的作品。同一系列專輯的《Vol.2》也不容錯過。

威斯・蒙哥馬利（g）
《The Wes Montgomery Trio》

Riverside發行，1959年

這張專輯是蒙斯馬利與梅爾文・瑞恩（Melvin Rhyne，爵士風琴）以及保羅・帕克（Paul Parker，ds）組成的三重奏樂團出道作。蒙哥馬利以他慣用的八度彈奏演繹出一個讓人感到舒適的夜晚。

賀比・漢考克（p）＆巴比・麥克菲林（Bobby McFerrin，vo）
《Round Midnight》

Warner Bros. 發行，1986年

這張專輯是由戴斯特・戈登領銜主演，另有多位爵士音樂人參與演出的電影的原聲帶。麥克菲林的擬聲演唱讓人聽了感到興奮不已。

邁爾士・戴維斯（tp）
《'Round About Midnight》

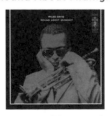

Columbia發行，1956年

這首帶有強烈孟克色彩的樂曲主題，在此是以細膩的弱音小號演奏，並加入出自吉爾・伊文斯編曲之手的過渡樂段，建構出一個相當獨特的世界。

〈Satin Doll〉

艾靈頓公爵樂團的代表性曲目

　　艾靈頓公爵一生總共創作了超過三千首樂曲，並曾九度奪下葛萊美獎，他帶領了史上最傑出的大樂團，是二十世紀最棒的音樂家。〈Satin Doll〉是他在1953年與比利·史崔洪共同作曲的作品，經常在艾靈頓公爵樂團的現場演奏會的尾聲被拿來演奏，與〈Take the "A" Train〉並列為樂團的代表曲目。日後強尼·莫瑟在1958年為這首曲子譜詞後，這首曲子就在艾拉·費茲潔羅、卡門·麥克蕾、卡羅·斯儂（Carol Sloane）、羅芮茲·亞麗山卓（Lorez Alexandria）等諸多女性爵士歌手之間流傳開來，很快便成為了爵士樂的標準曲。

推薦專輯

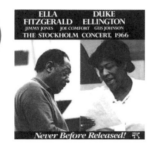

艾拉·費茲潔羅、艾靈頓公爵
《The Stockholm Concert, 1966》
Pablo發行

演奏：艾拉·費茲潔羅（vo）、艾靈頓公爵樂團
錄製時期：1966年

無論如何，艾靈頓公爵樂團的演奏都務必一聽。這張專輯是該樂團在1966年舉辦歐洲巡迴演出期間錄製的作品。強尼·賀吉斯（as）、哈利·卡尼（bs）、保羅·岡薩爾維斯（ts）、凱特·安德森（tp）等著名樂手齊聚一堂，艾拉·費茲潔羅就在他們的伴奏下獻唱，盛大精彩的演奏會現場透過這張專輯獲得重現。

勝選者樂團（The Poll Winners）
《The Poll Winners》

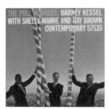

Contemporary發行，1975年

由巴尼·凱瑟爾（g）、雷·布朗（b）、雪利·曼恩（ds）這三人組成的群星雲集吉他三重奏，曾在美國雜誌的人氣投票中奪下冠軍，曲中的演奏輕快灑脫，是唯有大師才具備的詮釋能力。

小曾根真(p)、克里斯汀·麥克布萊(b)、傑夫·坦·瓦茲（Jeff "Tain" Watts，ds)
《My Witch's Blue》

Verve發行，2012年

這首曲子是世界級鋼琴家小曾根真與超級節奏組合作的三重奏作品，也因為小曾根很少演奏標準曲，所以是相當難得的一曲。

麥考·泰納(p)
《Nights of Ballads & Blues》

Impulse發行，1963年

雖然泰納在柯川四重奏樂團中的鋼琴演奏活力十足，但他其實也有相當優雅的一面，這首三重奏作品便將這點發揮得淋漓盡致。

〈Softly, As in a Morning Sunrise〉

一點都不「清新」的晨光

　　〈Softly, As in a Morning Sunrise〉是席格蒙·羅慕伯（Sigmund Romberg，作曲）與奧斯卡·漢默斯坦二世（作詞）為輕歌劇《The New Moon》攜手創作的歌曲，這首曲子的日文譯名為「朝日のようにさわやかに」，中文意為「宛如晨光般的清新」。不過這首歌有別於歌名給人的印象，歌詞內容相當哀傷，剛推出時的演奏多半懶洋洋的，沒過多久就被大眾淡忘。不過因為這首曲子有著開闊的和弦進行與簡單的旋律線，能讓樂手們得以隨心所欲地演奏，所以進入1950年代後再次受到歡迎，以廣泛的風格受到演奏，包括慢板到超快節奏，又或是優雅乃至自由的風格。

現代爵士四重奏
《Concorde》
Prestige發行

演奏：現代爵士四重奏、米爾特·傑克森（vib）約翰·路易斯（p）、珀西·希斯（Percy Heath，b）、康尼·凱（Connie Kay，ds）
錄製時期：1955年7月2日

路易斯譜寫出的優雅合奏、傑克森充滿放克風格的獨奏，以及希斯與肯尼·克拉克（日後由康尼·凱接手）的搖擺風節奏，成就了現代爵士四重奏這個優秀的樂團，而樂團的魅力便濃縮在這首樂曲的演奏。此外，這首樂曲也收錄於1974年所錄製的現場演奏專輯《The Complete Last Concert》中。

約翰·柯川（ts）
《Coltrane "Live" at the Village Vanguard》

Impulse發行，1961年

這首曲子以節奏明快的鋼琴三重奏揭開序幕，不過演奏並不僅止於三重奏，柯川的高音薩克斯風在樂曲接近尾聲時響起，瞬間產生一股強大的宣洩釋放感。

佛萊德·赫許（Fred Hersch，p）、
比爾·伏立索（Bill Frisell，g）
《Songs We Know》

Nonesuch發行，1998年

被譽為「鋼琴詩人」的赫許，以及推動獨特美國本土音樂的伏立索，這兩位難得一見的即興爵士音樂家詮釋此曲，幻化為相當美妙的二重奏演奏。

桑尼·羅林斯（ts）
《A Night at the Village Vanguard》

Blue Note發行，1957年

爵士樂中相當受歡迎的一種演奏形式是「無鋼琴三重奏」這種可自由發揮的樂團編制，這首曲子便是將其魅力最大化的演奏。

〈Spain〉

奇克・柯瑞亞最暢銷且最受歡迎的曲目

奇克・柯瑞亞自1960年代開始活動，當時的基礎成為他在1970年代催生出融合爵士樂的原動力，揉合了爵士樂、搖滾與拉丁樂的嶄新音樂類型，一直到他在2021年過世前，他都始終致力於演奏。〈Spain〉一曲收錄於他在1972年推出的專輯《Light as a Feather》中，是專輯中最暢銷的曲子，活潑的節奏與憂傷的旋律，讓這首樂曲在推出後馬上被眾多音樂人拿來重新詮釋。在向柯瑞亞致敬的演奏會上，更是不可或缺的曲目。

推薦專輯

奇克・柯瑞亞
《Light as a Feather》
Polydor發行

演奏：奇克・柯瑞亞（kb）、喬・費爾（ts、fl）史坦利・克拉克（b）、艾托・莫瑞拉（ds、per）、佛蘿拉・普林（vo、per）
錄製時期：1972年9月～10月

如同前面所提及的，〈Spain〉一曲最初是收錄在柯瑞亞、費爾、克拉克、莫瑞拉這四人所組成的第一期回歸永恆樂團的第二張專輯中，這首曲子在前奏中引用了霍亞金・羅德里哥（Joaquín Rodrigo）的〈阿蘭輝茲協奏曲〉（Concierto de Aranjuez）並加以改編，此後除了柯瑞亞本人以外，絕大多數重新詮釋這首樂曲的音樂人也都承襲了這樣的演奏形式。

米歇爾・卡米洛（Michel Camilo，p）、
托瑪提托（Tomatito，g）
《SPAIN》

Verve發行，1999年

這首曲子是出於拉丁爵士鋼琴大家卡米洛，與佛朗明哥吉他大師托瑪提托之手的二重奏作品，是揉合爵士與佛朗明哥元素的精緻演奏。

熱帶爵士樂團（熱帶ジャズ楽団）
《熱帶爵士樂團VII～Spain》

JVC發行，2003年

將〈Spain〉一曲以最振奮人心的風格加以呈現的，便屬由Carlos菅野（per）所領軍的熱帶爵士樂團。技巧高超的日本爵士樂手們在此展現了精彩的演奏。

艾爾・賈若（Al Jarreau，vo）
《This Time》

Warner Bros.發行，1980年

在為數眾多的翻唱作品中，翹楚就屬這張專輯。艾爾輕柔的歌聲，在史帝夫・蓋得（Steve Gadd）建構出的愉悅律動感中悠然流動。

其實是恐怖電影主題曲的樂曲

〈Stella by Starlight〉是維克多・楊（Victor Young）為1944年上映的恐怖電影《不速之客》（*The Uninvited*）創作的曲子，日後內德・華盛頓為其譜詞，並於1947年在哈利・詹姆斯（Harry James）樂團與法蘭克・辛納屈的重新詮釋下走紅。這首曲子為通作式歌曲（結構上無重複樂段），而非採取一般常見的AABA曲式，再加上有反覆的轉調，讓這首曲子營造出相當特別的氛圍。查理・帕克（as）史坦・蓋茲（ts）、邁爾士・戴維斯（tp）等不少爵士音樂家都曾演奏過這首曲子，貢獻眾多精彩演奏。

推薦專輯

羅勃・葛拉斯帕
《Covered》
Blue Note發行

演奏：羅勃・葛拉斯帕（p）、維森特・阿奇爾（Vicente Archer，b）、德米恩・瑞德（Damion Reid，ds）
錄製時期：2014年12月2日、3日

羅勃・葛拉斯帕的原聲三重奏延攬了維森特・阿奇爾與德米恩・瑞德，這張專輯是他們在錄音室進行現場演奏的作品。日本版專輯中收錄的〈Stella by Starlight〉是長達九分鐘的版本，另外還收錄有瓊妮・密契爾與電台司令的翻唱作品，內容相當豐富。當中的〈Stella by Starlight〉一曲充滿了嘻哈與R&B風味，相當時髦。

V.S.O.P.五重奏
《V.S.O.P. Live Under the Sky》

Sony發行，1979年

這張作品是賀比領軍的群星雲集五重奏，在東京大田區田園調布的田園體育場（1989年關閉）舉辦的現場演奏會專輯。這首曲子則是賀比（p）與韋恩・蕭特（ss）兩人在安可後以二重奏形式演奏。

安妮塔・歐黛（Anita O'Day，vo）
《Anita Sings the Most》

Verve發行，1957年

安妮塔帶有磁性的嗓音與奧斯卡・彼得森（p）、賀伯・艾利斯（Herb Ellis，g）、雷・布朗（b）等人搖擺感十足的伴奏完美契合，是名曲搭配上名演奏的歡樂作品。

米樹・派卓契亞尼（Michel Petrucciani，p）、尼爾斯・佩德生（Niels-Henning Ørsted Pedersen，b）
《Petrucciani NHØP》

Dreyfus發行，1994年

派卓契亞尼與佩德生這對組合，兼具高超演奏技巧與渾厚的歌聲，這張專輯收錄了這組難得的二重奏的現場演奏。兩人彷彿心有靈犀地你來我往，充滿了宛如魔法般的演奏。

〈Summertime〉

跳脫爵士樂範疇的蓋希文人氣名曲

　　〈Summertime〉是喬治・蓋希文為民謠歌劇《波吉與貝斯》（*Porgy and Bess*）創作的劇中曲，此歌劇改編自美國小說家杜博斯・海沃德（Edwin DuBose Heyward）在1925年出版的小說《波吉》（*Porgy*）。這齣歌劇也催生出〈My Man's Gone Now〉、〈I Loves You, Porgy〉等名曲，但其中就屬這首〈Summertime〉是最受歡迎的標準曲。搖滾樂女王珍妮絲・賈普林（Janis Joplin）以及靈魂樂界的巨星山姆與戴夫（Sam & Dave）等人都曾翻唱過；而在爵士樂界中，無論是在人聲爵士或演奏爵士領域，這首曲子也都相當受歡迎。

妮娜・西蒙
《Nina Simone at Town Hall》
Colpix發行

演奏：妮娜・西蒙（vo、p）、吉米・邦德（Jimmy Bond，b）、亞伯特・希斯（Albert "Tootie" Heath，ds）
錄製時期：1959年9月12日

如果想好好享受這首歌曲，最推薦西蒙在1959年於紐約市政廳的現場演唱會專輯。無論是作為一位歌手或鋼琴家，西蒙都展現傑出才華，這場演唱會則是在豪華的節奏組帶領下，以鋼琴三重奏形式演出。專輯收錄自彈自唱版與演奏版兩種版本，展現出充滿靈性的演奏。

賀比・曼（Herbie Mann，fl）
《Herbie Mann at the Village Gate》

Atlantic發行，1962年

賀比是爵士樂界中長笛演奏的第一把交椅，這張專輯是他在紐約的音樂展演空間的現場演奏。演奏中納入了顫音琴與打擊樂器，營造出相當時髦且具搖擺感的氛圍。

賀比・漢考克（p）
《Gershwin's World》

Verve發行，1998年

賀比製作的這張蓋希文作品集中的演奏可是大有來頭，人聲是由瓊妮・密契爾擔綱，高音薩克斯風則是出自韋恩・蕭特之手。

邁爾士・戴維斯（tp）
《Porgy and Bess》

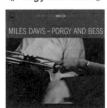

Columbia發行，1958年

這張專輯是邁爾士與吉爾・伊文斯樂團攜手挑戰《波吉與貝斯》的作品，曲中洋溢著抒情的小號演奏與豐富多彩的管弦樂。

〈You and the Night and the Music〉

既能演唱也可演奏的靈活曲目

〈You and the Night and the Music〉一曲是由亞瑟・舒瓦茲（Arthur Schwartz，作曲）與霍華德・迪茨（Howard Dietz，作詞）共同創作，最初在1943年公演的音樂劇《Revenge with Music》作為劇中歌曲，此外也曾在1953年上映的歌舞電影《龍鳳香車》（*The Band Wagon*）中登場。日後因為有漢普頓・豪斯（Hampton Hawes，p）的三重奏，以及馬提・佩屈（Marty Paich，p、arr）與亞特・派伯（Art Pepper，as）在合作專輯中演奏這首曲子，才逐漸開始在爵士樂界受到歡迎，轉化為知名度頗高的標準曲。這首曲子的曲調輕快、歌詞內涵深奧，無論是在演奏爵士或人聲爵士領域都產出不少精彩的作品。

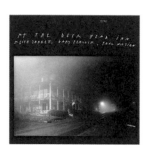

奇斯・傑瑞特三重奏
《At the Deer Head Inn》
ECM發行

演奏：奇斯・傑瑞特（p）、蓋瑞・皮考克（b）、保羅・莫提安（ds）
錄製時期：1992年6月

這首曲子的演奏地點是賓州鄉村地區的一間小型音樂展演空間，此處對奇斯來説意義非凡，因為這是他高中生時第一次舉辦現場演奏的地點。奇斯平時多半以標準曲三重奏樂團或鋼琴獨奏展現出張力十足的演奏，但在這個他所懷念之地的演奏，聽起來顯得相當放鬆且歡愉。

茱莉・倫敦（Julie London，vo）
《Around Midnight》

Liberty發行，1960年

有著低沉誘人嗓音的茱莉・倫敦，在這張專輯中以夜晚為概念下，在編制完整的管弦樂團伴奏下演唱，是一張相當豪華的作品。專輯封面也相當有魅力。

佛萊德・赫許（p）
《Floating》

Palmetto Records發行，2014年

赫許與約翰・赫伯（John Hébert，b）、艾瑞克・麥佛森（Eric McPherson，ds）組成的鋼琴三重奏交織出靈活優美且柔和的演奏，還請務必感受看看這個當代最優秀的三重奏樂團魅力。

比爾・艾文斯（p）
《Interplay》

Riverside發行，1962年

雖然艾文斯曾多次以三重奏編制來演奏這首曲子，不過在這張專輯中卻有吉姆・霍爾（g）與佛瑞迪・哈伯（tp）加入，是罕見的五重奏演奏。專輯中其他曲子的演奏也相當精彩。

永遠是現在進行式！

21世紀的爵士樂與 10位爵士音樂人

這是什麼樂器？
【爵士鼓】
爵士鼓與銅鈸的組合百百種，組合的方式也可視為個人特色的展現。插圖中呈現的是最為基本的組合。

引言、音樂家篩選、解說：後藤雅洋

Spotify 播放清單。

包含整段爵士樂歷史的「最強音樂」

1967年時我20歲，我在那年開始經營爵士喫茶「Eagle」，此後超過半個世紀以來見證了爵士樂界的變遷，在這樣的立基點上我要說，當今不曉得已經是爵士樂的第幾次活絡期，也因此如果想熟悉爵士樂的話，建立對當代爵士樂的基礎知識，肯定更能增添欣賞爵士樂的樂趣。

當代爵士樂雖然在表面上與邁爾士・戴維斯以及約翰・柯川等著名的爵士樂手的音樂在取向上大異其趣，不過在「本質上」其實還是相當守規矩地走在路易斯・阿姆斯壯開闢出的道路上，維繫住爵士樂的傳統。如果用一句話來概括這種現象，那就是「個人風格的展現與大眾化之間的平衡」。

日本人開始廣泛欣賞爵士樂的時間點，剛好與1960-70年代「爵士喫茶」在日本全國如雨後春筍般出現的時期一致，所以爵士喫茶是日本爵士樂迷熟稔爵士樂的起點，也因為這樣的歷史背景，導致爵士樂迷們的「爵士樂觀」在現在多少還是受到當時的時代氛圍影響。當然當年的爵士樂雖然也延續了「爵士樂史的傳統」，不過有一點必須稍微留意。

那就是路易斯開發出的「個人風格展現」手法。路易斯這位開山始祖透過充滿「人味」的小號演奏以及他獨特的沙啞嗓音而廣受歡迎，建構出不折不扣「躋身大眾流行音樂的爵士樂」；日後天才中音薩克斯風手查理・帕克現身，他開拓出「高度即興」這種強大的手段作為展現個人風格的工具，就結果而言，他為爵士樂增添了「藝術性」要素，換句話說，帕克開啟了「現代爵士樂的時代」。

簡言之，當時的「爵士喫茶文化」其實也是「現代爵士樂文化」，也可說是「展現個人風格的手段相對來說是偏向藝術層次的時期」。艱澀的「自由爵士樂」之所以會出現，其實也是反映了當時的時代氛圍，這導致了爵士樂是「有點高尚的音樂」的印象普及開來，所以在聽眾層上也就二分為想要敲開其大門的人口，以及因為「門檻太高」而敬謝不敏

148

爵士樂全歷史及其與各式音樂的融合
「最強音樂」二十一世紀爵士樂

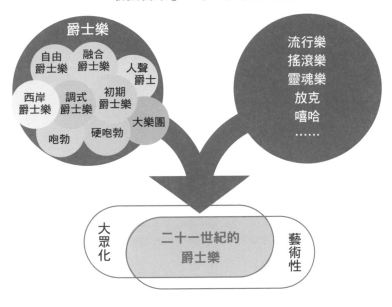

的一般流行樂迷。

　當代爵士樂目前進入了可說是「擺盪」的時期，好幾位極具魅力且「無懼於大眾化的個人風格展現派」的爵士樂手輩出，之後將會介紹到的次中音薩克斯風手卡瑪希‧華盛頓以及鋼琴手兼鍵盤手羅勃‧葛拉斯帕便是其中的代表人物。

　此外，當代爵士樂也增添了另一項在過去難以見到的劃時代要素，那就是「躋身為世界音樂的爵士樂」這項不容忽視的要素。爵士樂巧妙地納入世界各地的各種音樂元素，並將其「爵士樂化」，近年來我之所以會提倡「爵士樂是最強音樂」這樣的論點，也是因為有此現象發生的關係。比方說當爵士樂納入了搖滾樂的元素時，我們會說「爵士樂的表現領域被拓展開來」，但卻很少看到有人會說是「搖滾樂的音樂範圍擴大」。爵士樂勇於吸收世界各地的音樂，將其消化吸收，是相當「強韌的音樂」，其理由在於爵士樂在誕生之際就是「混合、融合音樂」這樣的根源，這樣的歷史也透過了當代爵士樂茁壯開花。

《Heaven and Earth》

Beat Records /
Young Turks發行

推薦曲目〈Fists of Fury〉

演奏：卡瑪希・華盛頓（ts、arr）、派翠斯・昆恩（vo）、德懷特・特里伯（vo）、卡麥隆・格雷夫斯（p）、布蘭登・科曼（kb）、邁爾士・莫斯利（b）、東尼・奧斯汀（ds）、小隆納・布魯納（ds）等人
發行時期：2018年

卡瑪希・華盛頓
Kamasi Washington

冷靜控制熱情的統領力

卡瑪希・華盛頓（1981-）是出身於美國西岸的次中音薩克斯風手，他是當代爵士樂界最具代表性的人物，值得推薦給所有人。前面提到當代爵士樂的特徵是在自我風格的呈現與大眾化之間取得了平衡，以卡瑪希的例子來說，他是藉由生動迷人的編曲，以及找來演唱者演唱朗朗上口的樂曲這樣的手法，成功地達成此目的。

推薦曲目〈Fists of Fury〉其實是李小龍主演電影《精武門》的主題曲，但卡瑪希所演奏的次中音薩克斯風相當強而有力，充滿躍動感的旋律讓人一聽就知道是出於其手的作品，能瞬間吸引聽者注意。

相當耐人尋味的一點是，樂曲中雖然好似在吶喊，但仔細聆聽會發現樂句其實相當冷斂節制，這點顯得相當冷靜且充滿當代風格；此外，卡瑪希可隨心所欲駕馭納入合唱團的大編制樂團，建構出充滿他個人風格的世界，這樣的統領能力也讓人印象深刻。他的出現著實讓二十一世紀的爵士樂界煥發出新的活力。

羅勃・葛拉斯帕
Robert Glasper (R+R=NOW)

《R+R＝NOW LIVE》

Blue Note發行

推薦曲目〈Change of Tone〉

演奏：克里斯汀・史考特（Christian Scott aTunde Adjuah，tp）、羅勃・葛拉斯帕（p、kb）、特瑞斯・馬丁（Terrace Martin，kb、vo、sax）、泰勒・麥克費林（Taylor McFerrin，kb）、德瑞克・賀吉（b）、賈斯汀・泰森（Justin Tyson，ds）、奧瑪瑞・哈威克（Omari Hardwick，spoken words）　錄製時期：2018年

當代爵士樂的超級合奏

爵士鋼琴手兼鍵盤手羅勃・葛拉斯帕（1978-）是在當代爵士樂幕後默默付出貢獻的一號人物。雖然葛拉斯帕作為一位爵士鋼琴手深受賀比・漢考克影響，但他卻是因為找來新靈魂樂的人氣歌手艾莉卡・芭朵演唱〈Afro Blue〉這首因為柯川的精彩演奏而廣為人知的曲子，因而獲得跨領域音樂類型的樂迷矚目；他也曾提及為了復興爵士樂，所以刻意採取迎合大眾口味的創作手法。

在這樣的基礎上，葛拉斯帕一步步將這些樂迷的注意引導至爵士樂，並組織了一個延攬來幾位大有可為音樂人的超級樂團「R+R=NOW」。

備受矚目的小號手克里斯汀・史考特、合成器鍵盤手特瑞斯・馬丁，以及爵士鼓手賈斯汀・泰森，這幾位萬中選一的當代爵士樂手在這張現場演奏專輯中自在發揮，演繹出充滿爵士樂情調的精彩當代爵士樂。

《Beyond Now》

Agate發行

Donny McCaslin Beyond Now

推薦曲目〈Shake Loose〉

演奏：唐尼・麥卡席林（ts、fl、cl）、傑森・林德（Jason Lindner，kb）、提姆・勒費弗爾（Tim Lefebvre，b）、馬克・吉利安納（Mark Guiliana，ds）、傑夫・泰勒（Jeff Taylor，vo）、大衛・賓尼（David Binney，kb、vo）、內特・伍德（Nate Wood，g）
發行時期：2016年4月

唐尼・麥卡席林

Donny McCaslin

為大衛・鮑伊打造出最新作的佼佼者

次中音薩克斯風手唐尼・麥卡席林（Donny McCaslin）在過去給人的印象不是很起眼，是因為在突然辭世而讓人備感惋惜的大衛・鮑伊遺作《Blackstar》中擔任伴奏而受到矚目。參與《Beyond Now》錄製的傑森・林德、馬克・吉利安納與提姆・勒費弗爾等人與當時的專輯班底相同，麥卡席林還在這張專輯中演奏了大衛・鮑伊的樂曲，所以這張專輯就像是《Blackstar》的最新爵士樂版。

回想起來，很久以前我曾在紐約的「55 Bar」中欣賞過唐尼・麥卡席林年輕時的演奏，在那之後他的成長有如脫胎換骨，他在近期的日本公演上散發出的強烈存在感更是讓我吃驚。粗略來說，麥卡席林固然受到了麥可・布雷克的影響，但他作品中嶄新的節奏與音樂結構，呈現出的是不折不扣的「當代爵士樂」，綜合這點來看，可以說他是徹底地建立出了原創性。

《Finding Gabriel》

Nonesuch發行

推薦曲目〈The Garden〉

演奏：布瑞德‧梅爾道（p、kb、voice）、安布洛斯‧阿堅穆（tp）、麥克‧托瑪士（Michael Thomas，fl、as）、查爾斯‧皮洛（Charles Pillow，sax、cl）、喬爾‧弗拉姆（Joel Frahm，ts）、克里斯‧奇克（Chris Cheek，ts、bs）、馬克‧吉利安納（ds）、貝卡‧史蒂文斯（Becca Stevens，vo）、加百列‧卡漢（Gabriel Kahane，voice）　發行時期：2019年

04

布瑞德‧梅爾道
Brad Mehldau

當代爵士樂碰上古典樂

布瑞德‧梅爾道的專輯《Finding Gabriel》是極富當代爵士樂特色的嘗試之作，展現出爵士樂這項音樂類型進取的活力，作品靈感大量汲取自聖經，納入許多讓人聯想至歐洲教會音樂的古典樂風格合唱，這樣的世界觀相當耐人尋味。開頭第一首曲子〈The Garden〉是由梅爾道所演奏的合成器揭開序幕，接著導入虔誠氛圍的合唱，暗示出這張作品的宗教性主題。不過在合唱背後有著馬克‧吉利安納以激昂的爵士鼓進行洶湧演奏，以及炙手可熱的新秀安布洛斯‧阿堅穆（Ambrose Akinmusire）氣勢十足的小號獨奏，將聽者瞬間又拉回了「爵士樂」的世界。

這張作品相當耐人尋味的一點是，它不僅帶有「古典樂要素」，同時也納入了「大量人聲、合唱」這種當代爵士樂的典型要素，另外更讓我們看到「節奏」這項爵士樂中的主要特徵在現代有著長足的進化。

《Concert in the Garden》

ArtistShare發行

Maria Schneider Orchestra Concert in the Garden

推薦曲目〈Three Romances: Choro Dançado〉

演奏：瑪莉亞‧許奈德（arr、cond）、查爾斯‧皮洛、提姆‧里斯（Tim Ries）、里奇‧佩里（Rich Perry）、唐尼‧麥卡席林、史考特‧羅賓生（Scott Robinson，以上為sax）、東尼‧卡德萊克（Tony Kadleck）、格雷格‧吉斯伯（Greg Gisbert）、羅莉‧弗林克（Laurie Frink）、英格麗‧詹森（Ingrid Jensen，以上為tp）、凱思‧歐奎恩（Keith O'Quinn）、洛可‧西卡隆（Rock Ciccarone）、賴瑞‧法若（Larry Farrell）、喬治‧弗林（George Flynn，以上為tb）、班‧蒙德（Ben Monder，g）、法蘭克‧金布魯（Frank Kimbrough，p）、傑‧安德森（Jay Anderson，b）、克拉倫斯‧潘（Clarence Penn，ds）等人　錄製時期：2004年3月8日〜11日

瑪莉亞‧許奈德
Maria Schneider

將大樂團意象升級的人物

「大編制重奏」（large ensemble）此一用語之所以會普及開來，是因為瑪莉亞‧許奈德的創作將大樂團（big bnad）這種概念所表徵的音樂加以革新之故，而讓我注意到瑪莉亞‧許奈德的契機，是她在2004年錄製的專輯《Concert in the Garden》。在專輯開頭的同名歌曲中，蓋瑞‧凡賽斯（Gary Versace）的輕柔手風琴演繹出帶有民族風的憂愁旋律，伴隨著露西安娜‧索莎（Luciana Souza）的悅耳人聲，將聽者帶向彷彿天堂樂園般的世界。特別引人入勝的是專輯中第二首由索莎演唱的〈Three Romances: Choro Dançado〉，這首曲子讓人聯想到同為專輯主題的拉丁風情式風土，同時也充滿古典音樂中教會音樂的虔誠感，不過接續在這些段落之後的薩克斯風獨奏，卻是徹頭徹尾的爵士樂風格。

這張專輯可說是藉由納入民族風與古典樂元素，成功地拓展了爵士樂的表現領域。

《The Monk: Live at Bimhuis》

Verve發行

推薦曲目〈Friday the 13th〉

演奏：挾間美帆（arr、cond）、大都會管弦樂團（Metropole Orkest Big Band）
錄製時期：2017年10月13日

透過編曲對瑟隆尼斯・孟克作品進行二十一世紀新釋

爵士樂界為了修正將即興演奏奉為圭臬的潮流，展現出對於作曲、編曲的關注，在這樣的風向下，大樂團爵士樂再度受到矚目，這張挾間美帆向瑟隆尼斯・孟克致敬的專輯《The Monk: Live at Bimhuis》，便是她發揮編曲家才華的一張傑作。當中〈Friday the 13th〉以爵士吉他為中心，以獨具巧思的方式加以編曲，是以往未曾聽過的新鮮作品。這張作品最大的看頭就是有著豐富的樂團音色，以及將獨奏樂手魅力發揮到淋漓盡致的巧妙編曲。

此外挾間很厲害的一點是，她能參透聽者的心理，懂得在扼要處加入演奏動聽的亮點，成功地在大眾化與個人風格呈現之間取得平衡。專輯中擔任演奏的大都會管弦樂團在1945年成立於荷蘭，歷史悠久，這種在爵士樂大樂團中加入弦樂組的大編制下演奏出的樂曲極具震撼力。

《CAIPI》

Song X Jazz發行

CAIPI
KURT ROSENWINKEL

推薦曲目〈Hold On〉

演奏：柯特・羅森溫克爾（g、b、p、ds、per、voice）、馬克・特納（Mark Turner，ts）、佩卓・馬汀斯（Pedro Martins，ds、kb、per、voice）、艾力克斯・寇斯米迪（Alex Kozmidi，g）、班・史崔特（Ben Street，b）、安迪・哈貝爾（Andi Haberl，ds）、琪菈・蓋芮（Kyra Garey）、安東尼奧・洛雷羅（Antonio Loureiro）、亞曼達・布萊克（Amanda Brecker，以上為voice）、特邀樂手：艾力・克萊普頓（g）等人　發行時期：2017年

柯特・羅森溫克爾
Kurt Rosenwinkel

民族音樂與爵士樂的融合

當代爵士樂的一項特點是加入民族風，《CAIPI》這張專輯則是深受誕生於巴西米納斯吉拉斯（Minas Gerais）地區的「米納斯派」音樂影響，也因為這張專輯耗費數年反覆進行多軌疊錄，所以也是一張能彰顯出柯特・羅森溫克爾音樂理念的傑作。「米納斯派」音樂人創作的音樂充滿知性且細膩，是近年來世界樂迷間熱門的話題。

柯特相當巧妙地將米納斯派中新穎獨特的音樂代入「爵士樂」中，也就是說雖然他是以米納斯風格作為包裝，但實際上呈現出的音樂是不折不扣的爵士樂，是一張讓人深切體認到「爵士樂作為融合音樂的優勢所在」的傑作。

另外，人聲這項當代爵士樂的重要特點也是這張專輯中的重要元素，尤其是〈Hold On〉這首曲子的旋律極富民族風，深深擄獲聽者的心。

《Man Made Object》

Blue Note發行

推薦曲目〈All Res〉

演奏：GoGo Penguin〔克里斯・伊林沃斯（Chris Illingworth，p）、尼克・布拉卡（Nick Blacka，b）、羅布・特納（Rob Turner，ds）〕
錄製時期：2015年3月～4月

透過「人力」呈現的電子音樂

爵士樂的「世界音樂化」具有雙重面向，其中一面是納入世界各地音樂，使其爵士化；另一面則是美國以外的音樂人崛起，近年來尤以出身英國的音樂人所開展的獨特音樂活動，為活化爵士樂界帶來不小的貢獻。

當中最先被樂迷們注意到的，是出身於曼徹斯特鋼琴三重奏樂團「走走企鵝」（GoGo Penguin）。這個樂團雖採取純原聲編制，但聽起來之所以好似電子音樂的錯覺，在於羅布・特納那被譽為「人力鼓打貝斯」、充滿震撼力的打擊技巧，以及讓人聯想到採樣循環樂句、出於克里斯・伊林沃斯之手的獨特鋼琴演奏。尼克・布拉卡的低音提琴則是讓演奏渾然一體，使得這個樂團的音樂聽起來極具份量。這幾人的出現，彰顯出爵士樂是如何透過擁抱其他音樂要素，進而獲得發展與變革。

《Your Queen Is A Reptile》

Impulse發行

SONS OF KEMET
YOUR QUEEN
IS A REPTILE

推薦曲目〈My Queen Is Harriet Tubman〉

演奏：沙巴卡‧哈欽斯（ts）、提恩‧克羅斯（Theon Cross，tuba）、湯姆‧斯金納（Tom Skinner）、塞布‧羅許福（Seb Rochford，以上為ds）特邀音樂人：光果‧內提（Congo Natty）、約書亞‧艾德漢（Joshua Idehen，以上為mc）、艾迪‧希克（Eddie Hick）、摩西‧博伊德（Moses Boyd）、麥斯威爾‧赫雷（Maxwell Hallett，以上為ds）、皮特‧維漢（Pete Wareham）、努必雅‧賈西亞（以上為ts）　發行時期：2018年

沙巴卡‧哈欽斯（即興之子）
Shabaka Hutchings (Sons of Kemet)

牙買加出身、來自英國的民族風爵士樂

沙巴卡‧哈欽斯在當今的英國爵士樂界中大放異彩，背後理由在於有別於美國，英國的歷史發展使得他們的音樂類型在「藩籬」上沒有那麼涇渭分明，此外，也因為牙買加在過去是英國的殖民地，所以有許多非裔音樂家在英國國內展開音樂活動。這樣的歷史條件，使得作為混合式融合音樂的爵士樂在英國得以茁壯。

沙巴卡‧哈欽斯是出身於牙買加，以倫敦為活動據點的非裔次中音薩克斯風手，他所領軍的樂團「即興之子」（Sons Of Kemet）所推出的專輯《Your Queen Is A Reptile》採用了相當獨特的樂器編制，演繹出充滿民族風的樂曲，魅力十足。〈My Queen Is Harriet Tubman〉一曲中，低音號撐起了沙巴卡的次中音薩克斯風，與雙鼓手的打擊交織出沉重渾厚的樂音，賦予作品強勁的力量。沙巴卡除了「即興之子」以外，也同時於其他多個樂團中活動，這一點也反映出了英國爵士樂界的深度。

《Midwest》

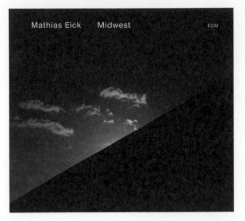

ECM發行

Mathias Eick　Midwest　ECM

推薦曲目〈Midwest〉

演奏：瑪西亞斯‧伊克（tp）、耶爾蒙德‧拉森（Gjermund Larsen，vln）、喬恩‧
巴爾克（Jon Balke，p）、馬茨‧艾萊森（Mats Eilertsen，b）、赫爾格‧諾爾巴肯
（Helge Norbakken，per）
錄製時期：2014年5月11日～13日

來自挪威的動人北歐鄉愁

由ECM唱片公司發行的歐洲（包含北歐在內）
爵士樂，總能為爵士樂界帶來一定程度的影響，只
不過大多數的作品在「大眾化」這點上力有未逮，
偏向冷門。就這點來看，這張出於挪威小號手瑪西
亞斯‧伊克（Mathias Eick）的專輯《Midwest》，可
說是兼顧了優質音樂以及大眾化。這張作品的旋律
線相當美妙，讓人聯想至北歐，空靈的小號演奏在
嶄新且有力的小提琴襯托下，營造出一股鄉愁。

同名樂曲開頭處的鋼琴旋律相當動人，也因為
內容實在太精彩，是我在店內選曲時總忍不住會伸
手去拿的一張專輯。這張專輯也因為帶有濃厚民族
風，樂器的使用方式也相當嶄新，是在爵士樂中加
入嶄新呈現手法的一個絕佳範例。雖然瑪西亞斯的
小號音色內斂且柔和，卻依舊能聽出其鮮明的個
性。

日本爵士樂簡史〈2〉

二戰結束後展開了空前的爵士樂熱潮

（接續第118頁內容）

昭和20年（1945）8月15日，日本無條件投降讓太平洋戰爭劃下了句點，終戰三天後的8月18日，日本政府開始著手設立為佔領軍提供娛樂的機構「特殊慰安設施協會」，二戰前的爵士樂手以及出身於軍樂隊的人組成了樂團，輪流造訪美軍軍營，而渴求娛樂的日本人也開始欣賞爵士樂，昭和28年左右興起了一股空前的爵士樂風潮，「川口喬治與四巨頭」等爵士樂團也一舉躍升為大明星。此時就開始大放異彩的現任第一線爵士樂手有穐吉敏子（p）以及渡邊貞夫（as）。

下一波爵士樂熱潮則始於昭和34年左右的「放克風潮」，亞特·布雷基（ds）與霍瑞斯·席佛（p）等黑人色彩濃烈的爵士樂大為流行，這股熱潮在亞特·布雷基與爵士使者樂團造訪日本公演時達到顛峰。山下洋輔（p）、日野皓正（tp）、佐藤允彥（p）等人也是在1960年代初期出道。

1962年於波士頓的柏克萊音樂學院（Berklee College of Music）留學的渡邊貞夫在1965年11月回國後，開設講座教授他在柏克萊學習到音樂理論，讓過去只能有樣學樣演奏爵士樂的樂手們獲得了「理論依據」。

日本的爵士樂在受到美國爵士樂牽引的同時，1960年代以後也開始出現各式各樣成就不凡的人才，展現出長足的發展，像是以充滿破壞性的自由爵士樂震撼全世界的山下洋輔三重奏、在1970年代後期的融合爵士樂風潮中大受歡迎的渡邊貞夫、日野皓正、Native Son，還有在融合爵士樂熱潮時期組成大學生樂團出道的Casiopea、T-SQUARE，更有在理念上與1980年代正統爵士樂復興而一致的小曾根真（p）、大坂昌彥（ds）、大西順子（p）等音樂人，以及開創出難以歸類的特殊音樂世界的大友良英（g）和菊地成孔（sax等）……。

至於當今日本爵士樂界最為活躍的人物就屬上原廣美（p）與挾間美帆（作曲、arr）這兩位出生於1970年代末至1980年代的人物，以及石若駿（ds）、井上銘（g）、松丸契（sax）這幾位出生於1990年代的音樂人。今後的日本爵士樂想必會比過去來得更為無國界，同時也會自然而然地有來自世界各地的音樂家加入合作，在這樣的一天到來之前，就先讓我們好整以暇地享受令和這個時代的爵士樂吧。

《村井康司》

出門聽爵士樂去！

日本全國 值得推薦的 爵士喫茶&音樂展演 空間指南

這是什麼樂器？
【爵士吉他】
爵士樂偏好飽滿的聲音，因此經常採用桶身如插畫中所示的吉他。原聲吉他雖然也有一定的音量，但多半會使用音箱來加以放大。

爵士喫茶篇〈引言、介紹、攝影〉：楠瀨克昌
音樂展演空間篇〈引言、介紹、攝影〉：長門龍也

《爵士喫茶篇》 每個人都能自在欣賞爵士樂的空間

所謂的爵士喫茶指的是可以一邊享用咖啡，一邊欣賞黑膠唱片的咖啡店，爵士喫茶的店面中，有著在一般家庭看不到的高性能音響設備以及收藏量豐富的黑膠唱片。

雖然爵士樂入門者容易覺得這樣的店家門檻過高，經常敬謝不敏，但其實它就和普通的喫茶店一樣，只需要進到店裡，點杯菜單上的飲料就好，除此之外並不需特別做些什麼。真要說和一般喫茶店有什麼特別不一樣的地方，大概就是說話不要太大聲。「禁止交談」這項規定相當著名，但其實在日本全國約六百間的爵士喫茶中，大概只有五、六間店有這樣的規定，絕大多數的爵士喫茶都是可以交談的。不

過如果大聲喧嘩或是吵鬧，還是會造成其他顧客的困擾，這是因為爵士喫茶本來就是以欣賞爵士樂為首要目地的場所，所以也才會說「爵士喫茶是日本特有的文化」。

爵士喫茶最初是在1929年（昭和4年）誕生於東京，並在1935年（昭和10年）左右在銀座及其周邊大舉開店。當時的爵士喫茶屬於高檔店，客群為愛好西方文化的有錢人，有些店家的女服務生甚至會身穿華麗的晚禮服。各間爵士喫茶也紛紛以從國外直接進口的留聲機性能，以及店內黑膠唱片有多新、多豐富來一較高下。這些爵士喫茶雖然因為第二次世界大戰而消失，但戰後不久，爵士喫茶再

次作為大眾欣賞爵士樂的空間捲土重來。

之後伴隨著亞特‧布雷基與爵士使者樂團在1961年於日本舉辦公演，日本全國掀起一股現代爵士樂熱潮，爵士喫茶也迎向了全盛期，絕大多數的客群是不怎麼有錢的十幾二十來歲年輕人。也因為黑膠唱片和音響在當時相當昂貴，所以只用一杯咖啡的價錢就能欣賞到爵士樂的爵士喫茶大受歡迎，「禁止交談」的規定也在此時誕生，主要是為了避免因為說話時音量過大，導致客人之間發生爭執，可見當時的人是多麼認真聆聽爵士樂。

在促成爵士喫茶流行的背後，有一項極具代表性的服務，那就是

點歌。不過因為店家只播放單面唱片，所以可依個人偏好選擇A面或是B面；如果點播的是CD的話，店家播放的時間會是單面唱片的時間（約20分鐘），此外店家並不接受單首樂曲的點播。過去點歌的方法是必須填寫點歌卡，不過現在則幾乎都是直接以口頭方式向店員點歌。只是雖然以前每間爵士喫茶都接受點歌，但近幾年越來越多店家都取消了點歌制度。

現代無論是居家或是在外，我們隨處都能欣賞到爵士樂，智慧型手機也提供了高音質的音樂，串流音樂平台上的龐大音樂庫更讓我們隨心所欲欣賞樂曲。在這樣的時代，爵士喫茶有什麼樣的魅力能讓我們甘於特地置身其中來欣賞爵士樂呢？爵士喫茶的魅力在於它所提供的爵士樂體驗相當豐富，是我們的日常生活所無法企及的。

不必擔心自己不懂爵士樂和音響，無法進而體會爵士喫茶的樂趣，其實有不少客人單純只是因為喜歡爵士喫茶的氣氛與空間而上門。許多爵士喫茶的老闆也是抱持著「只要客人能在此度過愉悅的時間就好」的心態在經營，所以不管是要閱讀、想事情都是客人的自由。在擺脫日常繁忙的空間中，以自己的方式享受獨自的時間，作為實踐這種時間的場域，便是爵士喫茶最大的魅力。只要造訪過一次爵士喫茶，想必你也能親身體會。

Jamaica

北海道札幌市中央區南3条
西5三条美松大樓4F
TEL：011-251-8412
營業時間：
13：00～23：45
公休：週日
店內全面開放吸菸

18：00過後收取桌費300日圓

Jamaica創立於1961年，是日本數一數二的老店。

爵士喫茶店內的喇叭多半採用美國品牌JBL，JBL在1950年代生產出被譽為最高傑作的傳奇銘器「Paragon」，造訪Jamaica光是能體驗Paragon那渾厚且品味非凡的音質，就相當值回票價。此外，店內除了喇叭以外的設備也是非同凡響，黑膠唱片的藏量總共約有兩萬張。Jamaica位於札幌鬧區一隅，店面創始人樋口重光過世後，其夫人樋口睦與店內員工堅守「正統爵士喫茶」的傳統，持續在店內播放以現代爵士樂全盛期為主的傑作，而且無論是面對熟客或是初次造訪的客人，都一視同仁，相當周到且溫暖地接待。

Jazz Kissa Basie自1970年開張以來，便打著「全日本最動聽的爵士喫茶」名號，獲得國內外廣大樂迷支持，店名取自美國的貝西伯爵樂團，而在店內欣賞爵士樂時就宛如大編制的大樂團在眼前演奏一般，讓人如臨其境的立體音質無與倫比。老闆菅原正二每天都會調整打從店面開張以來便持續使用至今的JBL喇叭與擴大機，這種仰賴耳朵靈敏度與經驗的出神入化絕技，打造出前所未有的音響空間。店內播放的黑膠唱片多為爵士樂的主流傑作與人氣作品，相當適合剛接觸的入門者，但受新冠疫情影響，從2020年3月開始截至目前2024年夏季都暫停營業，眾人都相當期盼能重新恢復營業。

Jazz Kissa Basie
（目前暫停營業）

岩手縣一關市地主町7-17
TEL：0191-23-7331
原營業時間：
14：00左右～20：00左右
公休：週二、週三
店內全面開放吸菸

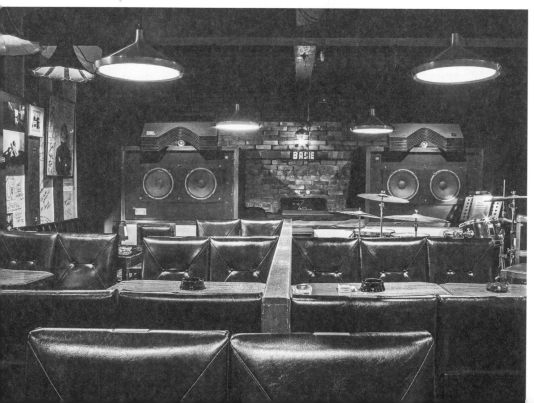

Count

宮城縣仙台市青葉區一番町
4-5-42
TEL：022-263-0238
營業時間：
14：00～23：00
公休：週日
店內全面開放吸菸
接受點歌

Altec Lansing與JBL並列為爵士喫茶最常使用的喇叭品牌，Count便是將Altec喇叭性能發揮到淋漓盡致的名店，店內所播放的1950-60年代現代爵士樂堪稱一絕。在岩手縣一關市的「Basise」開張後隔年的1971年，當時剛從大學畢業的朴澤伸夫在宮城縣仙台市的鬧區開了這間店，據說契機是朴澤先生過去每週都會造訪「Basise」，自然而然地萌生出想要自己經營爵士喫茶的想法，「Basise」的菅原老闆於是鼓勵他將店名取為「Count」。Count開店至今五十多年，音響設備與內部擺設完全沒變，雖然是保留全盛時期爵士喫茶風貌的硬派風格店面，但現在也已取消掉禁止交談的規定，即便是初次造訪的客人也不必擔心。

166

DUG是全日本最有名的爵士喫茶。1961年「DIG」這間爵士喫茶在新宿開張，受到年輕人熱烈歡迎，該店「禁止交談」的規定也流傳開來；六年後，中村積穗懷抱著想要經營一間「可以邊欣賞爵士樂邊交談的文化沙龍」念頭，於是經營了「DUG」這間與「DIG」呈強烈對比的爵士喫茶。DUG因為曾於村上春樹的小說《挪威的森林》中登場而廣為人知，據說過去村上自己所經營的爵士喫茶「Peter Cat」其實也是借鑒了DUG的風格。店內可以看到有媒體界、電影界或戲劇圈相關人士正在開會，還有客人正在閱讀從附近紀伊國書店買的書，又或是獨自安靜欣賞爵士樂的人，每個人都隨心所欲渡過各自時間，這樣的氛圍正是這間店的最大魅力。

DUG

東京都新宿區新宿3-15-12
TEL：03-3354-7776
營業時間：12:00～23:30
公休：全年無休
店內劃分吸菸區與禁菸區
接受點歌

18:30起為bar time，收取桌費500日圓

Eagle

東京都新宿區四谷1-8
堀中大樓B1
TEL：03-3357-9857
營業時間：
11:30～23:20（週一～週五）
12:00～23:20（週六）
公休：週日、國定假日
店內全面禁菸
不開放點歌
11:30～18:00禁止交談

Eagle自1967年開張，五十多年來秉持「爵士喫茶是連結爵士樂與爵士樂迷的專業橋梁」信念，是對爵士樂入門者再適合不過的一間爵士喫茶。店內設有五十個座位，空間相當寬敞，就音響環境而言，這樣的大空間十分有利，能讓客人體驗在一般家庭中絕對無法品味到的大音量與高品質音效。店面位置在1973年搬遷，在那之後內部擺設沒有太大變化，以便對應最新音響設備，並持續更新音響音。店老闆後藤雅洋同時身兼爵士樂樂評，出版不少著作。他所選曲的爵士樂包含了適合入門者的經典傑作、專業樂迷偏愛的作品乃至時下的最新創作，面面俱到，這種在其他爵士喫茶看不到的不偏不倚選曲，正是Eagle的理念。

Down Beat在1956年於橫濱的野毛開張，傳承至今已是第三代老闆吉九修平，店內的天花板與牆壁上到處貼滿了以前的雜誌封面與報導，店內還掛有數幅爵士樂手肖像畫，是由久保幸造這位以爵士藝術聞名的畫家年輕時所繪製，充滿了濃濃的昭和時代氛圍。進到店內，可以坐到以大音量流瀉的喇叭前方沙發區細細聆聽爵士樂，或是也可坐到店後方細長型吧台前天南地北暢談。

店內傳承約4500張黑膠唱片，多為1950-70年代的作品，另外再加上未滿四十歲的年輕老闆挑選的當代爵士樂作品，讓這間店成為爵士喫茶傳統風情與最新爵士樂潮流獲得巧妙融合的空間。

Down Beat

神奈川縣橫濱市中區花咲町
1-43　宮本大樓2F
TEL：045-241-6167
營業時間：16:00～23:30
公休：週一
可吸菸
接受點歌

Jazz Spot YAMATOYA

京都府京都市左京區熊野神社
交差點東入2筋目下
TEL：075-761-7685
營業時間：12:00～22:00
公休：週三、每月第二個週四
店內全面禁菸
接受點歌

19：00後酒精飲料加收桌費
600日圓
無酒精飲料不加收桌費

　Jazz Spot YAMATOYA創
立於1970年，是京都最具
代表性的爵士喫茶，店內配備
有罕見的英國品牌VITAVOX
生產的喇叭、威廉‧莫里斯
（William Morris）設計的雛菊
印花壁紙、象徵京都傳統的朱
紅色吧台、皇家哥本哈根與
Wedgwood的杯子、巴卡拉水
晶（BACCARAT）的酒杯……
這種名店才有的沉穩風格與
格調獲得來自國內外客人的青
睞。這間店也與渡邊貞夫等音
樂人有深厚交流，西索‧泰勒
（Cecil Taylor）與奇克‧柯瑞
亞都曾彈奏過店內的鋼琴。現
年八十多歲的老闆熊代忠文至
今依舊會定期造訪大阪的黑膠
唱片店，掌握最新發行動向並
添購唱片。在欣賞爵士樂的同
時，喝下一口由老闆精心沖泡
的咖啡，肯定會是日後難以忘
懷的回憶。

Dear Lord（大阪府大阪市）

從新大阪車站搭乘JR約莫十五分鐘後可抵達放出站，Dear Lord就位於從車站可見的一棟住商混合大樓的四樓，這間店是目前在大阪少數從中午就開始營業的爵士喫茶。

2011年開啟這間店面的酒井久代女士在大學時期曾於京都的爵士喫茶打工，結婚後返回大阪，就在她育兒工作告一段落、想再度重新造訪爵士喫茶時，才發現住家附近沒有爵士喫茶，於是便心生自己開一間的念頭。雖然經營並不容易，但她憑藉著毅力與執著克服了重重困難，至今也超過了十個年頭。店內收藏有2000張1950年代截至當代的主流爵士樂黑膠唱片與CD，為了能讓客人能細細品味音樂，椅子還特別擺設在正面對喇叭的位置上，是專門欣賞爵士樂的正統爵士喫茶。

Dear Lord

大阪府大阪市鶴見區放出東3-20-21東大阪 Living Center 4F
TEL：090-8141-7309
營業時間：13:00～19:00
公休：週一、週三、每月第五個週六、日
店內全面禁菸
接受點歌

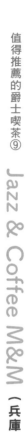

Jazz & Coffee M&M

兵庫縣神戶市中央區榮町通
2-7-3
TEL：078-393-0788
營業時間：11:00～22:00
公休：時間不定（公布於
Twitter、Instagram等社群媒
體上）
店內全面禁菸
不開放點歌

Jazz & Coffee M&M創始
於1997年，坐落於神戶的
觀光景點南京町西安門附近，
不過店老闆池之上緋紗子於
2012年驟逝，過去是常客
的桶口優於是辭去工作，接手
經營。當時是桶口先生從大學
時期開始持續造訪這間店的第
十個年頭，那時所接收下的
1500張黑膠唱片至今已增長
為3000張，而且他都是盡可
能收集原版唱片。在桶口先生
接手經營後的第十年，也就是
2022年11月時，他將店內
的喇叭從JBL換成了Altec A7。

Altec A7在過去是爵士喫茶最常
見的喇叭，但現在京阪神地區
幾乎已經沒有店家在使用這種
喇叭。桶口先生懷抱著「維護
爵士喫茶這項日本特有文化」
的理念在經營，店內主要播放
1950-60年代的現代爵士
樂這點是他最講究之處。

值得推薦的爵士喫茶⑩

Modern Jazz & Coffee JAB（福岡縣福岡市）

Modern Jazz & Coffee JAB

福岡縣福岡市中央區渡辺通
5-2-13
TEL：092-712-7413
營業時間：12:00～23:00
公休：週日
店內全面開放吸菸
接受點歌

　爵士喫茶王國九州目前還有許多充滿特色的爵士喫茶，其中最具代表性的名店就是位於福岡市鬧區天神的「JAB」。

　店名據說是取自1971年創始人羽生勇之助的姓氏讀音「HABU」，再與「JAZZ」結合而來，目前的店長秋葉勝則是第二代老闆。這間店謹守正統爵士喫茶自中午開始營業的傳統，店面外觀看起來雖然派頭十足，但店內的氛圍相當輕鬆，完全不需正襟危坐，是這間店受歡迎背後的祕密。店內播放的爵士樂也是以節奏悠緩、曲調平靜的作品居多，而非激烈或風格特異的樂曲，當中尤以人聲爵士堪稱絕品。此外比起知名傑作，店內播放更多的是偏向冷門的作品，是一個可以不期然領略到爵士樂深度所在的場所。

《音樂展演空間篇》 可以邂逅且最能「靠近」爵士樂的場域

不管是什麼樣類型的店家，我都經常能在造訪的店面中聽到療癒人心的舒服爵士樂。想要營造出時髦氛圍的酒吧或居酒屋會將爵士樂被拿來使用。我們經常能在不經意間聽到爵士樂，由此可見這是一種多麼為大眾所愛的音樂類型。

當然，會拿起這本書的讀者們，平常肯定也是盡情過著爵士生活，你可能會購買心儀的專輯、在付費平台下載音樂，或是透過每月定額的串流音樂服務來接觸爵士樂。如果你是甚至會造訪「爵士喫茶」的強者，那麼肯定能更進一步

的爵士樂世界。

催化出音樂與情緒的樂手正透過樂器在現場演奏出音樂……我所要介紹的便是能以最近的距離來獲得前述體驗的場所，此處是最能親臨爵士樂風采的實至名歸之地——「音樂展演空間」。

若想欣賞爵士樂的現場演奏，我們首先浮上腦海的會是音樂節、音樂會、演奏會等這種經過企劃後舉辦於大規模音樂廳，但是日期與會場均不固定的公演。另一方面，「音樂展演空間」指的則是可容納

體驗到未曾經歷過的美妙。在此我要介紹的是一個更為積極且極致的欣賞方式，藉此為你開啟更高次元的爵士樂迷。

這樣的店家儘管在類型上可細分為「爵士酒吧」、「爵士lounge」、「爵士俱樂部」、「現場演奏餐廳」、「音樂展演空間」（可舉辦現場演奏的「爵士喫茶」也在此列），但在此我都統稱為「音樂展演空間」。在這些展演空間中，不管是演奏偏向、演奏是從星期幾或幾點開始，甚至是預約方式都各不相同。不過基本上只要避開推出特別豪華企劃的日子，其實不用太擔心……當然前提是你有事

都經常能在造訪的店面中聽到療癒人心的舒服爵士樂。想要營造出時髦氛圍的酒吧或居酒屋會將爵士樂拿來當作BGM播放，甚至就連懸疑連續劇、線上影片的背景或廣播為了增添廣告氣氛時，爵士樂都經常

家，它們的規模雖小，但卻天天（或至少每週一次以上）舉辦現場演奏，迎接每天心血來潮造訪的爵

十幾人至百人左右的小型固定店先調查好店家收費和餐飲費用。

茶」的強者，那麼肯定能更進一步

這些店家收費其實都很透明，不會多收標示價格以外的費用（不過在「爵士樂俱樂部」這樣的餐廳可能會外加稅費、服務費及桌費）。比起下班後買張日後不曉得會聽幾次的 CD，然後再到便利商店買一堆罐裝啤酒和下酒零食，回家後在音響前開一人爵士樂派對，其實你可能只須花費同等金額或是再多加一點錢，就能在音樂展演空間欣賞到現場爵士樂演奏。

建議可以提前找好想看的樂手或樂團，確認他們演奏的日期時間與音樂展演空間名稱，事先預約再造訪會比較好；如果演出的是未曾聽說過的樂手，那麼這樣的偶然肯定也是會眷顧你的，因為你將有可能邂逅意想不到的「偶像」，或是欣賞到過去未曾聽聞過的「演奏風格」。音樂展演空間會給予登台機會的，一定是店家認為大有可為的

演奏者，演奏的樂手們肯定也會在舞台上拿出他們畢生最完善且最新的演奏。能在極近的距離下欣賞到這樣的表演，是唯有音樂展演空間才能品味到的樂趣。

我認為這裡就像是社會生活中的綠洲，因為在此度過的時間抹去了我的不安，為我帶來邁出下一步的活力，也希望讀者們務必親臨音樂展演空間這個綠洲，品味「在全世界最近的位置，聆聽最為創新且充滿活力的現場演奏」這樣的幸福，獲得療癒。

Blue Note 東京（東京都港區）

Blue Note東京在開店之初是紐約一間同名店家的姊妹店，也是第一間國外爵士音樂人會在日本定期演出的老字號爵士俱樂部，店內音響效果極佳，擴音系統無與倫比，同時也是一間富麗堂皇的一流餐廳。也因此，這間店自1988年開業以來，店內完整的高規格便吸引了眾多偏愛高檔次的名流造訪。

目前店內會安排唯有日本本地才欣賞得到的表演，積極給予日本爵士音樂人登台機會。此外這間店另有一系列出於同一經營體系的俱樂部、咖啡店、餐酒館，提供更能輕鬆地欣賞現場演奏的空間，誕生於這家店的大樂團，更是將腳步跨出了這間俱樂部，活躍於全球。店內同時提供生日驚喜表演以及學生優惠（名額有限）。

Blue Note東京

東京都港區南青山6丁目3-16
TEL：03-5485-0088
營業時間、收費：
營業時間根據每場公演有所不同，詳情請瀏覽官方網站。收費也依公演不同，部分特定席位會加收座席費。

照片來源：Blue Note 東京

OurDelight（埼玉縣蕨市）

大樓房東與熱愛爵士樂的建築師之間的好交情，催生出了一個非比尋常的空間。OurDelight雖位於五樓頂樓，但因考量到店內擺放音響，於是將空間從四樓直接往上挑高。

這位建築師原本只是心想總有一天要將此處改造為自己的遊戲間，但就在某天，他與一位男子結識，這名男子想在京濱東北線（通往爵士樂荒漠的北上下行線）上開一間音樂展演空間，於是讓這個隱密的空間獲得開放……這便是OurDelight於2015年開業背後的故事。

店內的清水模壁面與高達18公尺的挑高空間營造出獨特的音響迴響，吸引每天自市中心通勤返家的通勤族，深受好評。這些以近距離沐浴於現場演奏中的通勤族，便在獲得舉步邁向明日的精神糧食後，回到位於北方的家中。

OurDelight（2024年7月起停業）

埼玉縣蕨市塚越1-5-16 MITSURU大樓5F
TEL：048-446-6680、090-2464-2574
營業時間、收費：
　19:30～22:00左右（週間）
　下午場現場演奏：13:30～16:00左右
　晚場現場演奏：19:00～21:30左右
　（週六、週日、國定假日）
　3,600日圓（＋飲料低消1,000日圓）
　有學生優惠
公休：時間不定
※由15台攝影機捕捉的全方位視角線上直播也廣受好評

Nardis（千葉縣柏市）

這一切都成形自一個偶然的念頭。Nardis的店老闆過去曾託經營一間位於御茶水（當年曾因學生運動沸騰一時）的老字號音樂展演空間，並擔任爵士鋼琴家菊地雅章的經紀人。但他日後卻離開強硬派爵士逐漸消融的東京，到人生地不熟的柏市開店，那年是1994年，店名則是取自突然浮現腦海的樂曲曲名。

Nardis的老闆拜前一份工作所賜，在人面上相當吃得開，所以在此演奏的都是叱吒風雲的老手，這是Nardis最大的特色。此外老闆也積極挖掘新手並加以培育，是最新潮爵士樂的試驗地，聚集了眾多人才。店內擺放了一台自前述老字號展演空間接手的KAWAI鋼琴，在細心整調下，它的音色甚至遠播歐洲，更有不少爵士音樂人遠從歐洲來訪表演。

Nardis

千葉縣柏市柏3-2-6 ks大樓1F
TEL：04-7164-9469
營業時間、收費：
　1st 20:30～　2nd 21:50～（週間）
　1st 20:00～　2nd 21:20～（週五、週六、週日）
　2,530日圓～（＋兩杯以上飲料／學生除外）
　即興合奏：1,980日圓～
未安排現場演奏時或現場演奏結束後為酒吧營業時間：
　19:00～26:00　660日圓～（＋飲料）
公休：時間不定

新宿 Pit Inn（東京都新宿區）

新宿Pit Inn

東京都新宿區新宿2-12-4 ACCORD新宿 B1

TEL：03-3354-2024

營業時間、收費：

下午場：14:00～16:30

1,300日圓＋（週間／附贈一杯飲料）、

2,500日圓～＋（週六、週日、國定假日

／附贈一杯飲料）

晚場：19:30～

3,000日圓～＋（附贈一杯飲料）

公休：全年無休

新宿Pit Inn的音響品質之佳揚名全世界，這都要歸功於店面1979年搬遷至第二間店鋪後，舞台下方有著充滿許多奇妙傳聞的土壤，以及不知為何刻意讓結構高出地面十幾公分的舞台，再加上牆壁的設計，在在都讓音樂產生獨一無二的迴響。

新宿Pit Inn開業至今超過65年，店面自開張的隔年便開始安排道地的爵士現場演奏，之後刻劃下眾多名留日本爵士樂史的歷史。店面至今已拓展至第三間店，每天都安排各種類型的爵士樂表演、小型戲劇演出以及搭配詩歌朗誦的表演，追求透過音樂加以呈現的實驗性優質演出，至今儼然是不折不扣的爵士樂聖地，受到全球矚目。日本樂手的原創曲以及部分公共領域樂曲或即興演奏等影片，也可透過定額付費以線上演奏會或隨選視訊方式來欣賞。

Hermit Dolphin（靜岡縣濱松市）

Hermit Dolphin的店老闆過去經營的是店內放滿黑膠唱片的昏暗酒吧，剛開店之初，那間店就好似與海豚同伴失散的天涯孤獨人，可以輕鬆造訪的爵士樂迷樂園。日後店老闆因為難以忘懷在朋友們的企劃下舉辦的綾戶智繪（現改名為「智惠」）的現場演唱，於是他便在六年後的2004年另開一家也提供現場演奏的唱片行兼音樂展演空間的店面，店內提供的辛香料風味強烈的各式口味咖哩飯也大受好評，位置就坐落在樂器之城濱松的YAMAHA音樂大樓隔壁。此地雖然離東京和大阪都不近，但總是能將時下一流的演奏家自中央之地請來……全是因為店老闆的用心與堅持。受邀的音樂人也能理解這份用心，專程遠道而來。在地方城市竟能欣賞到如此紮實且充實的現場演奏，對此我想只能用奇蹟來形容。

Hermit Dolphin

靜岡縣濱松市中區田町326-25 KJ廣場2F
TEL：050-5307-3971
營業時間、收費：
　午餐時間：11:30〜14:30（週五、週六、週日）
　酒吧營業時間：19:00〜23:00（週六、週日）
　現場演奏時間：19:30〜（週間）；週五、週日、國定假日請至網站確認
　3,000日圓起＋稅（＋單杯飲料500日圓起）
※公休日、現場演奏日期及最新資訊請至網站確認

BODY&SOUL （東京都澀谷區）

BODY&SOUL是1974年創業的老字號店面，目前在澀谷公園通上開有新店，店內音響效果因此有顯著提升。店內不定期舉辦的Day Time Live廣受好評。

東京都澀谷區宇田川町2-1 澀谷Homes B-15
TEL：03-6455-0088
營業時間、收費：
　1st 19:30〜　2nd 21:00〜（週間、週六）
　1st 18:30〜　2nd 20:00〜（週日、國定假日）
　4,500日圓起＋（學生優惠2,300日圓起）
公休：時間不定（請至網站確認）

Lydian （東京都千代田區）

Lydian在音響上特別注重宛如在音樂廳演奏般的迴響效果，這間店除了開演時間比較早以外，在餐點上也相當用心，也會知會觀眾演奏曲目，處處為觀賞者設想，讓人備感開心。

東京都千代田區神田司町2-15-1 B1
TEL：03-5244-5286
營業時間、收費（編註：2024年5月查詢為永久歇業）：
　1st 19:15〜　2nd 20:45〜（週間）
　1st 18:00〜　2nd 19:30〜（週六、週日、國定假日）
　3,400日圓起（＋飲料費）
公休：時間不定

NO TRUNKS （東京都國立市）

NO TRUNKS的店老闆是創造出「中央線爵士樂」（發展於JR中央線地帶，是一種具有特殊氛圍且個性十足的爵士樂風格）此一用語的人物，在這間店內可以欣賞到萬中選一的中央線爵士樂手們熱力十足的表演，此外店內還會舉辦現在已經相當罕見的LP唱片欣賞會以及脫口秀表演。

東京都國立市中1-10-5-5F
TEL：042-576-6268
營業時間、收費：
　酒吧：18:00〜23:00
　現場演奏：19:00〜（不定期　週五、週六、週日）
　1,500日圓起（＋飲料費、也有不收費的打賞制）
公休：週二、週三

No Room For Squares （東京都世田谷區）

在穿過No Room For Squares的店門後，所進到的是爵士樂的祕密空間。只要向店家傳達當下的心情，店員就會為你調製相符的創意雞尾酒，並帶給你最至高無上的現場演奏。

東京都世田谷區北沢 2-1-7 Housing北沢大樓4F
聯絡方式：noroomforsquares.bar@gmail.com
營業時間、收費：
　酒吧：19:00〜26:00（週一、週二）、15:00〜26:00（週三、週五）、14:00〜24:00（週六、週日、國定假日）
　現場演奏：19:30〜（不定期　週六、週日、國定假日）
　3,000日圓起（＋飲料費、也有不收費的打賞制）
公休：不定休（請至網站確認）

※刊登的店家內容均為截至2022年11月的資訊。

解說爵士樂的文章中經常會出現專門術語，但別擔心，
只要認識這 100 個用語，聆聽爵士樂肯定會更加充滿樂趣。

解說：伊藤嘉章

關於樂手和樂器

書包嘴【Satchmo】

Satchmo 是小號手路易斯・阿姆斯壯的外號，這個名號是他的大嘴「Satchel Mouth」（看起來像是小口金包開口的嘴巴）的簡稱。雖說這個綽號呼只是外號，但現在儼然是他的代名詞。順帶一提，也有不少爵士樂手有綽號，比較著名的像是查理・帕克的綽號為「Bird」、克里夫・布朗的綽號為「Brownie」、約翰・柯川為「Trane」，李斯特・楊則為「Pres」。

業餘時間【afterhours】

意指音樂家在一整天的演奏工作結束後，聚在一起自由演奏的時段，演奏的都是與工作無關的樂曲，有時甚至會是充滿實驗性質的曲子。這個詞也可用來指稱演奏或演奏活動。

前衛【avangarde】

avangarde 一詞來自法文，帶有前衛之意，

指的是先鋒人士、或創新的舉止、具有實驗性的行為，特別指涉在藝術領域中不受單獨活動的歌手，或是非自身所屬的樂成見所束縛的風格或行為。在爵士樂領域中，歐涅・柯曼等人演奏的自由爵士樂在當年就被冠上前衛一詞。不過究竟何謂創新，其定義是會因時代而異的，也因此被認定為前衛的對象總是不斷地變化。

低聲吟唱情歌的歌手【crooner】

crooner 一詞指的是出現於 1930 年代，以輕柔吟唱方式演唱的歌手，又或是指這樣的演唱方式。這樣的演唱方式拜麥克風與錄音技術的進步而得以實現。平・克勞斯貝等歌手為代表性人物。

伴奏樂手【sideman】

意指在某個樂團或爵士樂作品中主要演奏者以外的樂手。其複數型為「sidemen」。

錄音室樂手【studio musician】

主要指流行樂界中不是為自身所屬的樂

團服務，而是在錄音室錄音或演奏時為單獨活動的歌手，或是非自身所屬的樂團提供支援的樂手。別名為「recording musician」、「session musician」。

小編制樂團【combo】

combo 意指爵士樂中的小編制樂團，是「small combination」的簡稱，人數約為三至七、八人，有時也會被拿來與獨奏（solo）或大樂團（big band）作為對比。

客串（演唱、演奏）【feature】

feature 有「特徵」、「面貌」之意，在音樂領域中則多半是意味著「客串演唱、演奏」。

樂手名單【personnel】

參與某個音樂作品製作或錄音的樂手姓名列表。

領班【leader】

在樂團、管弦樂隊或樂器演奏中居主導地

位的樂手。

前排【front】

相較於爵士鋼琴、低音提琴、爵士鼓等節奏組，前排指的是在舞台上與觀眾正對面位置上演奏的樂手（多為管樂器）。

主奏小號【lead trumpet】

lead trumpet是指大樂團裡小號組的第一小號演奏者。主奏小號無論是在音樂的詮釋或帶領其他小號手吹奏上，都扮演關鍵的角色，需具備一定的演奏技巧與音樂素養，同時也是能左右整個樂團的重要位置。在小號組中是以演奏較高音域的樂手為始。從「一」開始編號。順帶一提「lead alto」（首席中音薩克斯風）一詞代表薩克斯風組中的第一中音薩克斯風樂手。在薩克斯風組中，中音薩克斯風的編號順序是第一和第三，次中音薩克斯風是第二和第四，上低音薩克斯風則是第五。

節奏組【rhythm section】

節奏組是指樂團合奏中主要負責節奏部分的多位演奏者，在爵士樂中多為爵士鼓、低音提琴、爵士鋼琴和爵士吉他，有時康加鼓打擊樂器也被算在內。

弦樂器、弦樂、弦樂組【strings】

strings的意思是弦樂器或是以弦樂器為中心的演奏，或是管弦樂團中的弦樂組。爵士樂中也有不少「with strings」這種在常規編制外加入弦樂器合奏以拓寬表現空間的作品。近年來搭配大編制重奏或交響樂團、積極納入弦樂的爵士樂作品也有增長趨勢。

銅管組【brass section】

由銅管樂器組成的樂器組，在標準的大樂團中包含小號和長號。

管樂器【horn】

泛指既包含銅管樂器（小號等）也包含木管樂器（薩克斯風等）的管樂器，其語源來自動物的角笛。

管樂組【horn section】

管樂器不分銅管或木管樂器，是包含了所有管樂器的音樂組，在編制上相當多元。

單一管樂器（編制）【one horn】

只有一種管樂器（一位演奏者）的合奏，比方像由小號與節奏組所組成的編制。

電子（樂器／音樂）【electric】

指的是電子樂器，或是將電子樂器發出的聲音作為重要音樂要素的創作或音樂。

銅管樂器【brass instrument】

銅管樂器是小號、長號、低音號等，演奏者必須透過嘴唇的振動來發聲的管樂器的統稱。

木管樂器【woodwind instrument】

木管樂器是薩克斯風、單簧管、雙簧管、長笛等，非透過演奏者的嘴唇振動來發聲的管樂器統稱。→簧片樂器

簧片樂器【reed instrument】

簧片樂器即為木管樂器，是透過簧片（主要為竹製或蘆葦製的薄片）的振動來發聲。但長笛與直笛是以空氣取代簧片進行振動。

鼓刷【brush】

鼓刷是鼓棒的一種，是由成束的細金屬絲或塑膠纖維製成。鼓刷除了能用來敲擊，也能透過使用鼓刷摩擦鼓面來達成細膩的音樂呈現，或是用於減弱音量、重音。

吹嘴【mouthpiece】

吹嘴是指在吹奏管樂器時吹氣的部分（吹口）及其組件。吹嘴的形狀與素材會為音質帶來變化，所以吹嘴的選擇也能反映出演奏者的特色。銅管樂器的吹嘴多為黃銅製，薩克斯風的話則是有硬橡膠、樹脂和

黃銅製。

弱音（器）【mute】

mute這個詞意味著弱音、消音，又或者是用於改變音色，以達到特定音樂效果。多半是用於弱音、消音的工具和演奏方法，小號和長號所使用的有碗狀的杯式弱音器、酒瓶狀的直式弱音器、哈門（哇音）弱音器，以及蓋在喇叭口上的桶式弱音器。邁爾士・戴維斯便以使用哈門弱音器所著名。另外mute一詞也用於指稱其中彈奏時用手輕觸吉他弦、壓低聲響的技法。

腳踏鈸【hi-hat cymbal】

腳踏鈸是構成爵士鼓組的一部分，由直徑約為35公分的兩片鈸組成，裝在腳踏鈸架上。鼓手在演奏時會用腳踩踏控制開合的腳踏板並加以敲擊，這個詞另也用於指稱銅鈸本身。

關於樂理與曲式

當代爵士樂【contemporary】

contemporary一詞有「當代的」意思，在爵士樂中則是指1970年代以後納入搖滾樂或其他流行樂語法的爵士樂的統稱。

主流爵士樂、主流【mainstream】

①mainstream是指1950年代以降既不投入咆勃和硬咆勃的懷抱，但卻也不回歸至傳統爵士樂，而是在搖擺樂年代以小編制活動的樂手們所追求的爵士樂。代表人物為柯曼・霍金斯、李斯特・楊、洛伊・艾德瑞吉（Roy Eldridge）、萊諾・漢普頓等人。
②mainstream一詞也用於表示代表其原意的「主流」、「本流」。

華爾滋【waltz】

華爾滋是誕生於中世紀歐洲的舞蹈，為十八世紀以後在宮廷中所發展出來的三拍子圓舞曲及其形式。華爾滋一詞也經常被拿來當作三拍子樂曲的統稱。就爵士樂的發展來看，三拍子在1950年後也開始受到廣泛使用。

美國本土音樂【Americana】

廣義上泛指美國音樂。至於在爵士樂領域中，除了既有的黑人音樂系譜外，也有以鄉村音樂等其他美國音樂為背景的爵士樂，Americana一詞便是指稱這類音樂的統稱。

藍調（音、音階）【blue note scale】

blue note scale指的是爵士樂或搖滾樂中所使用的一種音階，一般為（大調音階，也就是一般的Do Re Mi Fa So中第三音（Mi）、第五音（So）、第七音（Si）降半音後的音，這樣的旋律聽起來會帶有一種哀傷感。

藍調（形式）【blues】

藍調是由非裔美籍人士所創造、誕生於美國南部的一種音樂形式。藍調的樂曲一般有12小節，會按照固定的順序使用三個和弦，在一首歌中呈現出起承轉合。藍調音樂多半有歌詞，演唱者會相當投入感情地演唱日常生活中的戀愛、折磨苦難以及悲傷，並且多半會採用嘲諷、嬉鬧、故事、插曲等形式呈現，以沖淡哀傷。日本演歌中歌名為〈〇〇藍調〉的歌曲雖然所依循的不是這樣的形式，但共通點是都帶有哀傷感。

陳腔濫調【cliché】

cliché在法文中的意思指的是陳腔濫調、慣用語。在音樂領域中雖然帶有肯定的意味，用於指稱穩定且可預測的旋律線與和弦走向，但同時在爵士樂的評論中，這個詞也用來形容在不具新意的演奏或即興演奏上，出於慣性所演奏出的樂句。

抒情曲【ballad】

ballad原本所指的是歐洲的民間敘事曲，但在爵士樂與流行樂中多半是指節奏悠緩，

同時有著感傷歌詞及優美旋律的曲子。

抒情的、抒情風格【lyrical/lyricism】

意指抒情／抒懷、抒情的／抒懷式的，多半描述以平靜的情感呈現出的表演。

演奏曲【instrumental】

指的是不具有人聲演唱的器樂演奏。

演唱曲

指的是有人聲演唱的曲子，沒有人聲演唱的曲子則稱為「演奏曲」。演唱曲的特點為基本上是以人聲音域創作。

前奏【intro／introduction】

指開始演奏演奏旋律前的前導部分、序奏。有些樂曲的前奏採用的是樂曲主題的和弦進行，有些則是採用印象截然不同的旋律與節奏，呈現上相當多元。

主歌【verse】

西洋音樂中進入副歌（主題）前的部分。以日本樂曲中的稱呼來說的話，如果說サビ（發音為「sabi」，即為副歌）是曲子中最重要的，那麼導入副歌、被稱為「Aメロ」（主歌）、「Bメロ」（副歌前段）的部分，就相當於西洋音樂中的verse。

橋樑【bridge】

樂曲結構中連接各部分的段落，不過具體來說如何使用會因人而有極大的差異。在國外的話bridge指的是「主歌（導入部分）」與副歌（主題部分）的銜接部分」，但在日本則是指「連接副歌（主題部分）與主歌的段落」，有時也用來指「副歌前段」。

歌段【break】

是指在演奏途中刻意讓音樂停下來的空白部分，經常被用在樂曲中要切換至不同段落時，比方像是從主題進入獨奏之前。

和弦配置【voicing】

意指改變單一和弦的樂音堆疊順序、在其中加入或是省略某個音，又或是改變和弦音的聲響，或讓和弦之間可以順利連結。

行進低音【walking bass】

指的是低音提琴根據和弦進行，在一小節中彈奏四次四分音符，這是爵士樂中的一種伴奏型態，因為像是人在走路的感覺而得此名。

副歌【refrain】

曲子中反覆出現、讓人印象深刻的樂句，在古典樂中被稱為固定音型（ostinato）。

主題【theme】

theme指的是樂曲的主題、旋律、樂句。爵士樂多半採取的形式是先演奏主題，接著帶入即興演奏部分，最後會再次演奏主題以告終。另外theme一詞有時也用來表示曲子或是專輯作品整體的概念式主題。

【4 bars／8 bars】

4 bars就是小節的意思，4 bars為四小節，8 bars則為八小節，不過在爵士樂中這兩個bars則是指即興演奏時多位演奏者以四小節與八小節的順序來輪流獨奏，多半是指與爵士鼓進行輪流演奏的場合。

【4 beat／8 beat／16 beat】

一小節中的音符數量不同時會導致節奏感產生變化，此即其分類的分法。4 beat是指在節奏感上讓人覺得有四個四分音符的節奏，跟爵士樂中低音提琴演奏時的音數一致；8 beat則是指有八個八分音符的節奏，給人搖滾樂的感覺；16 beat則是16個16分音符的節奏感，典型的代表為融合爵士樂。

AABA曲式

樂曲結構形式的一種，在段落結構上是指相同的旋律與和弦進行先重複兩次（AA），下一個段落則是不同的旋律與

和弦進行（B），在那之後又再次回到一開始的段落（A）。許多後來成為爵士樂標準曲的音樂劇樂曲多半採用的是這樣的曲式（每個段落有八小節，合計32小節）；另外也有些曲子是採取再多一種不同旋律與和弦進行（C）的ABAC曲式。

和弦【chord】
指的是兩個以上音程的音在同時演奏下發出聲音的狀態。就樂譜來看，古典樂的和弦只用音符表示，但爵士樂則多半是用英文字母跟數字這種簡便的方式來表示。

和弦進行【chord progression】
指的是曲中的和弦隨著時間進程進行轉換的方式。即便是相同的曲子，也會因為旋律所搭配的和弦進行不同，讓曲子聽起來有所不同。此外，和弦進行也是即興演奏時的依據。

【chorus】
①人聲和聲。流行樂中（包括爵士樂）能襯托出主唱的和聲。
②副歌。樂曲中的單位之一。

切句法【phrasing】
在即興演奏中創造旋律時劃分樂句的方法。這個詞有時也用來表示旋律本身的創造方式及其特色。

high note意為高音，特別是用於指稱小號中最高音域的音。

大調【major key】
指的是主音（Do）與第三音（Mi）之間的音程相距兩個全音，聽起來給人一種活潑的感覺。

運音【articulation】
指的是演奏時在每個音與音的連接處添加不同的力度或是效果，藉此呈現出所欲表現的音樂。

調性【tonality】
是指一首樂曲是採用怎麼樣的音作為中心音（key、調）。

引伸音【tension note】
在基本和弦的組成音上加入非和弦音的話，會產生一種帶有緊張感的聲音，此即引伸音。

小調【minor key】
指的是主音（Do）與第三音（Mi）之間的音程相距為一個全音與一個半音，聽起來給人一種哀傷的感覺。

高音【high note】

關於演奏與技法

二重奏【duo】
duo指的是兩位歌手或是樂手的合奏，在爵士樂中雖然多為爵士鋼琴配上低音提琴的組合，但也有爵士鋼琴配上爵士鋼琴、或是人聲爵士配上爵士吉他的例子，組成的樂器並不固定。

三重奏【trio】
trio是指三位樂手的合奏。在爵士樂中雖然多為爵士鋼琴與低音提琴和爵士鼓的組合，但組成的樂器並不固定。

四重唱、四重奏【quartet】
quartet是指由四位歌手或是演奏者所組成的合唱或合奏團，在爵士樂中多半是由爵士鋼琴、低音提琴、爵士鼓的組合再加上另一種樂器，不過樂器的組合並沒有嚴格規定。

五重奏【quintet】
Quintet是由五位歌手或是演奏者所組成的合唱或合奏團，六人則為六重奏（sextet）、七人為七重奏（septet）、八

人為八重奏（octet），九人則為九重奏（nonet）。十人雖然稱為十重奏（dectet），但當人數多到十人時，近來的傾向是將其稱呼為大編制重奏（large ensemble）。

即興演奏【ad-lib】

ad-lib意為即興演奏，指的是順著樂曲的和弦進行，當場演奏出不受原曲旋律拘束的自由旋律，或是也可指稱演奏過程中即興演奏的部分，是源自於拉丁文的一個字眼。

原聲【acoustic】

原聲指的是非電子樂器且不使用通電後擴音功能（麥克風）的樂器原聲，以及透過這種樂器演奏出的音樂。不過唯有吉他因為共鳴箱傳遞出的音量無法與其他樂器抗衡，所以即便吉他使用了麥克風，只要一起演奏的人都是使用原聲樂器，多半也被認定為是原聲。不具共鳴箱的吉他則被視為電子樂器（電吉他）。

互動式演奏【interplay】

指的是演奏者對於彼此所帶動的觸發做出反應，創造出個人的即興演奏。演奏者之間能相互影響的因素眾多，包括節奏、旋律、和弦、音色等。

即興演奏【improvisation】

improvisation雖然也是即興演奏的意思，但這個詞的意涵比帶有和弦進行的框架限制的「ad-lib」還要廣泛，是囊括了所有類型的即興演奏的用語。

合奏【session】

就一般音樂術語而言，session指的是音樂家為了演奏而齊聚一堂；在爵士樂中則多半是指為了即興演奏而齊聚一堂，稱為即興合奏（jam session）。

即興合奏【jam session】

意指演奏者們齊聚一堂，在沒有事先準備好樂譜的情況下進行即興演奏。

同度齊奏【unison】

unison意為音程相同的音，多半是用於指稱多位演奏者在合奏時以相同音程演奏相同的旋律。此一詞來自拉丁文。

伴奏【backing】

backing指的是為歌手或是獨奏樂手的和聲與節奏提供演奏，使之更為出色。

獨奏【soli】

soli為義大利文，是solo的複數型，在爵士樂中是指像薩克斯風組這種單一樂器組的合奏部分。

獨奏、獨唱【solo】

solo意為獨奏、獨唱，有時也指單人樂手的演奏或作品，又或者是指樂團中單一樂手在其他成員伴奏的情況下，進行即興演奏的行為。

多人輪流獨奏【chase】

chase雖然原意為「追逐」，但這個用語所意味的是多位演奏者以四小節這種短小節彼此輪流即興演奏。樂手們有時也會加快速度，將小節數縮短為兩小節，好像在彼此追逐一般，進行充滿緊張感的即興演奏交流。

搖擺（感）【swing】

swing一詞原為「搖晃」之意，在此意思轉化為指稱爵士樂獨具的搖擺感覺，也是定義爵士樂的要素之一。只要在兩個八分音符構成的一拍中，拉長第一個八分音符，讓第二個八分音符感覺變短，或透過將一拍三連音中的第一個音與第二個音用連線連接起來的節奏感來演奏，就能呈現出搖擺感。這種輕快的節奏在大樂團的演奏下，讓爵士樂以舞曲之姿在1930-40年代盛極一時，這樣的音樂便稱為搖擺爵士樂，當時也被稱為是搖擺年代。

過門【fill-in】

在演奏爵士鼓時，為了讓固定的節奏模式在段落交替時既明顯且令人印象深刻，於是將帶有變化的一到兩個小節穿插到演奏中，便稱作是過門。廣義來說，除了爵士鼓的演奏以外，過門也用於鋼琴或吉他伴奏中相同的演奏技法。

推弦【choking】

推弦是指按住吉他弦後讓手指與琴桁平行來推起吉他弦，以便改變音高的一種技巧，別名為「bend」、「bending」，是吉他特有的演奏技巧。

泛音【flageolet】

泛音是一種演奏法，能讓薩克斯風發出比正常音域還要高的高音，所利用的原理是倍音。

假設奏法（唱法）【fake】

將原曲的旋律與節奏以自身所感受到的音色加以變化，是演唱或演奏的技法之一。

擬聲唱法【scat】

Scat是爵士樂中的一種演唱方法，指的是以像「噠吧噠吧」這樣不具意義的音，隨著旋律即興演唱。路易斯·阿姆斯壯便是擬聲唱法的箇中好手。

關於製作及其他

專輯【album】

有別於單面唱片只單獨收錄一首樂曲的單曲盤，單面長度達20至30分鐘左右，且收錄有多首樂曲的唱片（LP唱片）就被稱為專輯；進入CD與數位音樂下載的時代後，將多首曲子彙整為一張「作品」推出時，也稱之為專輯。「album」一詞原來指的是用來貼照片或是集郵的大冊子，在SP唱片（均為單曲）的時代，把多張唱片裝入袋中綁好，再於其上貼上厚封面的收納冊也同樣被稱作是「album」。此後在唱片界中「album」一詞便成為表示作品集的用語，LP唱片也不例外。

收錄【take】

演奏者在錄音時為了能選出最棒的一次演奏來作為正式作品，會多次演奏同一首曲子，每一次的演奏就稱為一個take。「alternate take」指的是另一個錄音版本。

音樂唱片分類目錄【discography】

根據演奏者、作曲者或音樂類型不同，將唱片或CD等錄音作品的名稱、參與製作的人員、曲目、錄製時期的年月日等諸多資料加以匯集、整理後所製成的目錄。

製作人【producer】

製作音樂時的總負責人，包括作曲人的任用、錄音、行銷方式等各面向均由製作人指揮。

百老匯【Broadway】

百老匯是紐約曼哈頓島上一條南北斜向的大道名稱，特別是用來指稱第41街到第54街這一帶聚集有眾多劇院、餐廳以及音樂展演中心的鬧區。另外此一詞也有音樂劇大本營的意思。

絕版唱片【out-of-print record】

唱片在生產製作時會生產（壓製）一定的數量，絕版唱片指的是出於某些原因而停止追加生產，導致無法向唱片公司購買的唱片。

錫盤巷【Tin Pan Alley】

錫盤巷位於紐約曼哈頓第28街百老匯與第六大道之間，是音樂出版社匯集地，此一詞同時也是這些音樂出版社所出版的樂譜背後的音樂總稱。十九世紀末期到二十世紀中期左右（Irving Berlin）、科爾·科恩、艾文·柏林、傑洛姆·波特、喬治·蓋希文等作曲家所創作的作品都是從此地散播出去，當中有不少更是今日的爵士樂標準曲。

遺珠音軌【alternate take】

演奏者在錄音時會多次演奏同一曲子，並選出最佳的演奏作為正式作品推出，未被選中的就稱為遺珠音軌。由於部分遺珠音軌跟正式作品比起來毫不遜色，所以樂迷們也相當感興趣，有些甚至會被另外重新正式發行。

唱片公司【label】

label原本是指貼在唱盤中心處、列有曲目、音樂家名字與唱片公司名的標籤，後來意思轉化為製作唱片的公司，或是唱片公司內的部門。大型唱片公司會根據音樂的類型與唱片製作方針而劃分為不同的唱片部門。

大型唱片公司【major label】

指大唱片公司及其商標。

小型唱片公司【minor label】

小型唱片公司不隸屬於大型唱片公司（稱為「major」或「major label」），指的是小規模或是由個人所經營的唱片公司及其商標。

母帶後期處理【mastering】

音樂製作過程中的最終收尾作業。如果對錄音象為唱片用的音源，那就是指在對錄音

後的音源進行調整後，製作量產用的成品音源（母帶）的最終作業。這個詞現在有時也代表前述作業環節之一的「音質調整」。remastering的CD則是指音質在重新調整獲得提升的CD。

藝人與製作部【A&R / Artists and Repertoire】

A&R是唱片公司的一個部門，是Artists and Repertoire的簡稱，全方位負責藝人的相關事務，包括人才的挖掘、簽約與培養，以及唱片製作和宣傳。

現場演奏專輯【live album】

一般是指在有觀眾的音樂展演空間，或是在演奏會會場中錄製的現場演奏內容。也因為現場演奏專輯無法重錄，在當下的緊張感以及觀眾反應的加乘效果下，反而能催生出精彩的演奏。

唱片封套（內頁）解說文【liner notes】

liner notes指的是唱片或CD的封套、封面或附屬的小冊子中所刊載與作品、音樂人經歷以及曲目相關的解說文字。liner一詞（衣服的襯裡）的意思在轉化後變成唱片封面內側解說文（notes）的名稱。liner notes多半是出於音樂撰稿人或是參與音樂製作的相關人士之手。近年來由於音樂作品多半在串流平台上推出，所以聽眾也變

得較難接觸到樂曲的解說或是背景資訊。

主導專輯【leader album】

意指在某位特定音樂人的主導下、以其為中心所製作的專輯。

DJ（夜店）【DJ】

DJ是指在夜店或舞蹈活動、演奏會場，以及包含近年來的線上表演中負責選曲並播放給台下觀眾聽的人。播放的音源可能是唱片或CD，近年來多半使用數位音樂。

DJ（廣播）【DJ】

在廣播電台播放音樂並主持節目的主持人，為Disc Jockey的縮寫。近幾年比較常聽到的是「personality」這種在意涵比較上較偏向節目主持的稱呼。

人名與樂團索引

●以下為出現於本書中的人名、樂團名的索引。

好想聽懂爵士樂【圖解版】

監　　修	後藤雅洋
繪　　者	田上千晶、鍾以涵（P.93-115）
譯　　者	李佳霖
封面設計	白日設計
內頁構成	詹淑娟
文字編輯	溫智儀
執行編輯	柯欣妤
行銷企劃	蔡佳妘
業務發行	王綬晨、邱紹溢、劉文雅
主　　編	柯欣妤
副總編輯	詹雅蘭
總 編 輯	葛雅茜
發 行 人	蘇拾平

Original Japanese Edition Staff
編輯、內文設計：池上信次
編輯：土肥由美子（株式會社世界文化社）
校對：VERITA CORPORATION

出　　版	原點出版 Uni-Books
	Facebook: Uni-Books 原點出版
	Email: uni-books@andbooks.com.tw
	新北市 231030 新店區北新路三段 207-3 號 5 樓
	電話：（02）8913-1005 傳真：（02）8913-1056
發　　行	大雁出版基地
	新北市 231030 新店區北新路三段 207-3 號 5 樓
	24 小時傳真服務 （02）8913-1056
	讀者服務信箱 Email: andbooks@andbooks.com.tw
	劃撥帳號：19983379
	戶名：大雁文化事業股份有限公司

初版一刷	2024 年 8 月
初版二刷	2024 年 9 月
定　　價	570 元

ISBN 978-626-7466-29-2（平裝）
ISBN 978-626-7466-26-1（EPUB）
版權所有 · 翻印必究（Printed in Taiwan）
缺頁或破損請寄回更換
大雁出版基地官網：www.andbooks.com.tw

ZERO KARA WAKARU! JAZZ NYUMON
Copyright © Sekaibunkasha, 2023
Originally published in Japan by Sekaibunkasha Inc.
Chinese translation rights in complex characters arranged with Sekaibunka Holdings Inc. through Japan UNI Agency, Inc., Tokyo
Complex Chinese edition copyright © 2024 by Uni-Books, a division of And Publishing Ltd.
All rights reserved.

國家圖書館出版品預行編目 (CIP) 資料

好想聽懂爵士樂 / 後藤雅洋著；李佳霖譯 . -- 初版 . -- 新北市：原點出版：大雁文化事業股份有限公司發行 , 2024.08
192 面；17×23 公分　ISBN 978-626-7466-29-2(平裝)　1.CST: 爵士樂 2.CST: 音樂欣賞
912.74　　113007081